中央美术学院

美术馆藏精品大系

SELECTED ARTWORKS FROM THE
CAFA ART MUSEUM COLLECTION

总 主 编　范迪安
执行主编　苏新平　王璜生　张子康

Editor-in-Chief　Fan Di'an
Managing Editors　Su Xinping, Wang Huangsheng, Zhang Zikang

现当代摄影卷
MODERN AND CONTEMPORARY
PHOTOGRAPHY

上海书画出版社

《中央美术学院美术馆藏精品大系》

顾问委员会（按姓氏笔画排序）

广 军　王宏建　王 镛　孙为民　孙家钵　孙景波　邵大箴　张立辰　张宝玮
张绮曼　邱振中　杜 键　易 英　钟 涵　郭怡孮　袁运生　靳尚谊　詹建俊
潘公凯　薛永年　戴士和

总 主 编　范迪安

执行主编　苏新平　王璜生　张子康

编辑委员会

主 任　高 洪　范迪安　徐 冰　苏新平

委 员（按姓氏笔画排序）

马 刚　马 路　王少军　王 中　王华祥　王晓琳　王 敏　王璜生　尹吉男
吕品昌　吕品晶　吕胜中　刘小东　许 平　余 丁　张子康　张路江　陈 平
陈 琦　宋协伟　邱志杰　罗世平　胡西丹　姜 杰　殷双喜　唐勇力　唐 晖
展 望　曹 力　隋建国　董长侠　朝 戈　喻 红　谢东明

分卷主编

《中国古代书画卷》主编　尹吉男　黄小峰　刘希言

《中国现当代水墨卷》主编　王春辰　于 洋

《中国现当代油画卷》主编　郭红梅

《中国现当代版画卷》主编　李垚辰

《中国现当代雕塑卷》主编　刘礼宾　易 玥

《中国当代艺术卷》主编　王璜生　邱志杰

《中国现当代素描卷》主编　高 高　李 伟　李 莎

《中国新年画、漫画、插图、连环画、绘本卷》主编　李 莎　李 伟　高 高

《现当代摄影卷》主编　蔡 萌

《外国艺术卷》主编　唐 斌　华田子　胡晓岚

目录

I

总序

范迪安 中央美术学院院长

中央美术学院乃中国现代历史之第一所国立美术学府。自 1918 年中央美术学院前身——北京美术学校初创之始，学校即有意识地收藏艺术作品，作为教学的辅助。早期所收藏品皆由图书馆保管，其中有首任中国画系主任萧俊贤的多幅课徒稿、早期教授西画的吴法鼎和李毅士的作品，见证了当时的教学情况与收藏历史。1946 年，徐悲鸿先生执掌国立北平艺术专科学校后，尤其重视收藏工作，曾多次鼓励教师捐赠优秀作品，以充实藏品。馆藏李可染、李苦禅、孙宗慰、宗其香等艺术家的多幅佳作即来自这一时期。

1949 年 3 月，徐悲鸿先生在主持国立北平艺专校务会时提出了建立学院陈列馆的设想。1950 年，中央美术学院成立，陈列馆建设提上日程。1953 年，由著名建筑师张开济先生设计、坐落于北京王府井帅府园的中华人民共和国第一个专业美术馆得以落成，建筑立面上方镶嵌有中央美术学院教师集体创作的、反映美术专业特征的浮雕壁画。这座美术馆后来成为中央美术学院陈列馆，此后，学院开始系统地以购藏方式丰富艺术收藏，通过各种渠道购置了大批中国古代书画、雕塑及欧洲和苏联的艺术作品等。徐悲鸿、吴作人、常任侠、董希文、丁井文等先生为相关工作付出了诸多心血。如常任侠先生主持了一批 19 世纪欧洲油画的收藏，董希文先生主持了诸多中国古代和近代艺术珍品的购置。值得一提的是，中央美术学院引以为傲的优秀毕业作品收藏也肇始于这一时期。

改革开放以后，中央美术学院的教学交流活动和国际学术交流日益蓬勃，承担收藏、展示的陈列馆在这一时期继续扩大各类收藏，并在某些收藏类型上逐渐形成有序的脉络，例如中央美术学院的优秀学生作品收藏体系。为了增加馆藏，学院还曾专门组织教师在国际著名博物馆临摹经典油画。而新时期中央美术学院的收藏中最有分量的是许多教师名家的捐赠，当时担任院长的靳尚谊先生就以身作则，带头捐赠他的代表作品并发起教师捐赠活动，使美术馆藏品序列向当代延展。

2001 年，中央美术学院迁至花家地校园后，即筹划建设新的学院美术馆。由日本著名建筑师矶崎新设计的学院美术馆于 2008 年落成，美术馆收藏也迈入新的发展阶段。一是藏品保存的硬件条件大幅提高，为扩藏、普查、研究夯实了基础；二是在国家相关文化政策扶持和美院自身发展规划下，美术馆加强了藏品的研究与展示，逐步扩大收藏。通过接收捐赠，新增了滑田友、司徒乔、秦宣夫、王式廓、罗工柳、冯法祀、文金扬、田世光、宗其香、司徒杰、伍必端、孙滋溪、苏高礼、翁乃强、张凭、赵瑞椿、谭权书等一大批名家名师和中青年骨干的作品收藏，并对李桦、叶浅予、王临乙、王合内、彦涵、王琦等先生的捐赠进行了相关研究项目，还特别新增了国际知名艺术家的收藏，如约瑟夫·博伊斯、A·R·彭克、马库斯·吕佩尔茨、肖恩·斯库利、马克·吕布、阿涅斯·瓦尔达、罗杰·拜伦等。

文化传承是大学的重要使命，艺术学府尤当重视可视文化的保护、传承与弘扬。中央美术学院美术馆在全国美术馆系里不仅是建馆历史最早行列中的代表，也在学术建设和管理运营上以国际一流博物馆专业标准为准则，将艺术收藏、研究、保护和展示、教育、传播并举，赢得了首批"国家重点美术馆"的桂冠。而今，美术馆一方面放眼国际艺术格局，观照当代中外艺术，倚借学院创造资源，营构知识生产空间，举办了大量富有学术新见的展览，形成数个展览品牌，与国际艺术博物馆建立合作交流，开展丰富的公共教育和传播活动；另一方面，积极开展艺术收藏和藏品的修复保护，以藏品研究为前提，打造具有鲜明艺术主题的展览，让藏品"活"起来，提高美术文化服务社会公众的水平。例如，在国家艺术基金的支持下，以馆藏油画作品为主组成的"历史的温度：中央美术学院与中国

具象油画"大型展览于2015年开始先后巡展全国十个城市，吸引了两百一十多万名观众；以馆藏、院藏素描作品为主体的"精神与历程：中央美术学院素描60年巡回展"不仅独具特色，而且走向海外进行交流，如此等等，都让我们愈发意识到美术馆以藏品为基、以学术立馆的重要性，也以多种形式发挥藏品的作用。

集腋成裘，历百年迄今，中央美术学院的全院收藏已蔚为大观，逾六万件套，大多分藏于各专业院系，在教学研究和学术交流中发挥作用，其中美术馆收藏的艺术精品达一万八千余件。值此中央美术学院百年校庆之际，在多年藏品整理与研究的基础上，在许多教师和校友的无私奉献与支持下，中央美术学院美术馆遴选藏品精华，按类别分十卷出版这套《中央美术学院美术馆藏精品大系》，共计收录一千三百余位艺术家的两千余件作品，这是中央美术学院首次全面性地针对藏品进行出版。在精品大系中，除作品图版外，还收录有作品著录、研究文献及艺术家简介等资料，以供社会各界查阅、研究之用。

这些藏品上至宋元，下迄当代，尤以明清绘画、20世纪前半叶中国油画、1949年以来的现实主义风格绘画为精。中央美术学院的历史既是一部中国现代美术教育的历史，也是一部怀抱使命、群策群力、积极收藏中国古代书画、现当代艺术和外国艺术的历史，它建校以来的教育理念及师生的创作成为百年来中国美术历史的重要缩影，这样的藏品也构成了中央美术学院美术馆的收藏特点，成为研究中国百年美术和美术教育历程不可或缺的样本。

发展艺术教育而不重视艺术收藏，则不能留存艺术的路径和时代变化。艺术有历史，美术教育也有历史，故此收藏教学成果也构成了历史的一部分，它让后人看到艺术观念与时代的关系。如果没有这些物证，后人无法想象历史之变，也无法清晰地体会、思考艺术背后的力量和能量。我们研究现代以来中国美术教育的历史，不仅要研究艺术创作史、教育理念史，也要研究其收藏艺术品的历史。中国美术教育的一个重要特色，即在艺术学府里承担教学的教师都是在艺术创作上富有造诣的艺术家，艺术名校的声望与名家名师的涌现休戚相关。百年来中央美术学院名师辈出、名家云集，创作了大量中国美术经典和优秀作品，描绘和记录了中国社会的沧桑巨变，塑造和刻画了中华民族的精神气象，表现和彰显了中国艺术的探索发展，许多作品由中国国家博物馆、中国美术馆等重要机构收藏，产生了极为广泛和深远的社会影响。把收藏在学院美术馆的作品和其他博物馆、美术馆的藏品相印证，可以进一步认识中央美术学院在中国美术时代发展中的重要地位；对馆藏作品的不断研究和读解，有助于深化对美术历史的认知和对中国美术未来之路的思考。

优秀艺术作品的生命是永恒的，执藏于斯，传布于世，善莫大焉。这套精品大系的出版，是献给中央美术学院建校100周年的学术厚礼，也是中央美术学院在新时代进一步建设好美术馆的学术基础。所有的藏品不仅讲述着过往的历史，还会是新一代央美人的精神路标，激励着他们不断创新艺术，创造出无愧于时代和人民，也无愧于可被收藏的艺术。

II 分卷前言

　　中央美术学院美术馆自 2008 年新馆落成以来，极为重视摄影作品在馆藏序列中的建设。我们在馆内自主策划的一系列展览项目中遴选摄影作品。与此同时，我们也十分重视收藏摄影文献资料，譬如，2011 年，我们接受了纽约国际摄影中心（ICP）总策展人克里斯多夫·菲力普斯（Christopher Philips）通过美国亚洲基金会捐赠的 1399 册摄影书，其中不乏一些西方摄影大师的签名版本。经过 10 年的努力，已初步建构起摄影收藏的基础。

　　严格意义上讲，中央美术学院美术馆大规模的摄影收藏是从 2009 年开始的。其发端的标志就是围绕"景观·静观：中国当代摄影专题展"所展开的一批参展作品入藏。自 2009 年以来，我馆围绕摄影展开一系列研究、出版、教育、收藏、展览、学术活动等工作。目前，馆内摄影收藏的作品数量经过不断积累，已初具规模。在这一过程中，我们获得了艺术家和机构的大力支持，接受捐赠并收藏了马克·吕布、安斋重男、阿涅斯·瓦尔达、罗杰·拜伦、久保田博二、翁乃强等许多著名摄影家的经典作品。此外，我们还展开了一系列摄影项目的策划。例如：创办了"北京国际摄影双年展"，探讨并鼓励摄影语言的探索与观念深入和观念拓展、促进国际间的交流，进而推动中国当代摄影发展；又如，为了改善中国摄影领域对摄影"原作"认同的缺失，在 2011 年策划了在全国八座城市（基本围绕八大美院所在城市）巡回展出的"原作 100：美国摄影收藏家靳宏伟藏二十世纪西方摄影大师作品展"，该展以西方摄影史为线索，将摄影这一艺术形式的"原作"概念大范围引入中国，产生了意义深远的影响；同时，在"CAFAM 未来展"和"千里之行：中央美院优秀毕业生作品展"当中，我们也有重点地收藏了具有实验探索精神和时代特色的优秀青年艺术家们的摄影作品。

　　我们的工作目标是，引进西方经典和当下国际前沿的摄影资源，秉持未来性的眼光和方式，以期发现、扶持富有天赋和潜质的中国青年摄影艺术家，推广和提升中国当代摄影在国际艺术界的影响力和认知度。一方面着眼于国内外重要摄影家的经典作品收藏；另一方面注重专业学生和青年艺术家的优秀作品的收藏和积累。通过两方面的共同发力，逐渐形成具有时代特色和艺术史价值的收藏序列与规模。作为一个大学美术馆而言，"经典与年轻"逐渐成为我们开展一系列摄影项目的核心理念。

　　我们为什么关注摄影，以及我们关注什么样的摄影？首先，对一座朝着重要国际性美术馆发展方向的美术馆而言，摄影是其不可或缺的重要组成部分。在西方，自上世纪初开始，摄影不断从各种应用和功能的束缚与藩篱中挣脱、分离出来，进而独立成一种艺术形式，并建立了一套独特的审美特性。而在这场摄影的艺术合法性运动过程里，美术馆起到了至关重要的作用。摄影真正被认可为一种成熟的"美术馆艺术"的决定性时刻，目前公认的是 1937 年，纽霍尔（Beaumont Newhall）在纽约现代艺术博物馆（MoMA）策划的展览"摄影 1839—1937"。从 20 世纪 30 年代，MoMA 率先成立摄影部，经过近一个世纪的发展，几乎所有重要的西方美术馆如：泰特（Tate）、蓬皮杜（Pompido）、大都会 (The Met) 等，都有摄影部门与之相匹配。反观中国，目前尚没有一家美术馆具有这种视野、信心与能力展开规划，不得不说是个遗憾。其次，众所周知，1976 年以来的中国在社会、文化、艺术等领域均发生了一场巨大的变革。在这场历史巨变中，摄影作为一种视觉媒介扮演着十分特殊和重要的角色。伴随着时代和社会的演进，摄影在这场深度参与中逐渐塑造并建构出一种有别于西方的"中国特色"。1976 年以来的中国当代摄影不仅已经融入中国当代文化叙事的总体语境当中，更成为中国当代艺术领域中的一个"新品种"；从中涌现出的一大

批优秀摄影家和作品，已经引起海内外美术馆、博物馆、画廊、收藏家、批评家和策展人的高度关注。今天，随着摄影在当代艺术中的进一步普及，我们已经很难想象，一个大型综合当代艺术项目或是双（三）年展中没有摄影作品的存在。而在过去的四十多年中，"中国"以它足够复杂也足够庞大的疆域和"纵深"，为摄影者提供着一个丰富的图像疆域和视觉田野。因此，在中国这块土地上产生的"照片"，也理应得到这块土地上的美术馆的重视。

然而，长久以来，中国摄影的研究对象更多是新闻报道、历史见证和政治宣传一类，我们总是试图解读摄影文本，关注照片的主题，解读图像内容和表述方式（这些固然重要）；但却很少关注摄影这一艺术形式本身，很少关注这一"形式"带来的审美特性，以及这一形式在当代艺术中的应用；或者说很少关注艺术家如何借助当代艺术这一"方法"，介入摄影、激活照片，提供并建构出的新关系、视角与可能。虽然，从 20 世纪 80 年代以来，在当代艺术思潮的影响下，摄影与其自身审美特性的分离就从未停止过。甚至，拉萨·史密特（Rasa Smite）等人在 2017 年策划的一个名为"数据流"（Data Drift）的展览曾指出："如果绘画是古典时代的艺术，摄影是现代时期的艺术，那么数据的可视化就是我们这个时代的艺术媒介"。从一方面看，摄影这一艺术形式在今天看来已越发变得"古典"；但从另一方面看，它更是一个涉及多学科研究的广泛领域。在今天这样一个人手一部智能拍照手机和社交媒体结合而诞生的影像民主化，以及当代艺术中不断演进的数据可视化的当下，摄影越发成为一种广泛延伸、参与、介入人类日常生活的重要媒介和复杂的互文性文本，改变着人们的表达方式、交往关系、行为习惯，以及填满我们的公共生活空间。

因此，对于中央美术学院美术馆而言，我们围绕摄影展开的工作已经不满足于简单追溯摄影家的个人经历、创作轨迹，以及照片所指涉的历史事件和内容。一方面，我们关注"摄影"这一媒介本身的美学意义。或者说，我们将更多回归摄影本体，从其媒介特殊性入手，去探讨摄影这种艺术形式的审美价值，探讨它在当代艺术中的位置及其在艺术（或美术）史中的意义。另一方面，我们也非常重视摄影的社会性和公共性——这一媒介在公共传播过程中所产生的新的关系与意义——基于观察当代国际摄影实践与交流中，摄影作为一种介入、应用和不断自我更新的媒介，如何成为一个有效载体不断参与到当代文化的叙事与艺术新秩序及新格局的建构之中。

综上所述，中央美术学院美术馆在摄影方向的定位是：1.立足中国本土，从摄影媒介特性出发，强调其艺术、人文、历史、科技，以及介入当代文化、社会的态度、立场与价值；2.搭建国际交流平台。引进和策划西方学术水准高和具有前瞻性的展览和学术活动，从而带动中央美术学院相关学科的建设；3.作为目前国内最重视摄影的美术馆机构之一，我们也希望通过我们的行动启发更多的美术馆关注和重视摄影。

特别需要指出的是，在本书的筹备和编辑期间，我馆还得到了一些艺术家、中央美术学院杰出校友和艺术机构的支持，获赠了一批有质量的捐赠，这些特别的作品捐赠部分也呈现在书中，这也在一定程度上体现了摄影艺术家对我馆的支持、认可与信任。这本《中央美术学院美术馆藏精品大系·现当代摄影卷》是我馆近十年来摄影收藏的一次阶段性成果汇报，同时也是一个新的起点。最后，向这些年中不断支持我们的机构和个人表示衷心感谢！

蔡萌

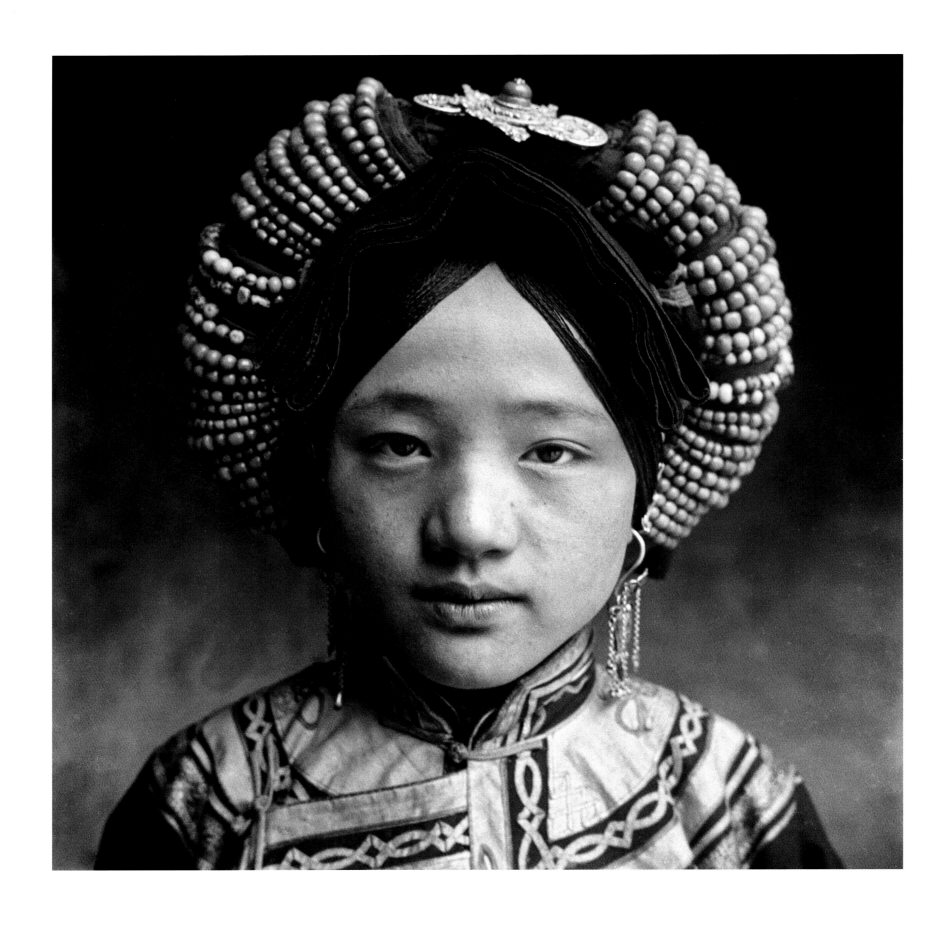

庄学本

嘉戎少女，四川理县

1938年
30cm×30cm
明胶银盐照片
2018年庄学本家属捐赠

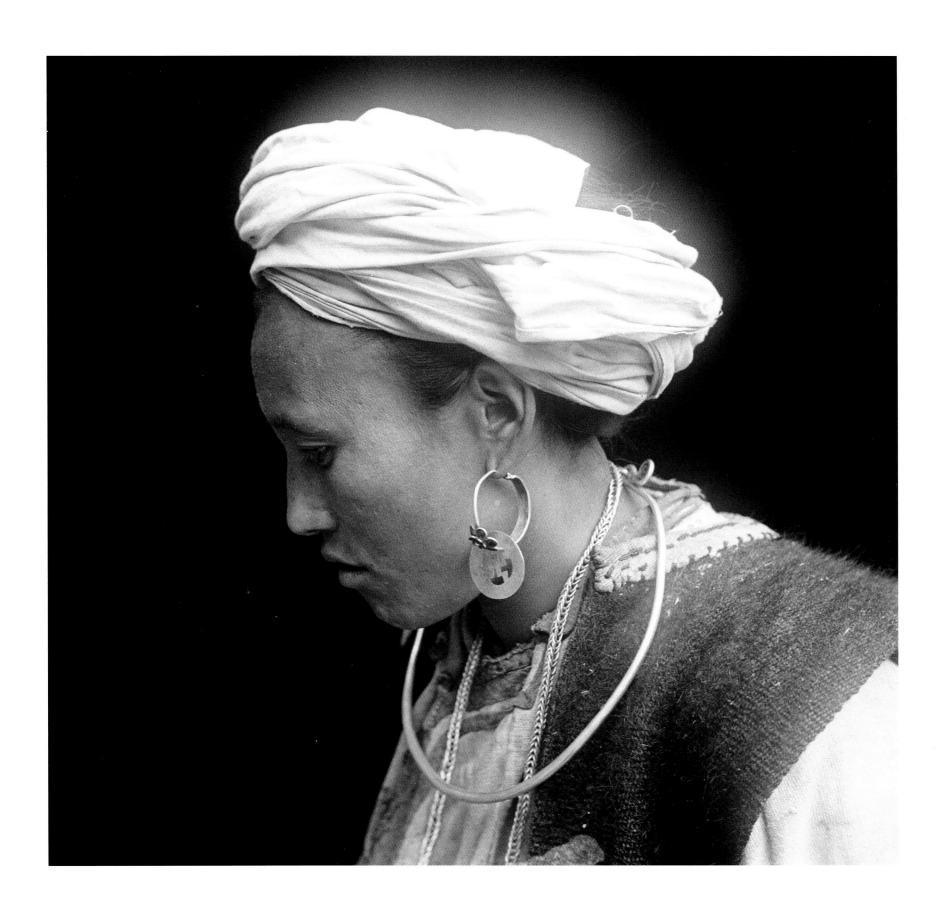

庄学本

羌族妇女，四川理县

1938 年
30cm × 30cm
明胶银盐照片
2018 年庄学本家属捐赠

骆伯年

万花筒之一

1930 年代—1940 年代

19.5cm × 19.5cm

收藏级艺术微喷

2018 年骆伯年家属捐赠

骆伯年

万花筒之二

1930年代—1940年代
19.5cm×19.5cm
收藏级艺术微喷
2018年骆伯年家属捐赠

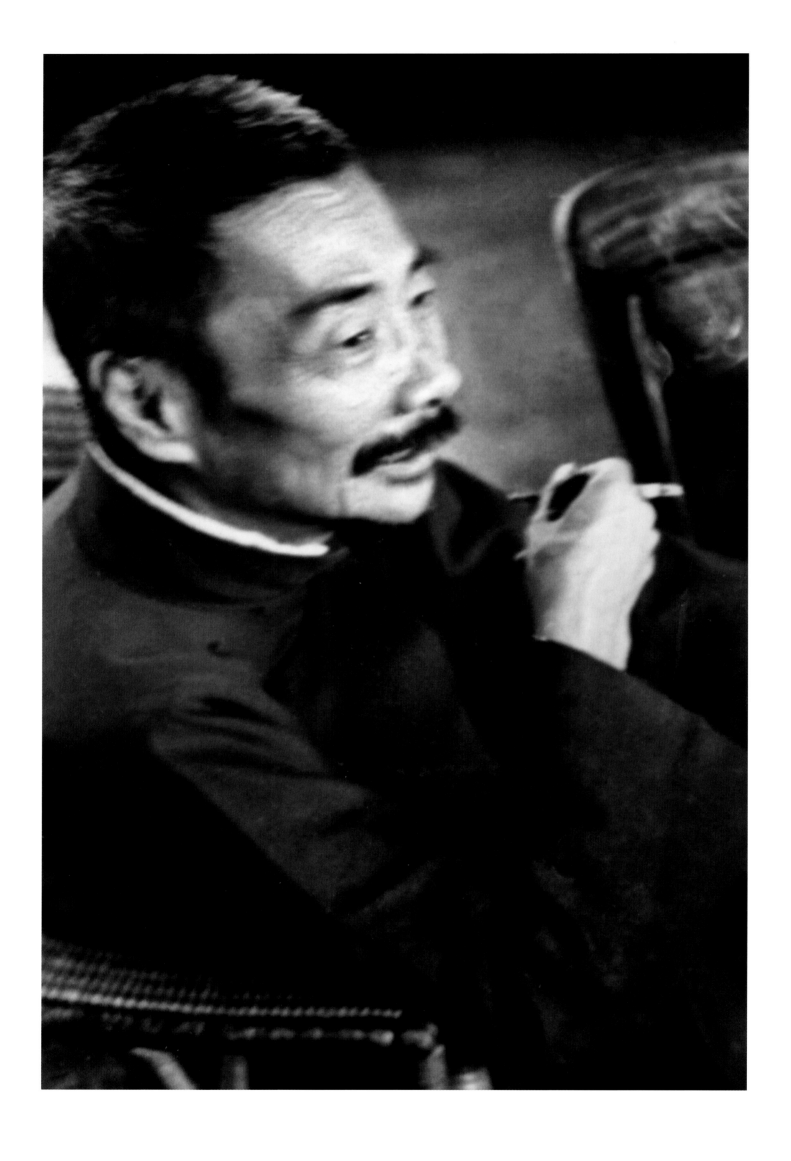

沙飞

鲁迅在第二届全国木刻流动展览会（上海八仙桥青年会），1936年10月8日

1936年
61cm×40cm
收藏级艺术微喷
2018年沙飞家属捐赠

沙飞

鲁迅与青年木刻家，左起：鲁迅、黄新波、曹白、白危（吴渤），陈烟桥，1936 年 10 月 8 日

1936年
42cm × 61cm
收藏级艺术微喷
2018年沙飞家属捐赠

沙飞

战斗在古长城

1938年
42cm×61cm
明胶银盐照片
2018年沙飞家属捐赠

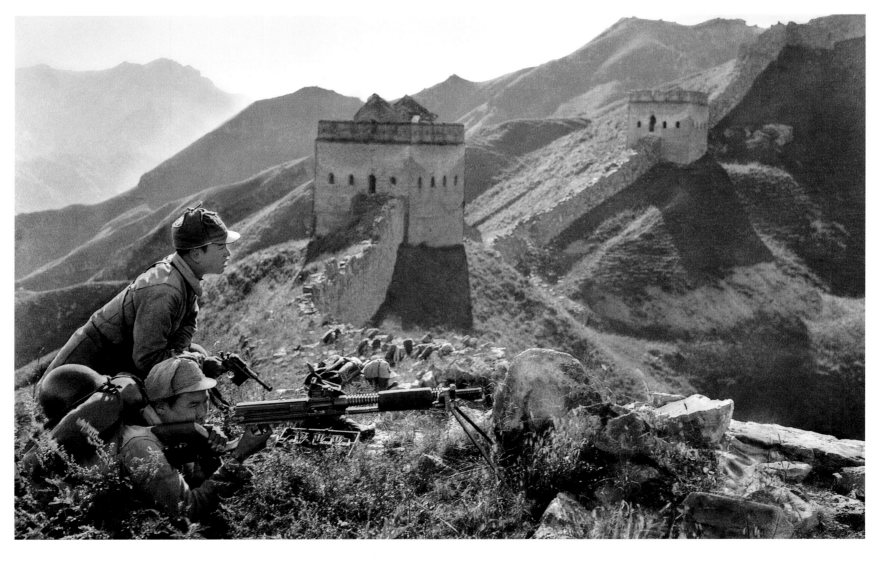

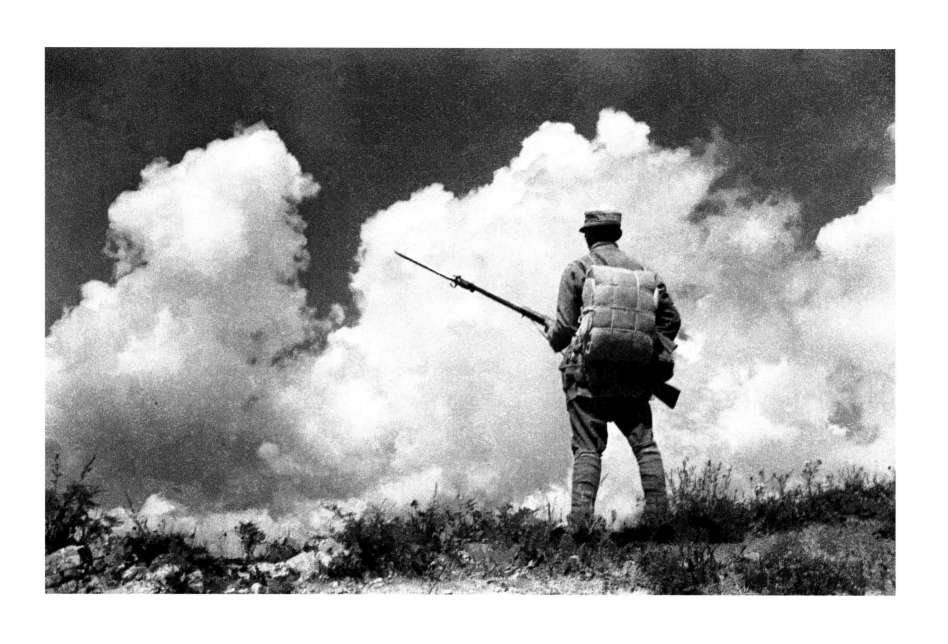

沙飞

保卫祖国，保卫家乡

1940年
41cm×61cm
收藏级艺术微喷
2018年沙飞家属捐赠

吴印咸

白求恩大夫

1939年
60cm × 50cm
明胶银盐照片
2018年吴印咸家属捐赠

吴印咸

白杨

1934年—1936年
60cm × 50cm
收藏级艺术微喷
2018年吴印咸家属捐赠

高帆

定陶战役大杨湖战斗中，我军防空哨兵

1946 年
60.96cm × 50.8cm（相纸尺寸）
明胶银盐照片
2018 年高帆家属捐赠

高帆

北平入城式，正阳门前盛况，1949 年 2 月 3 日

1949 年
60.96cm × 50.8cm（相纸尺寸）
明胶银盐照片
2018 年高帆家属捐赠

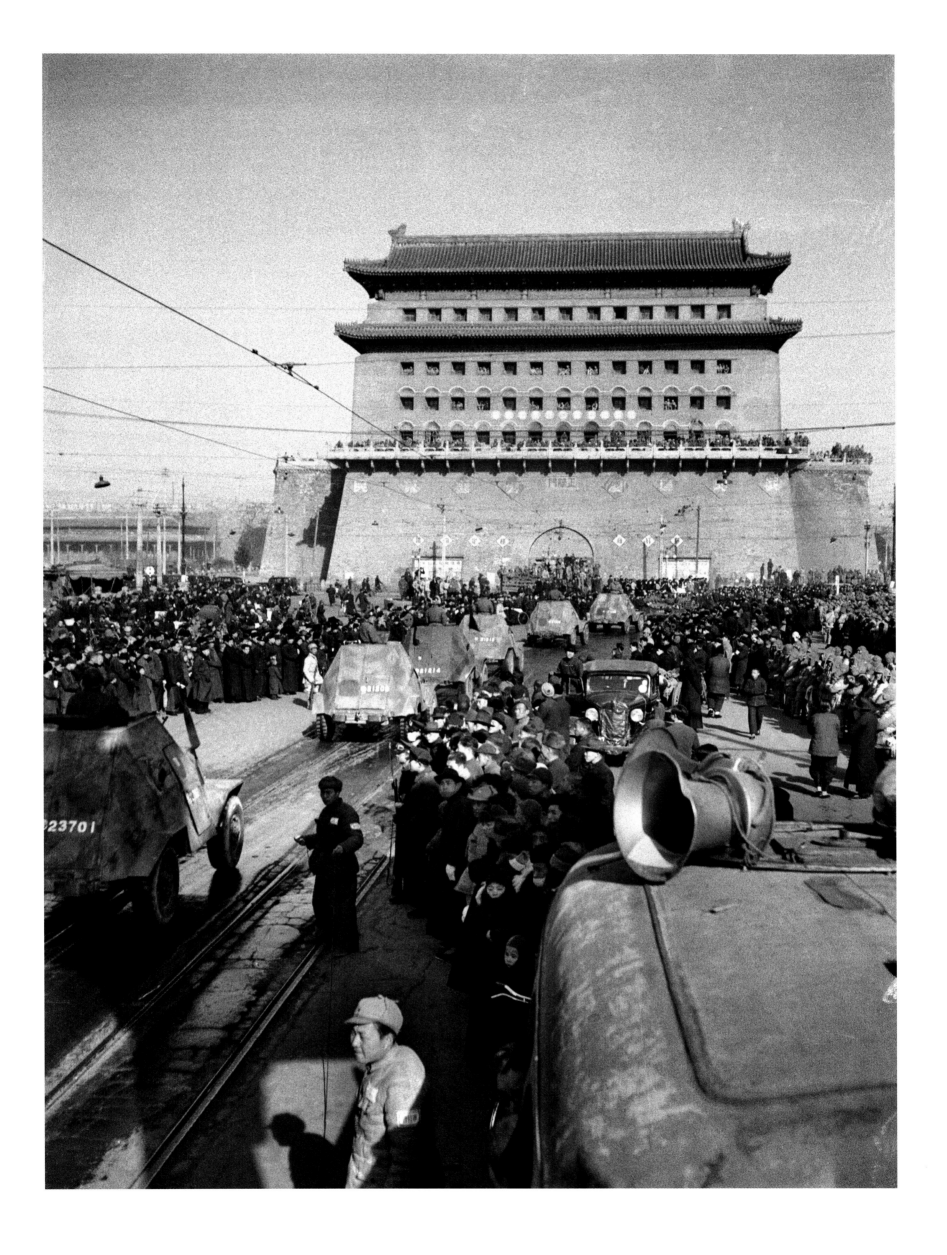

高帆

参加庆祝活动的北平民众在天安门华表下

1949年
60.96cm × 50.8cm（相纸尺寸）
明胶银盐照片
2018年高帆家属捐赠

牛畏予

画家蒋兆和

20世纪 80 年代
60.96cm × 50.8cm（相纸尺寸）
明胶银盐照片
2018 年牛畏予家属捐赠

牛畏予

裕容龄

1961年
60.96cm×50.8cm（相纸尺寸）
明胶银盐照片
2018年牛畏予家属捐赠

牛畏予

何香凝

1961年
60.96cm×50.8cm（相纸尺寸）
明胶银盐照片
2018年牛畏予家属捐赠

翁乃强

到北大荒的北京知青到湿地开发新的知青点

1968 年
50.8cm×76.2cm
收藏级艺术微喷

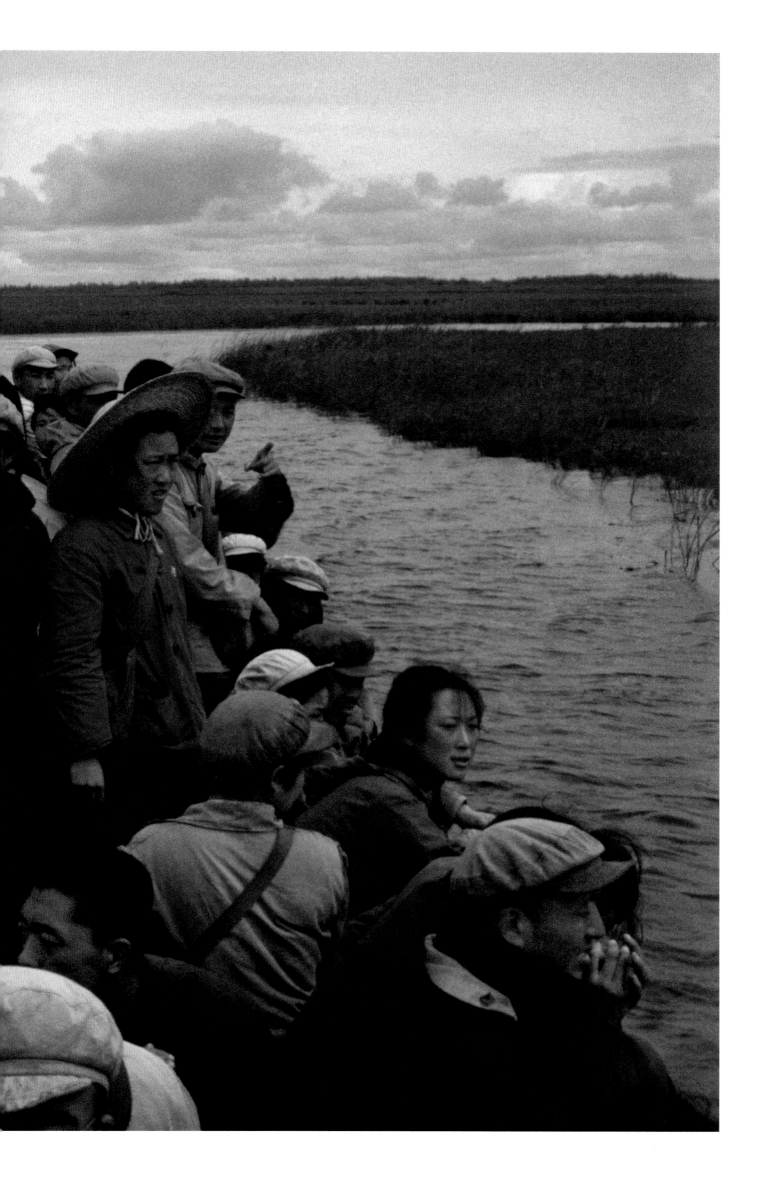

翁乃强

到江西井冈山串连的红卫兵在登上黄洋界的征途中

1967年
68cm × 67.9cm
收藏级艺术微喷

翁乃强

云南中甸新联大队红卫兵进行串连

1970年
68cm × 67.9cm
收藏级艺术微喷

朱宪民

民以食为天

1980年
61cm×50.8cm（相纸尺寸）
明胶银盐照片

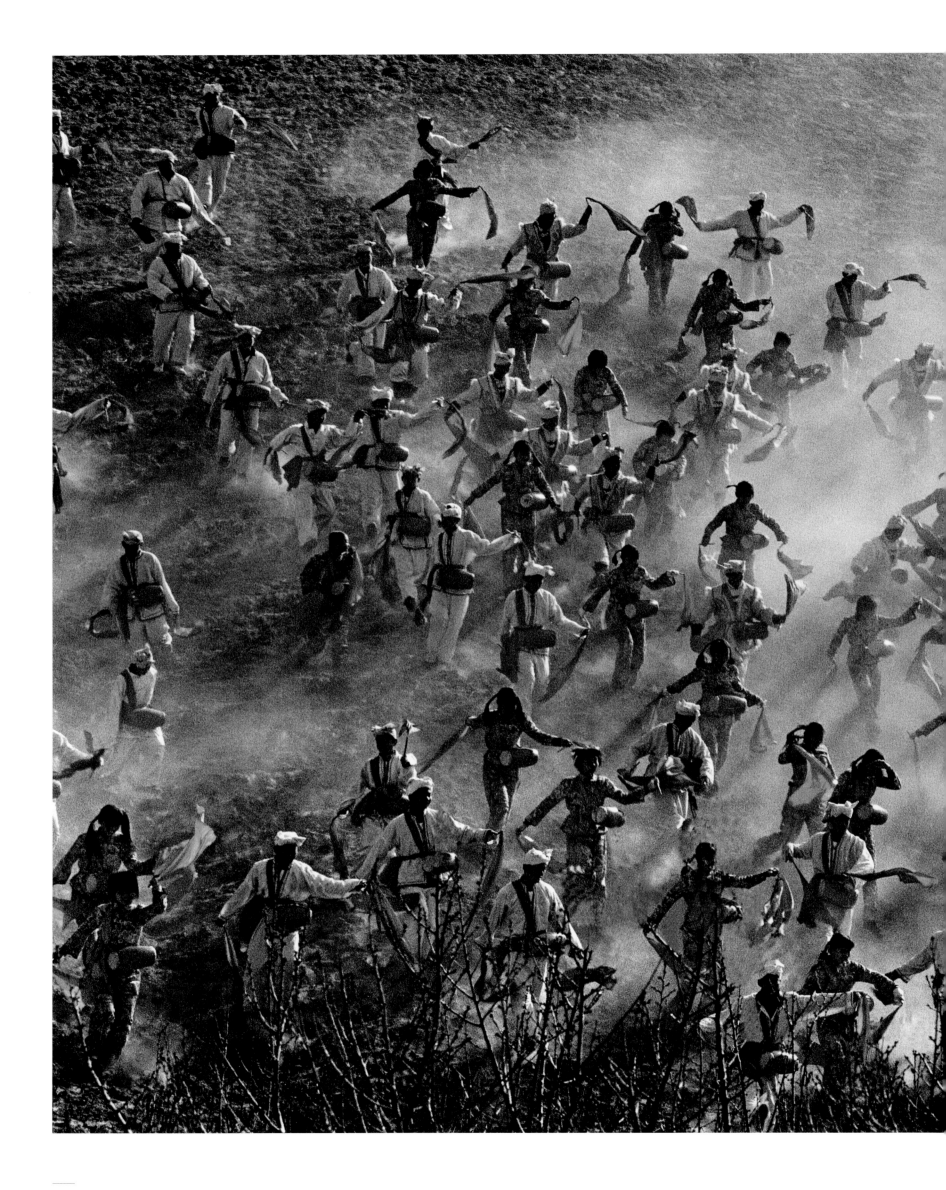

朱宪民

陕西延安闹元宵

2006年
50.8cm×61cm（相纸尺寸）
明胶银盐照片

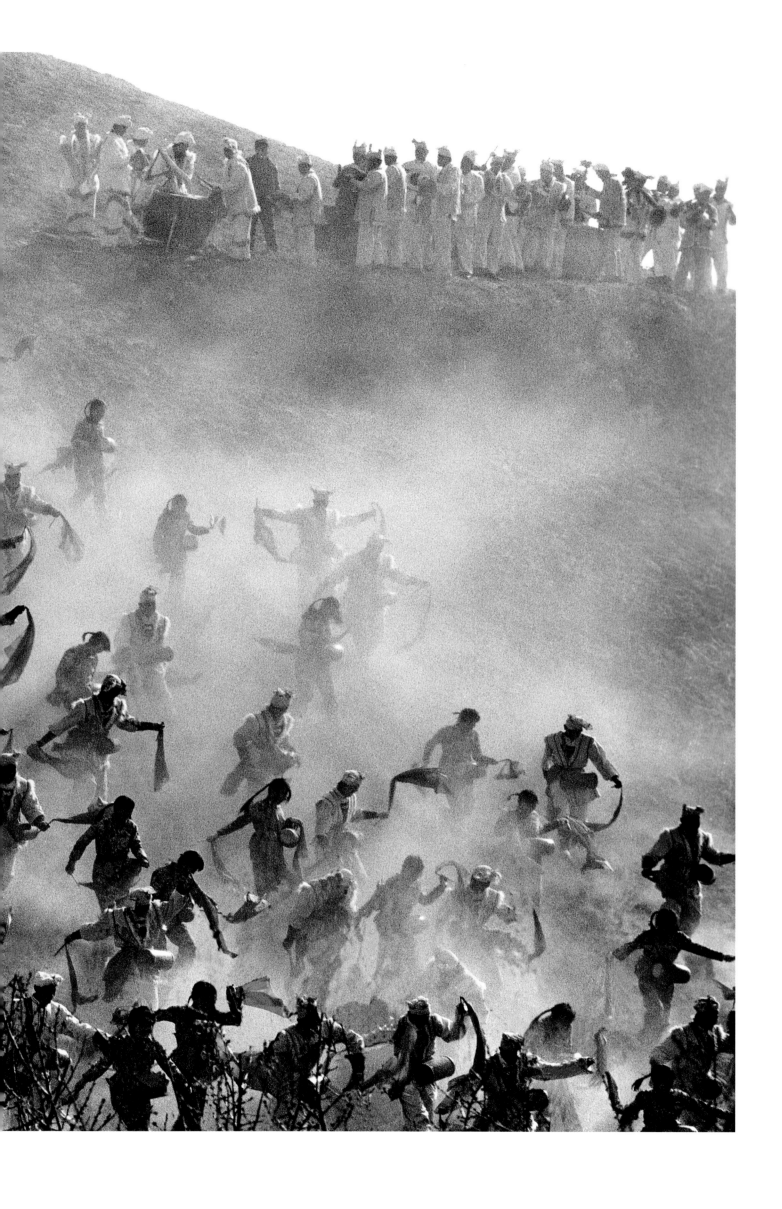

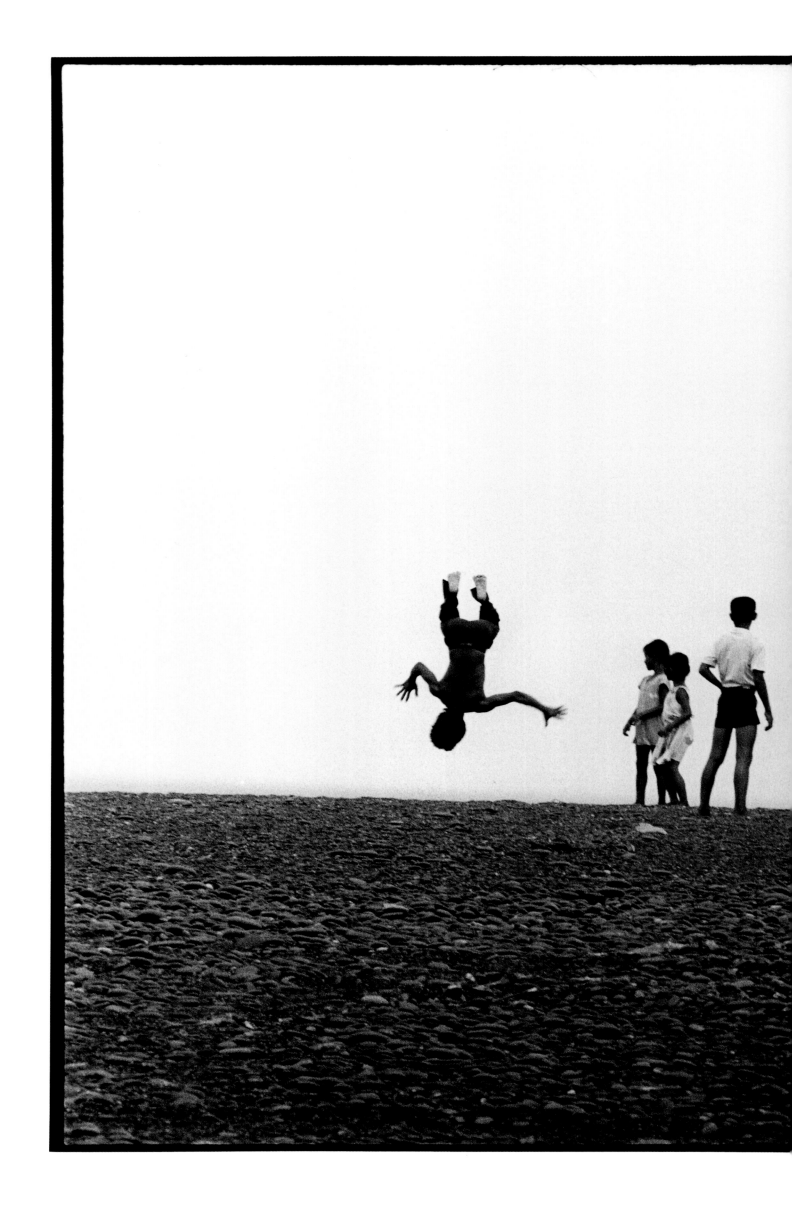

阮义忠

"人与土地"系列，屏东县牡丹乡旭海

1986年
50.8cm×61cm（相纸尺寸）
明胶银盐照片

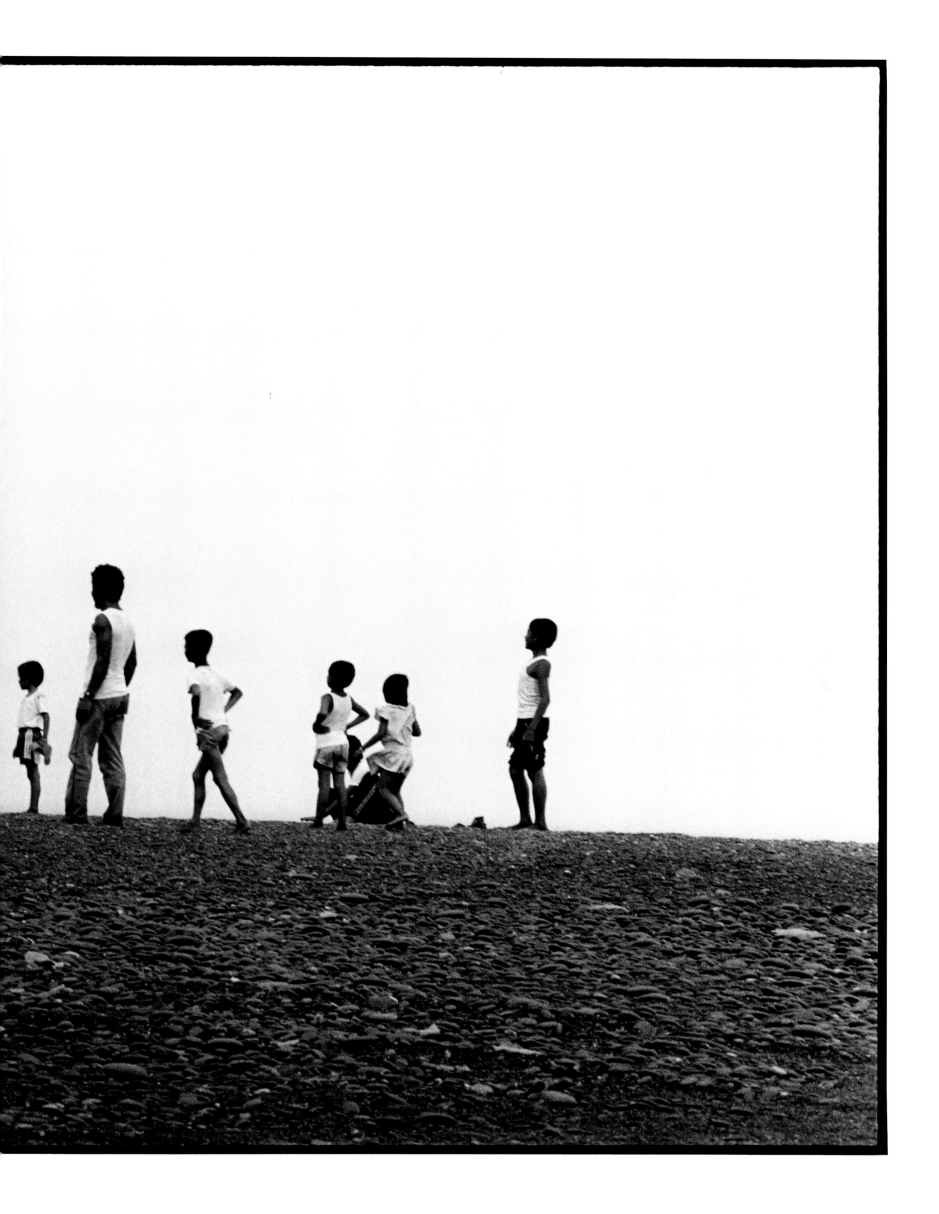

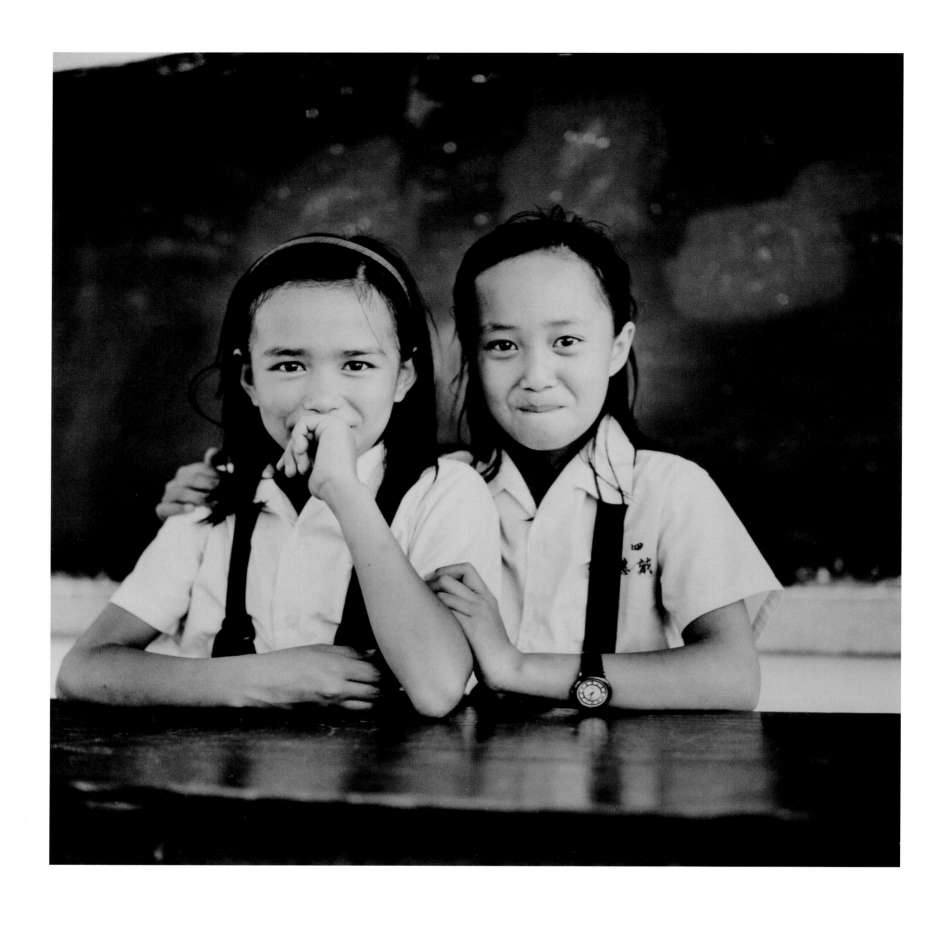

阮义忠

"正方形的乡愁"系列，宜兰四季

1990年
50.8cm×61cm（相纸尺寸）
明胶银盐照片

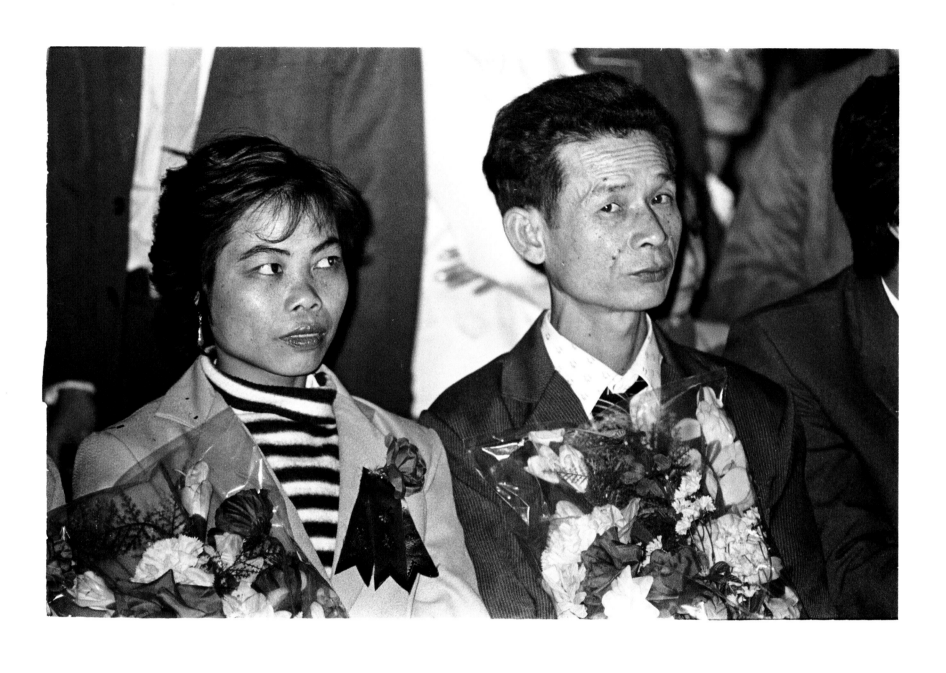

安哥

广州首届大龄青年集体婚礼

1983 年
40cm × 50cm
明胶银盐照片

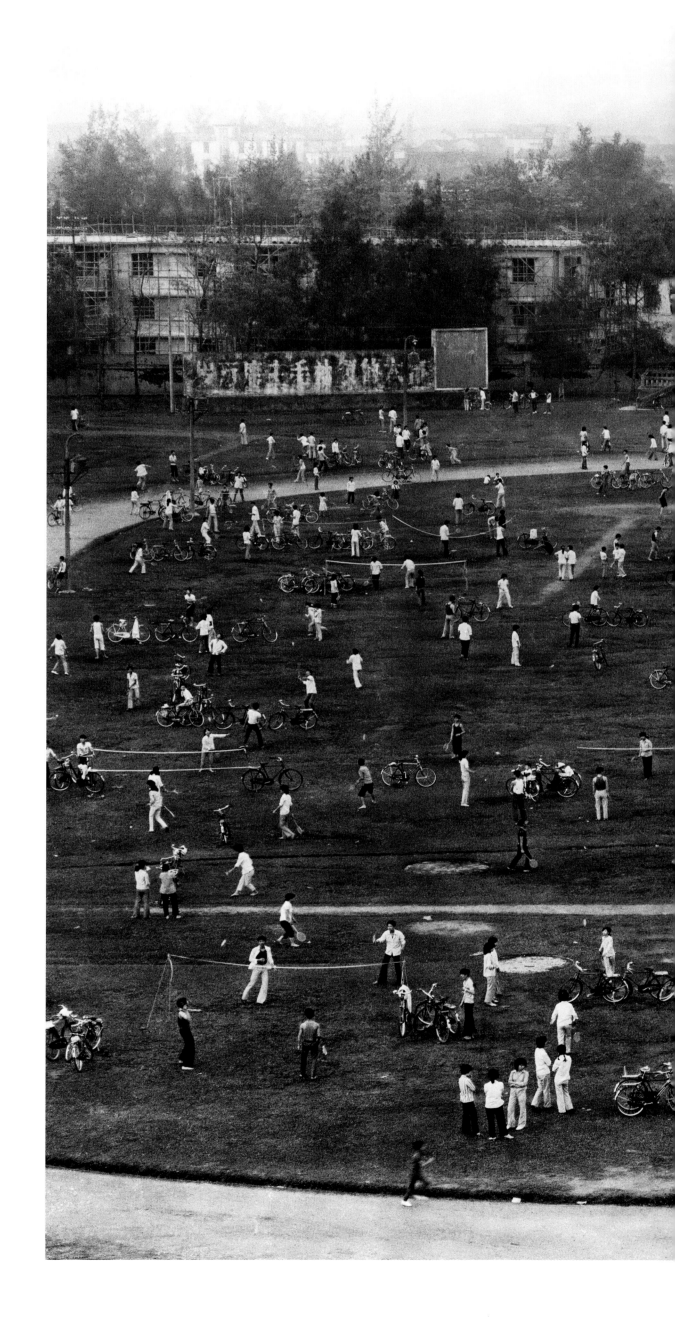

安哥

广东揭阳市民晨练

1982 年
40cm × 50cm
明胶银盐照片

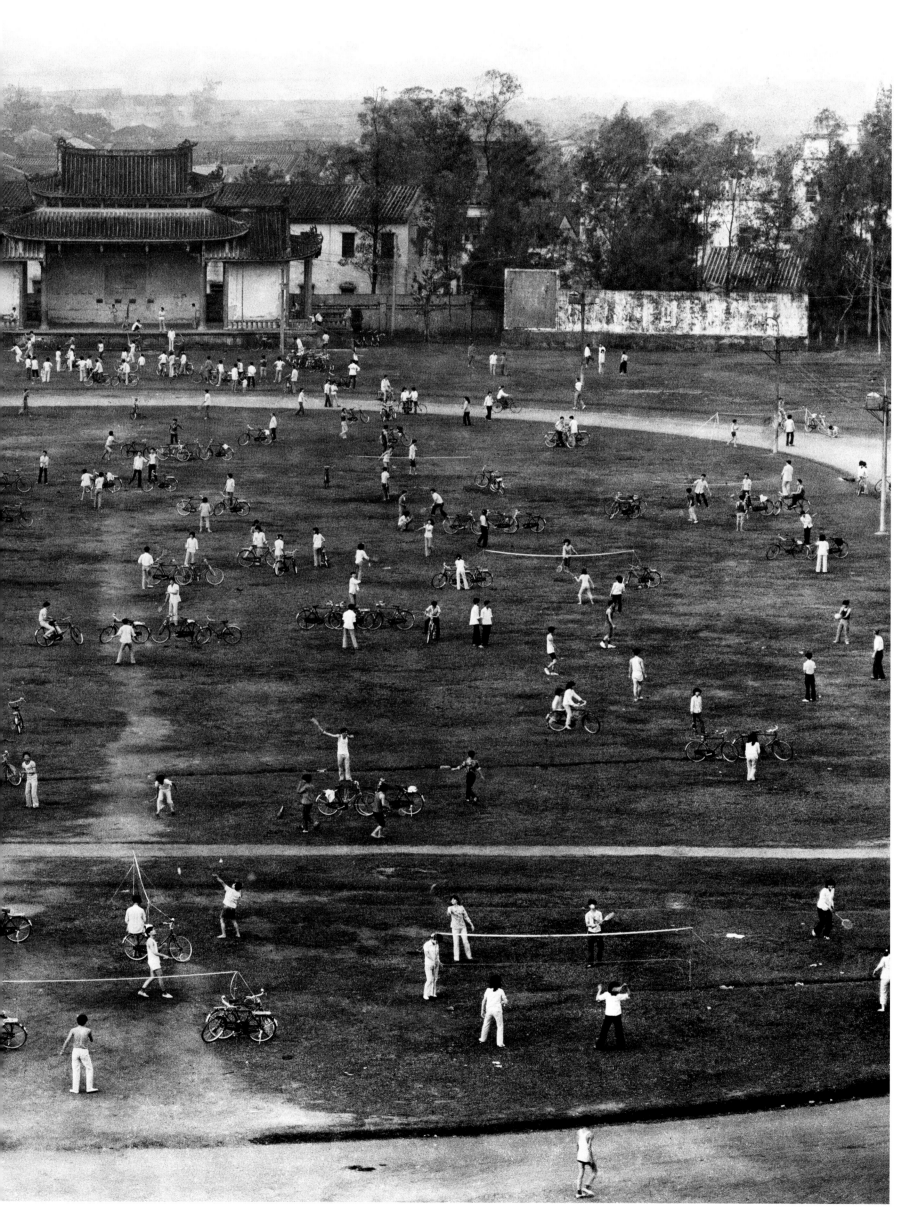

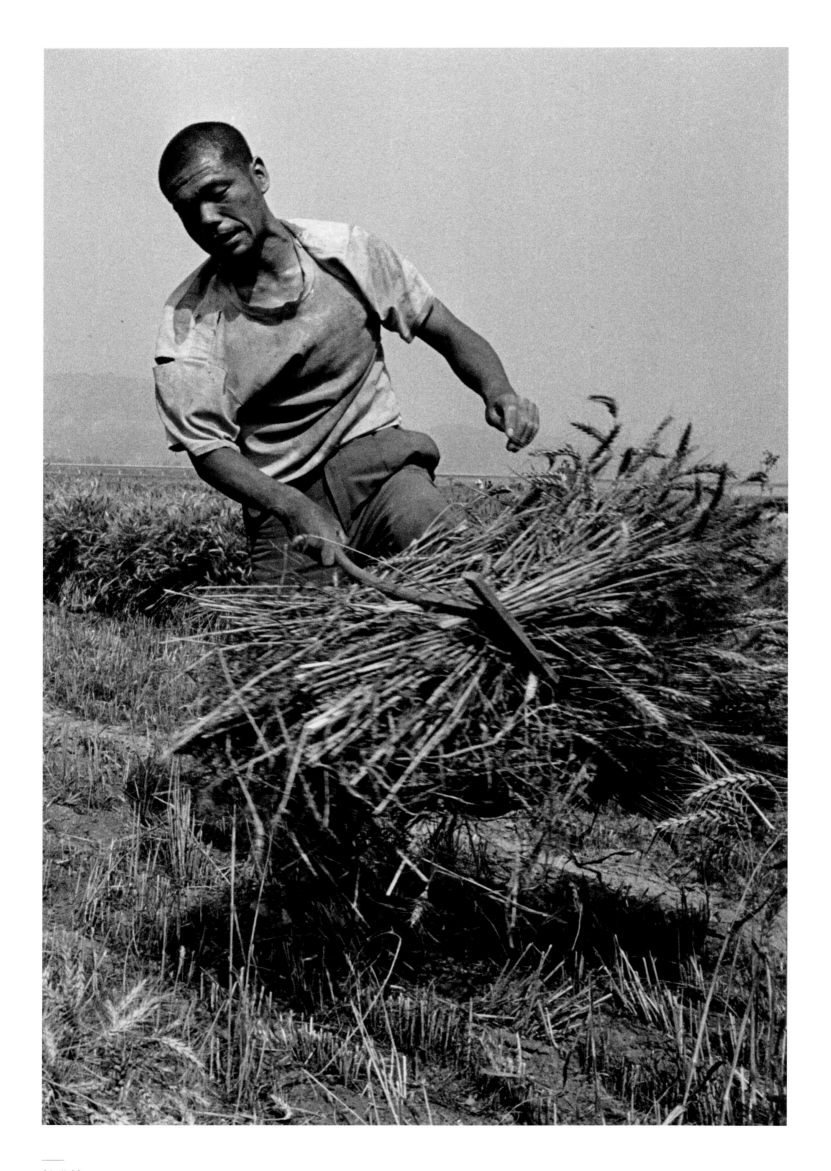

侯登科

麦客

1997年
55cm × 37cm
明胶银盐照片
2018年侯登科家属捐赠

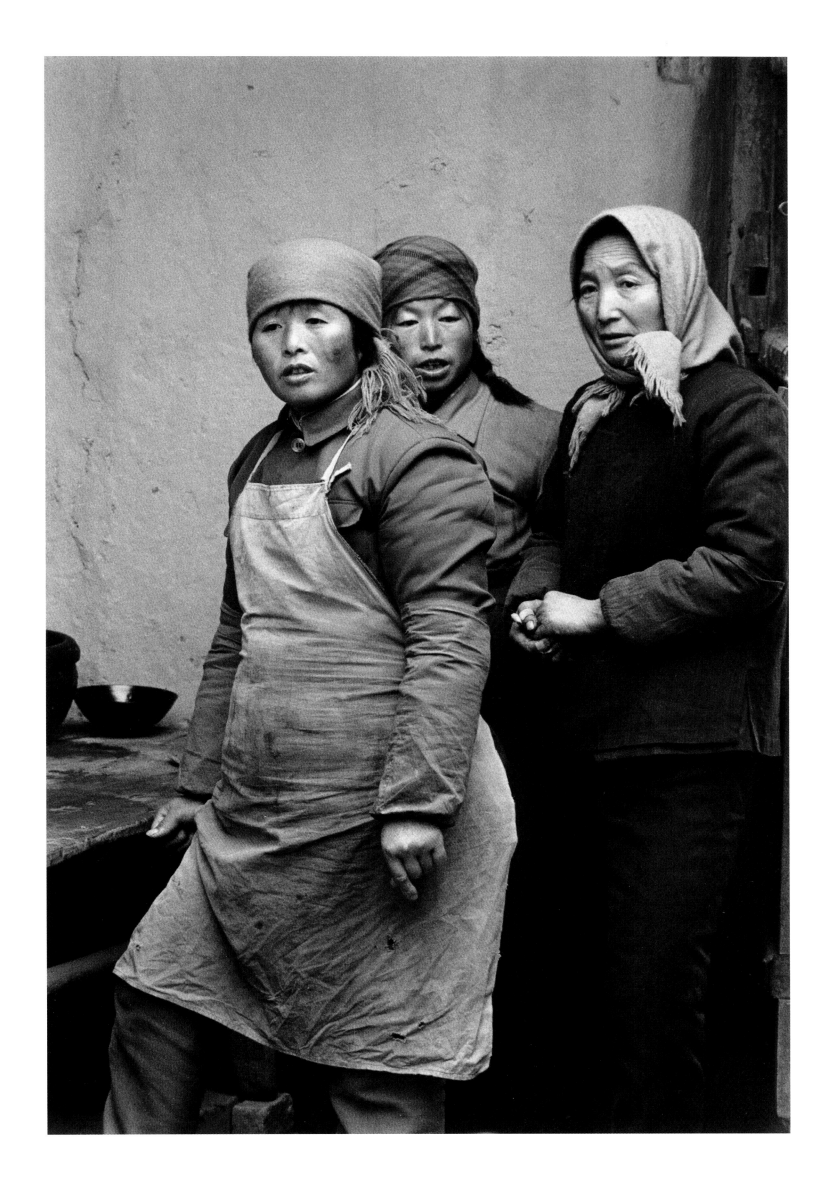

侯登科

三位农妇

1984 年
55 cm × 37 cm
明胶银盐照片
2018 年侯登科家属捐赠

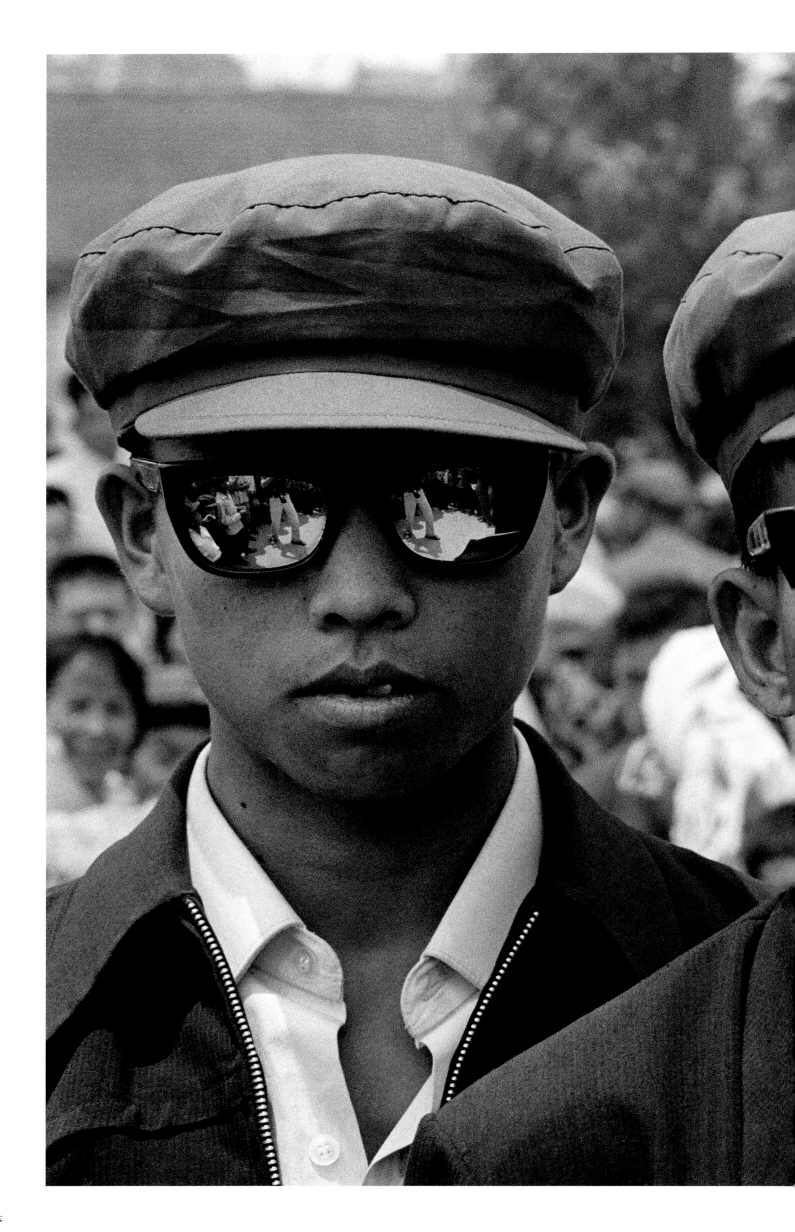

刘香成

三个云南青年在思茅

1980年
96cm × 130cm
收藏级艺术微喷

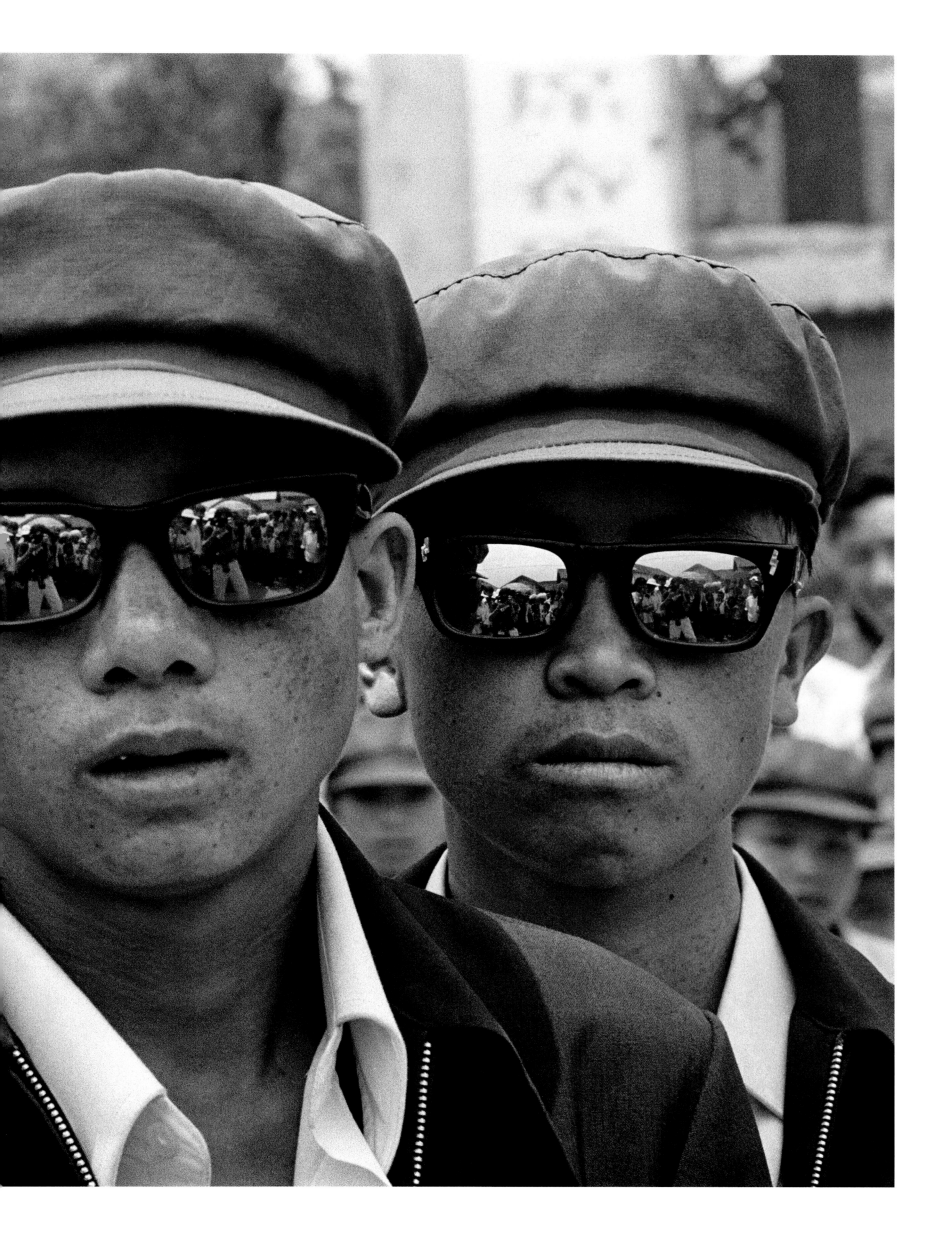

刘香成

大连理工学院学生滑冰

1981年
96cm × 69cm
收藏级艺术微喷

陈传兴

招魂四联作

1975年
60cm×40cm
收藏级艺术微喷

陈传兴

旅客群像

1976 年
40 cm × 60 cm
收藏级艺术微喷

—
牛国政

曾经的收审所 No.085

1993年
40 cm × 60 cm
收藏级艺术微喷

—
牛国政

曾经的收审所 No.047

1988年
60 cm × 40 cm
收藏级艺术微喷

蒋建秋

可爱的甘南（a）

1995 年
36.5cm × 50.2cm
明胶银盐照片

渠岩

权力空间——北京市金峰建材集团董事长办公室

2007 年
46.4cm × 61.2cm
收藏级艺术微喷

渠岩

信仰空间——太原市晋源区洞儿沟七苦山圣母教堂小堂

2007年
46.4cm×61.2cm
收藏级艺术微喷

缪晓春

立

2007 年
60cm × 90cm
收藏级艺术微喷

056

于洋

北京新山水——匡庐图

2008 年
150cm × 190cm
收藏级艺术微喷

蒋鹏亦
不被注册的城市 No.7

2010年
130cm × 182cm
收藏级艺术微喷

王川

西山晴雪

2009 年
112cm × 280cm
收藏级艺术微喷

王国锋

理想 No. 3

2007 年
76cm × 242cm
收藏级艺术微喷

065

金江波

上海呀，上海：引擎计划！

2011年
75cm×210cm
收藏级艺术微喷

线云强

天下——世界上最大体量的铜钱

2008年
100cm×100cm
收藏级艺术微喷

何崇岳

计划性生育

2008 年
50cm × 60cm
收藏级艺术微喷

姚璐

雪后访梅图

2012年

137cm × 97cm

收藏级艺术微喷

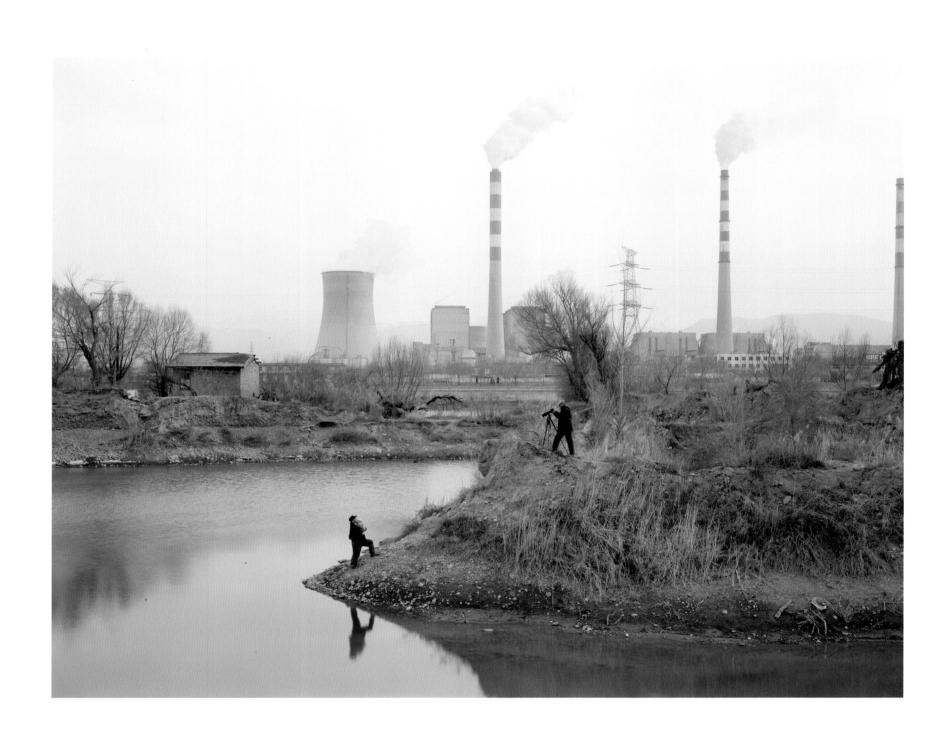

张克纯

在河边拍照的人

2011 年
100cm × 120cm
收藏级艺术微喷

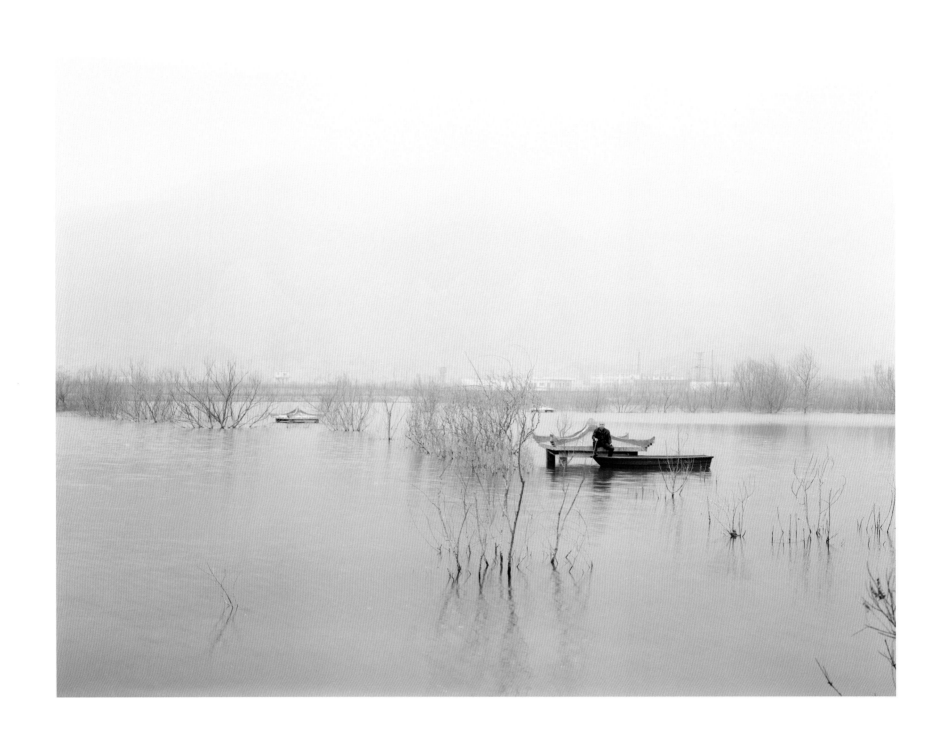

张克纯

坐在被淹的亭子上垂钓的人

2011 年
100cm × 120cm
收藏级艺术微喷

郭国柱

堂前间 No.28

2015年
78.6cm×100cm
收藏级艺术微喷

郭国柱

堂前间 No.22

2015年
78.6cm × 100cm
收藏级艺术微喷

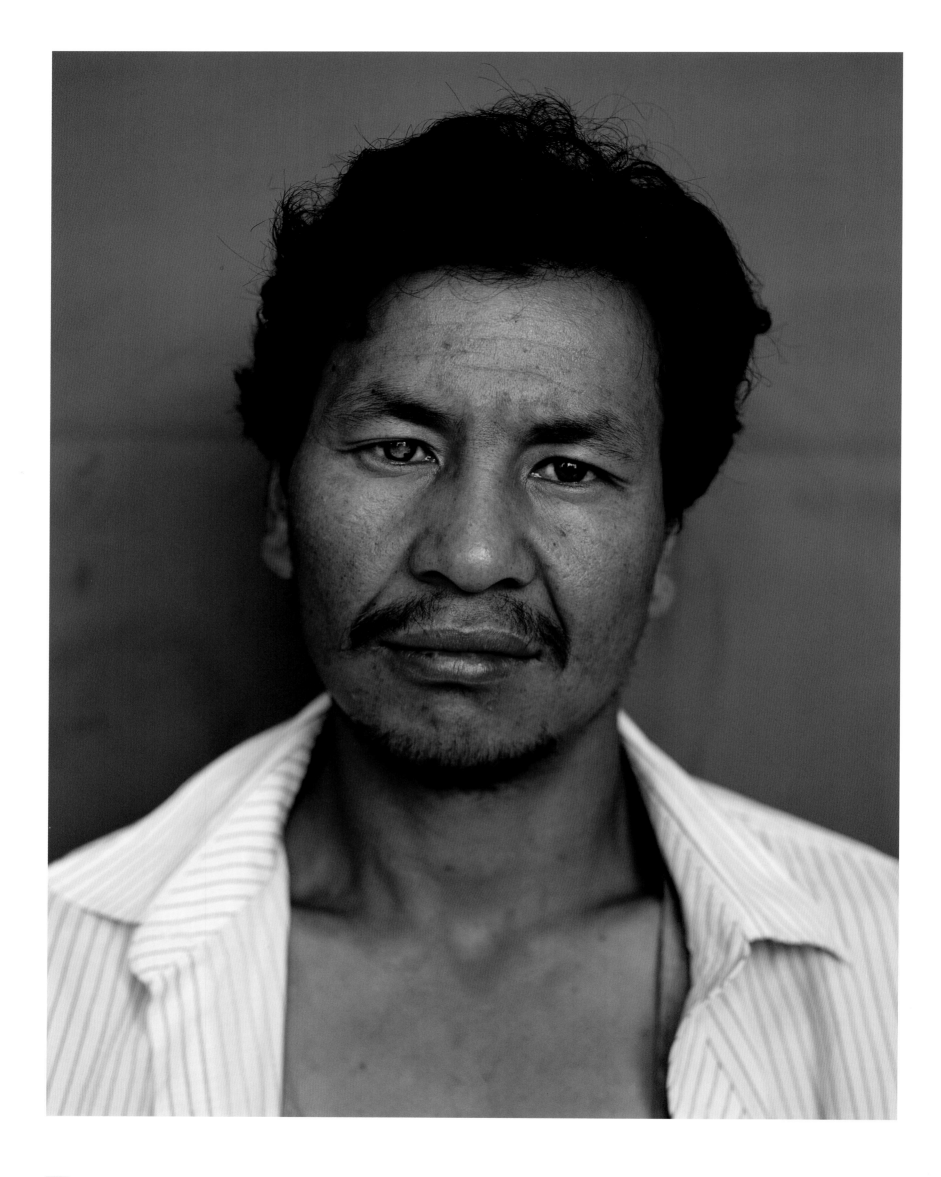

刘瑾

障

2012年
80cm×60cm×2件
收藏级艺术微喷

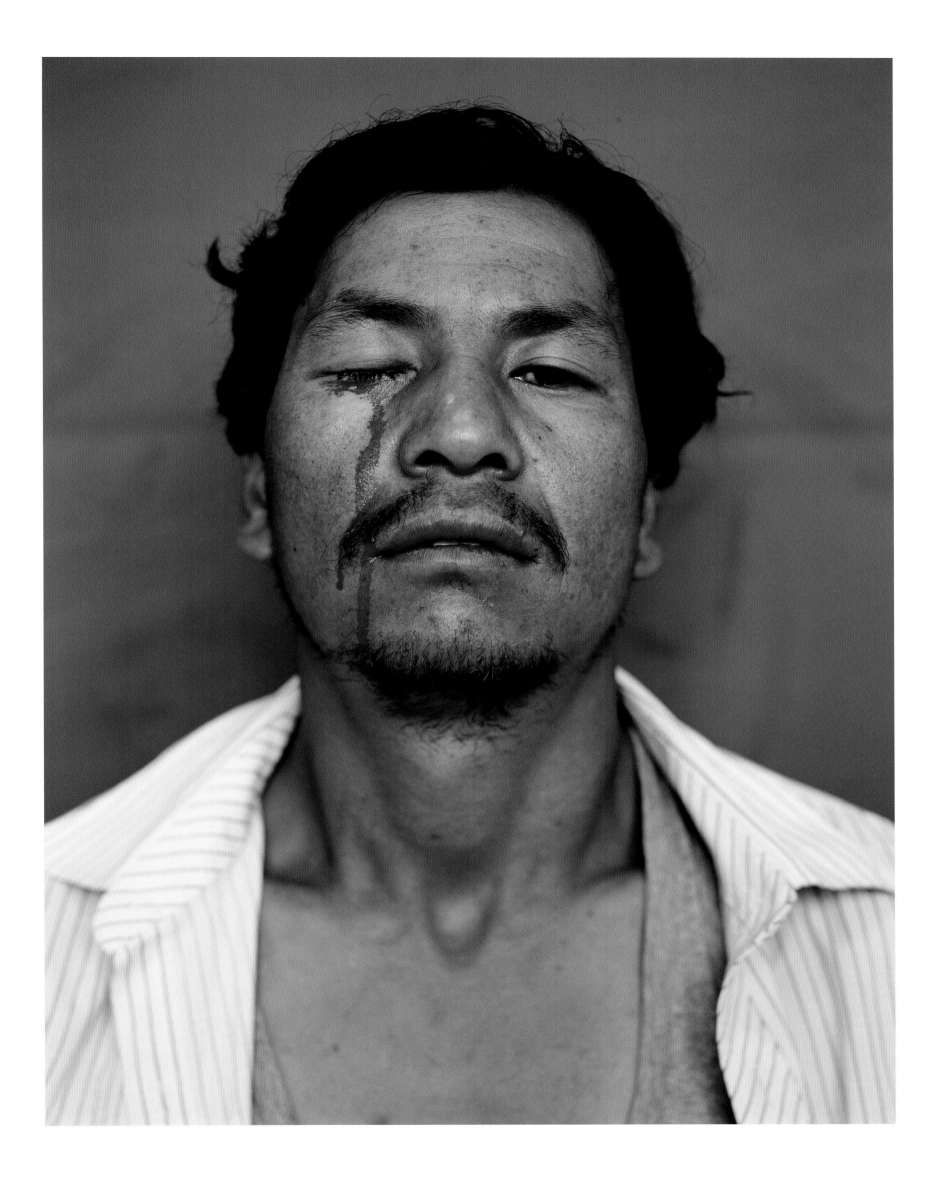

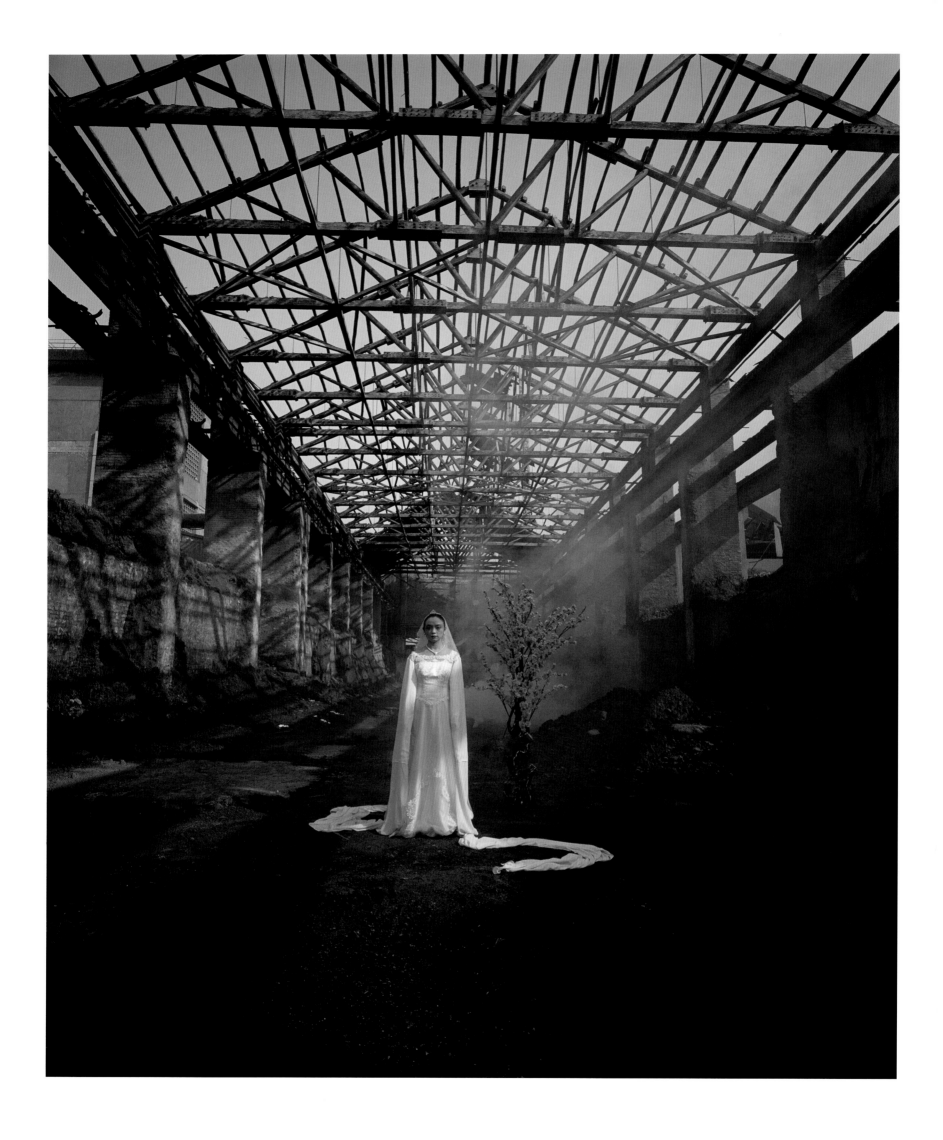

陈秋林

桃花 No.1

2009 年
153cm × 123cm
收藏级艺术微喷

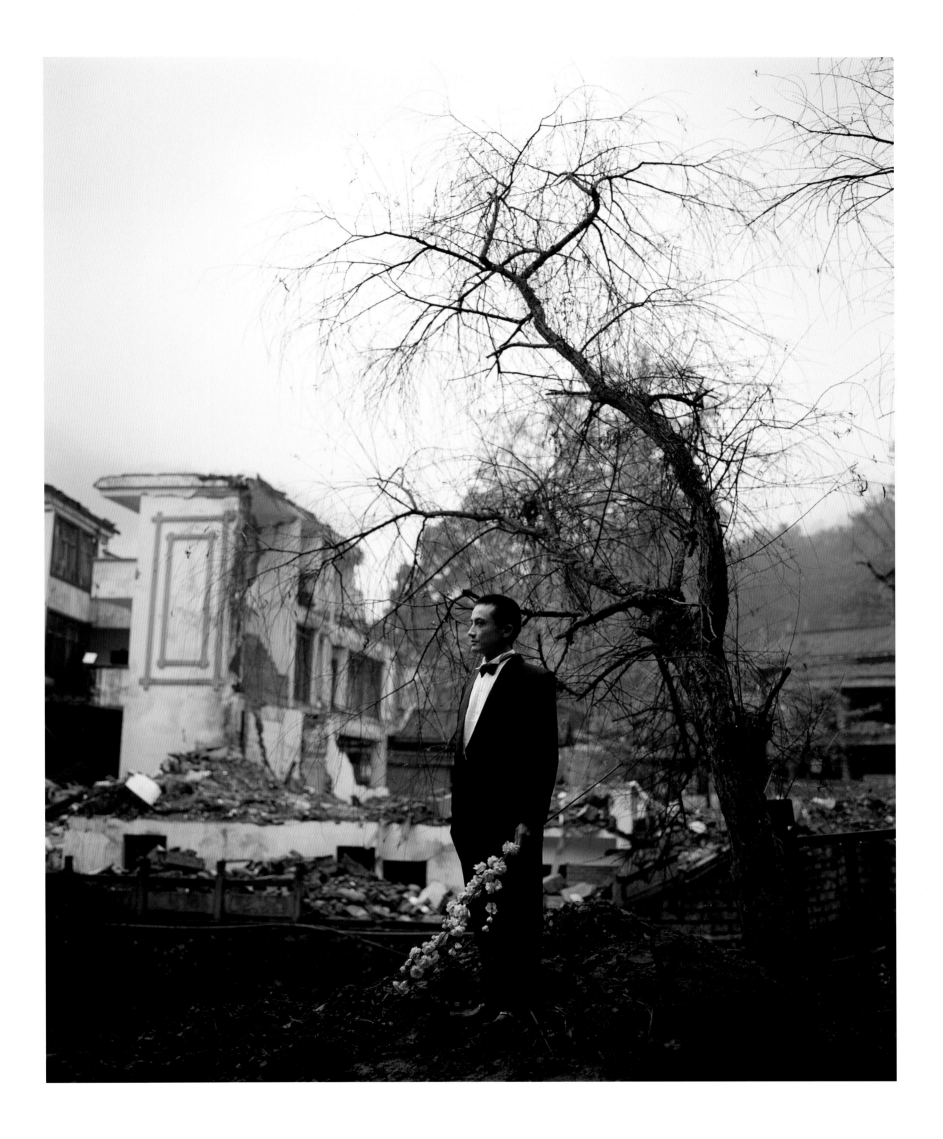

陈秋林

桃花 No.2

2009 年
153cm × 123cm
收藏级艺术微喷

沈玮
自拍像（八卦）

2011年
50.8cm × 76.2cm
C−Print

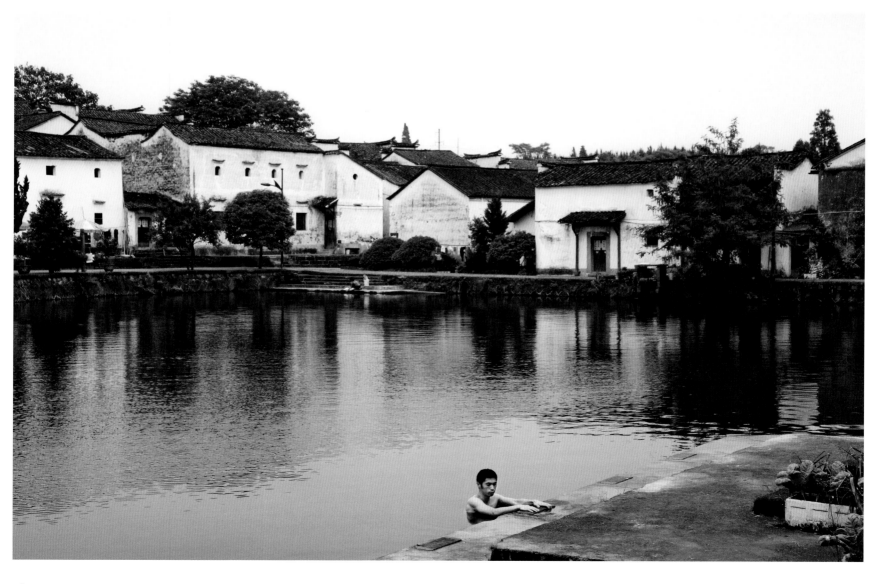

沈玮
自拍像（八卦）

2011年
50.8cm × 76.2cm
C−Print

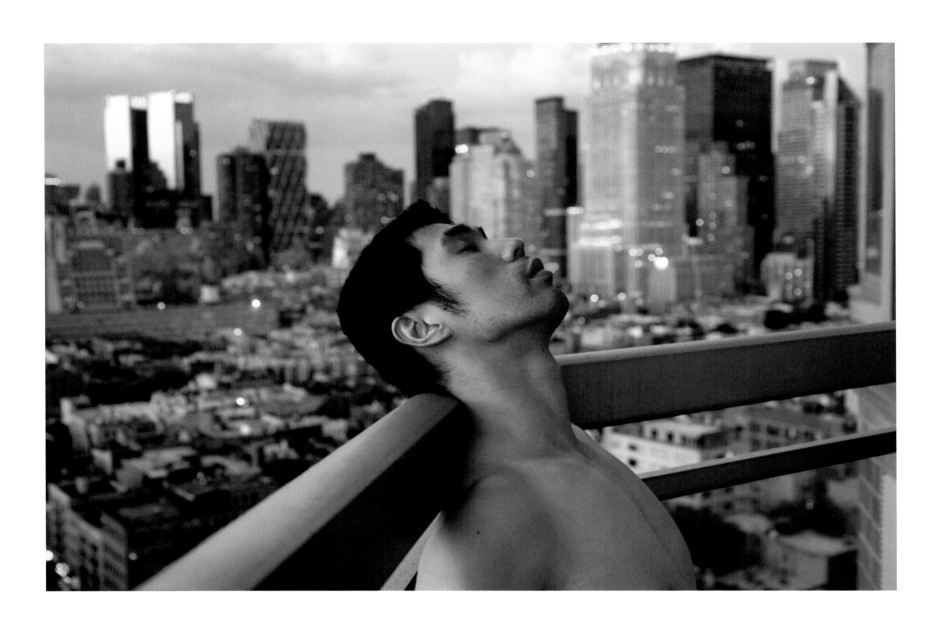

沈玮
自拍像（纽约）

2010年
50.8cm×76.2cm
C-Print

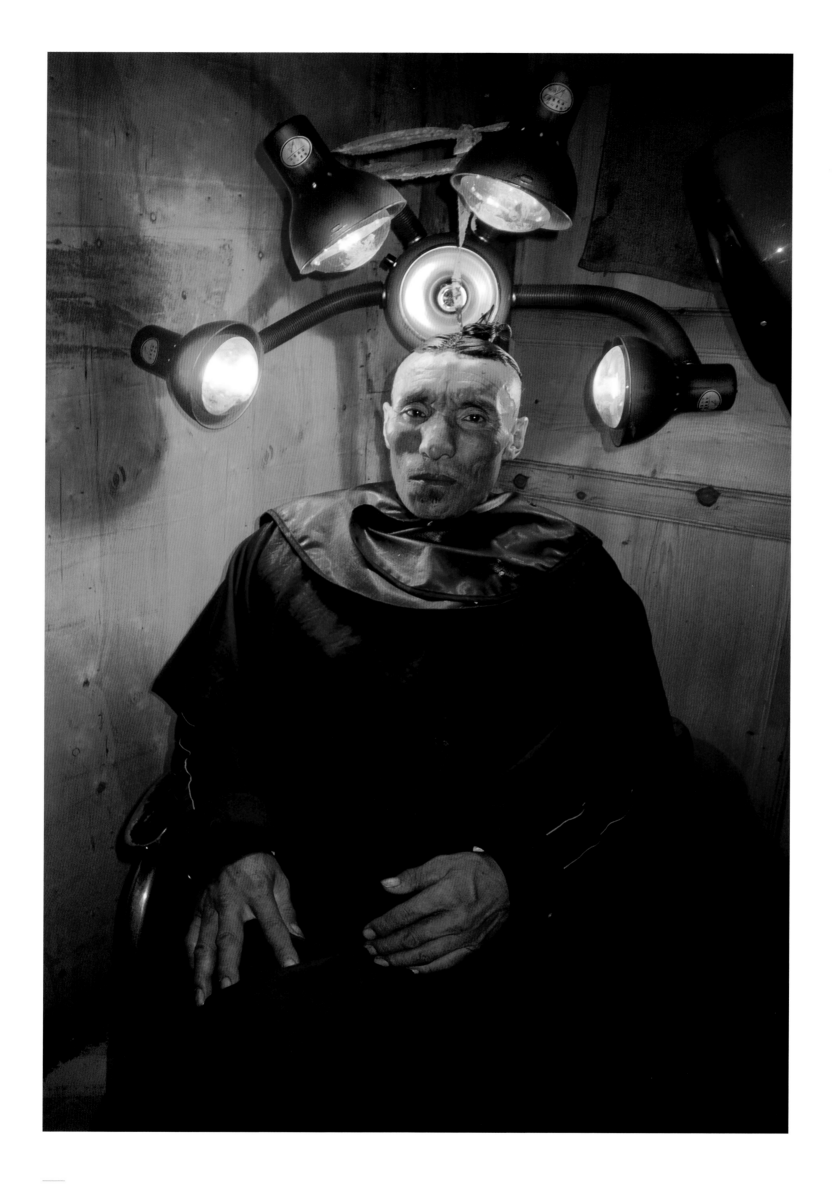

冯立

白夜——烫发的老人

2007年
80cm × 53cm
收藏级艺术微喷

084

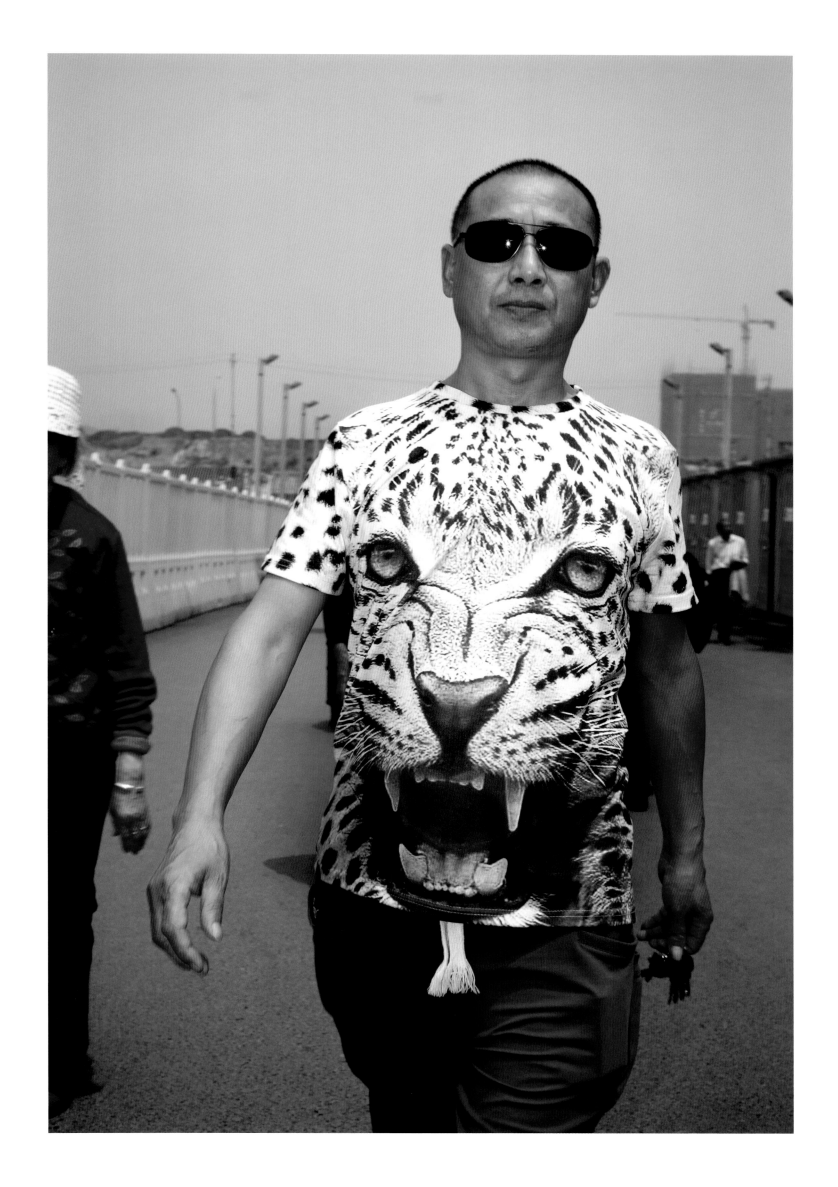

冯立

白夜——豹纹男子

2015 年
80cm × 53cm
收藏级艺术微喷

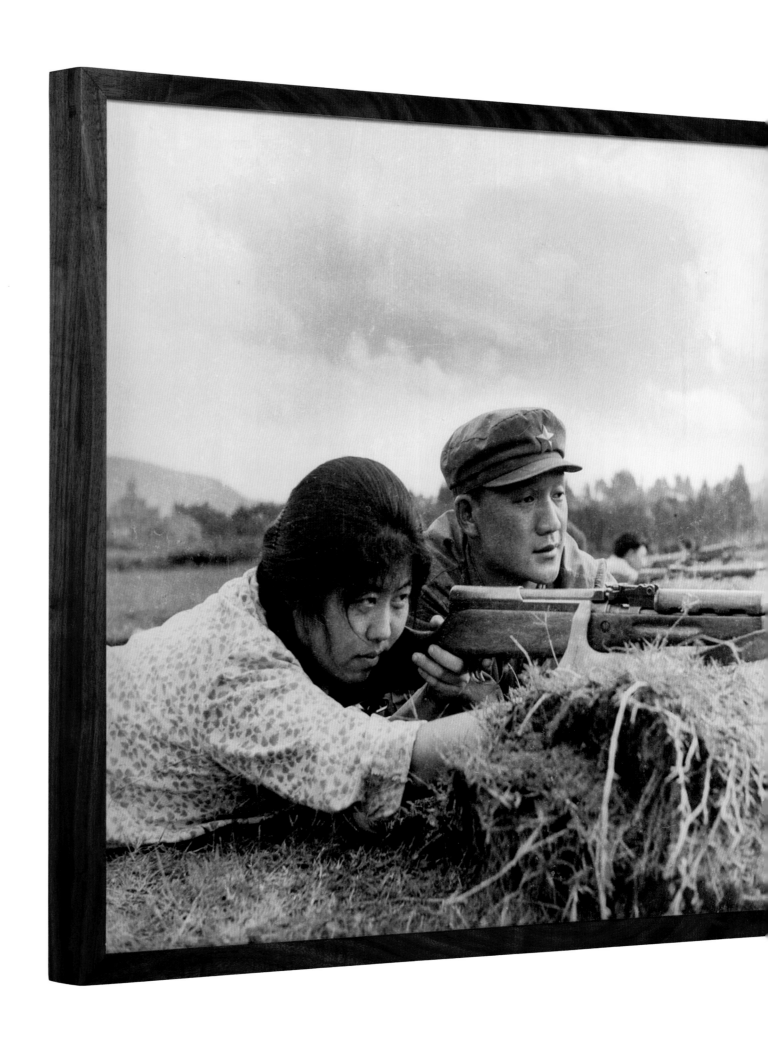

蔡东东

射击练习

2015 年
52cm × 52cm × 52cm
收藏级艺术微喷、镜子

左黔

宜家系列 No.1

2010年
96cm × 120cm
收藏级艺术微喷
2016年左黔家属捐赠

左黔

宜家系列 No.4

2010年
96cm × 120cm
收藏级艺术微喷
2016年左黔家属捐赠

马刚 马刚

水生 No.1 **自若**

2008年 2008年
130cm×100cm 70cm×100cm
收藏级艺术微喷 收藏级艺术微喷

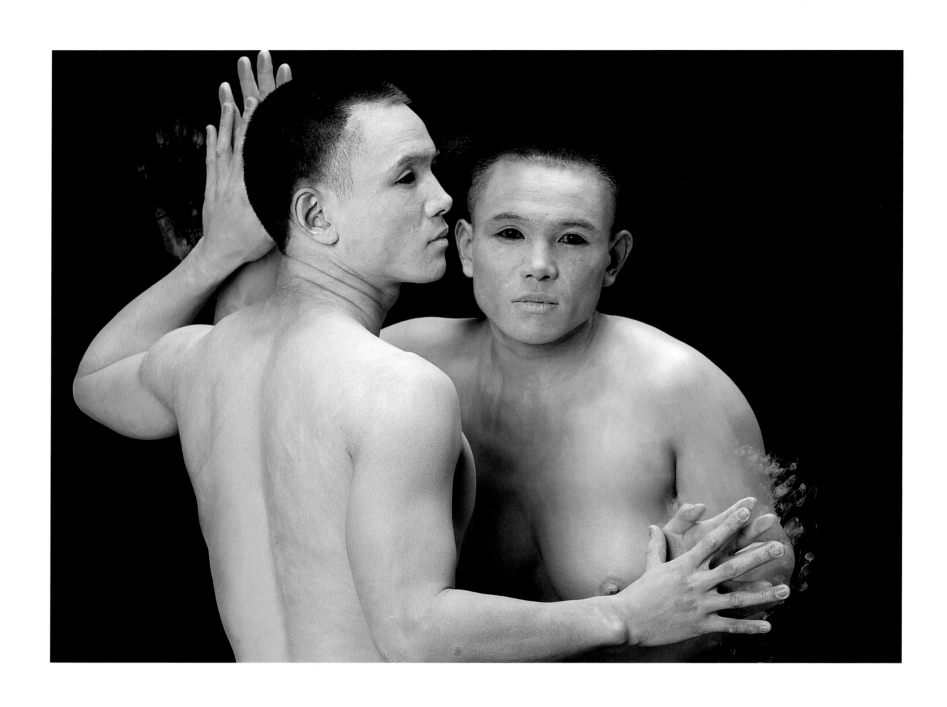

迟鹏

同体—1

2003年
78cm × 120cm
收藏级艺术微喷

迟鹏

同体—2

2003年
78cm × 120cm
收藏级艺术微喷

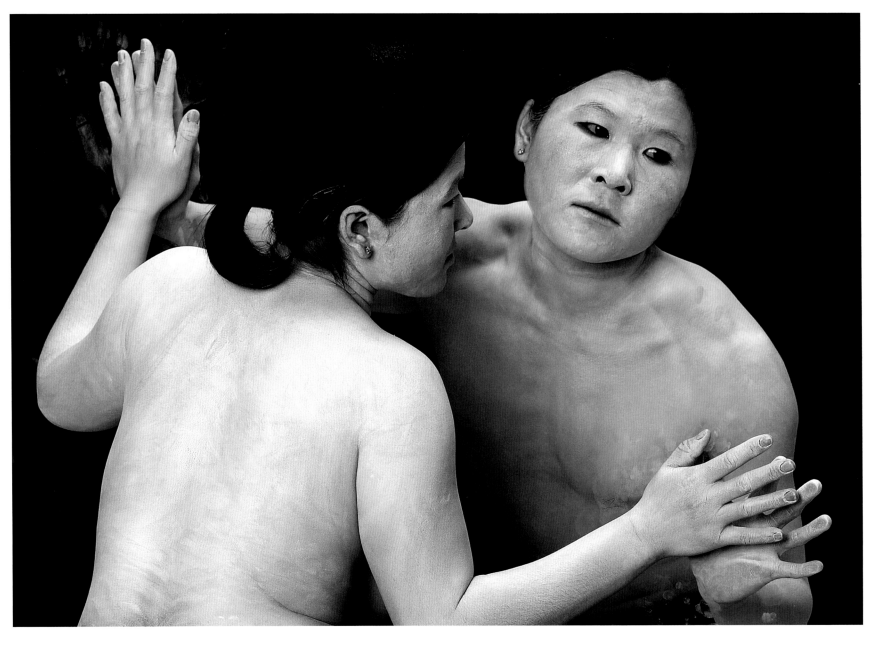

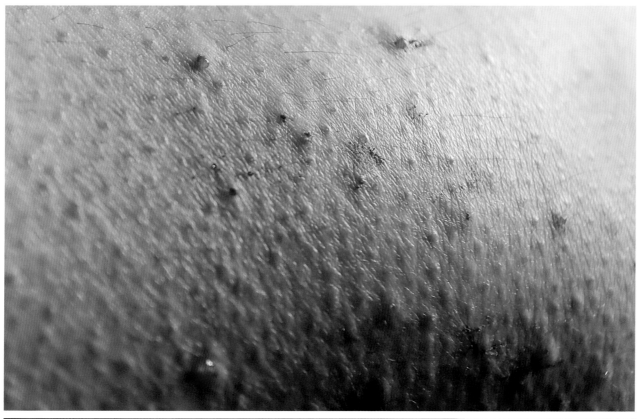

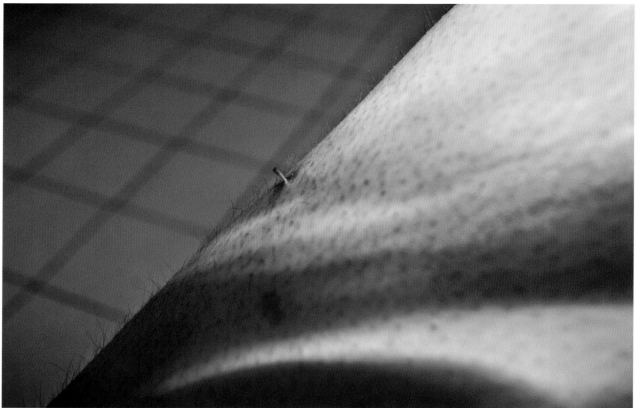

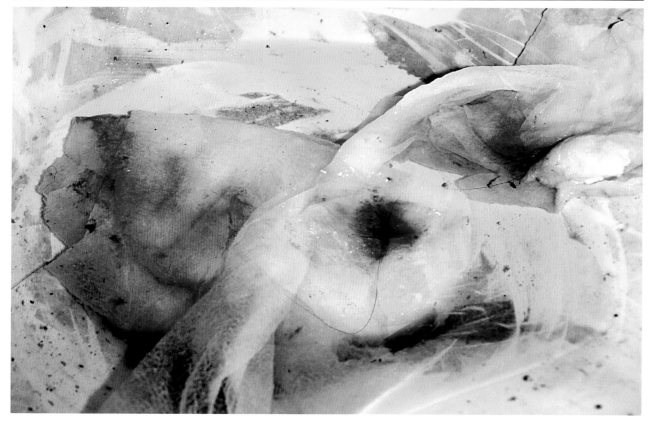

陈哲

可承受的：身体、伤 No.009

2008 年
60cm × 80cm
收藏级艺术微喷

———

陈哲

可承受的：身体、伤 No.010

2008 年
60cm × 80cm
收藏级艺术微喷

———

陈哲

可承受的：身体、伤 No.029

2009 年
60cm × 80cm
收藏级艺术微喷

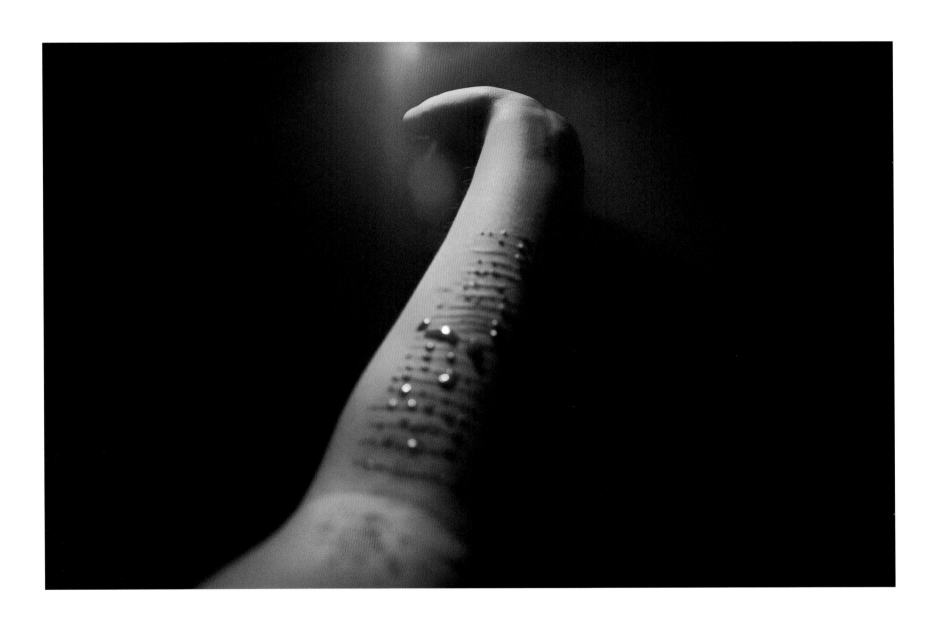

陈哲

可承受的：祝生日

2010年
60cm × 80cm
收藏级艺术微喷

杨怡

六月

2015 年
130cm × 100cm
C-Print

杨怡

光

2015年
100cm × 130cm
C-Print

于筱

童谣系列之祖国花园

2012 年
70cm × 100cm
收藏级艺术微喷

闫宝申

有关时间的命题

2014 年
75cm × 60cm
收藏级艺术微喷

刘张铂泷

哥伦比亚大学——2，纽约

2013 年
81cm × 101cm
收藏级艺术微喷

刘张铂泷

麻省理工学院——1，波士顿

2013年
91cm×101cm
收藏级艺术微喷

李天元

风中的汗毛

2015年
85cm×110cm
收藏级艺术微喷

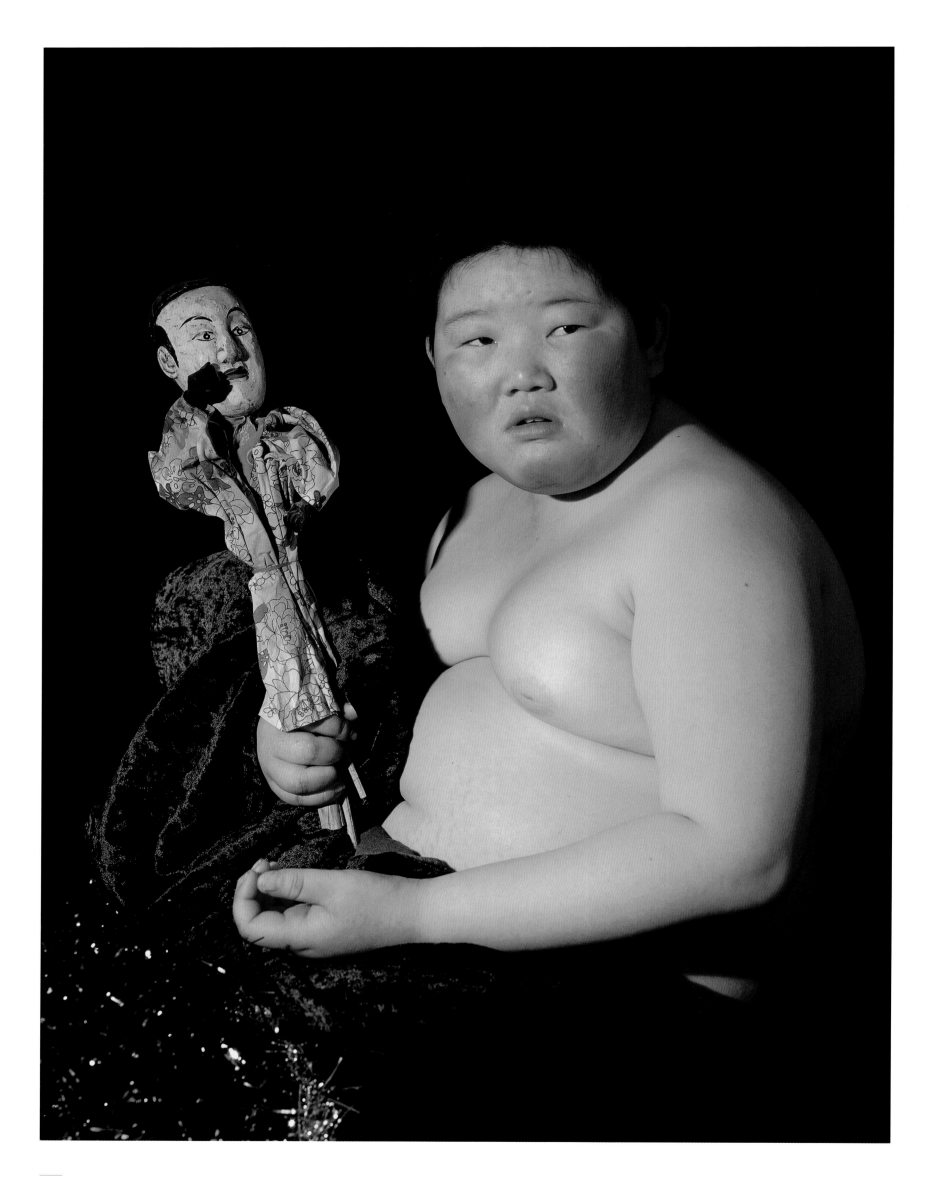

韩磊

手持木偶的少年

2007 年
120cm × 90cm
收藏级艺术微喷

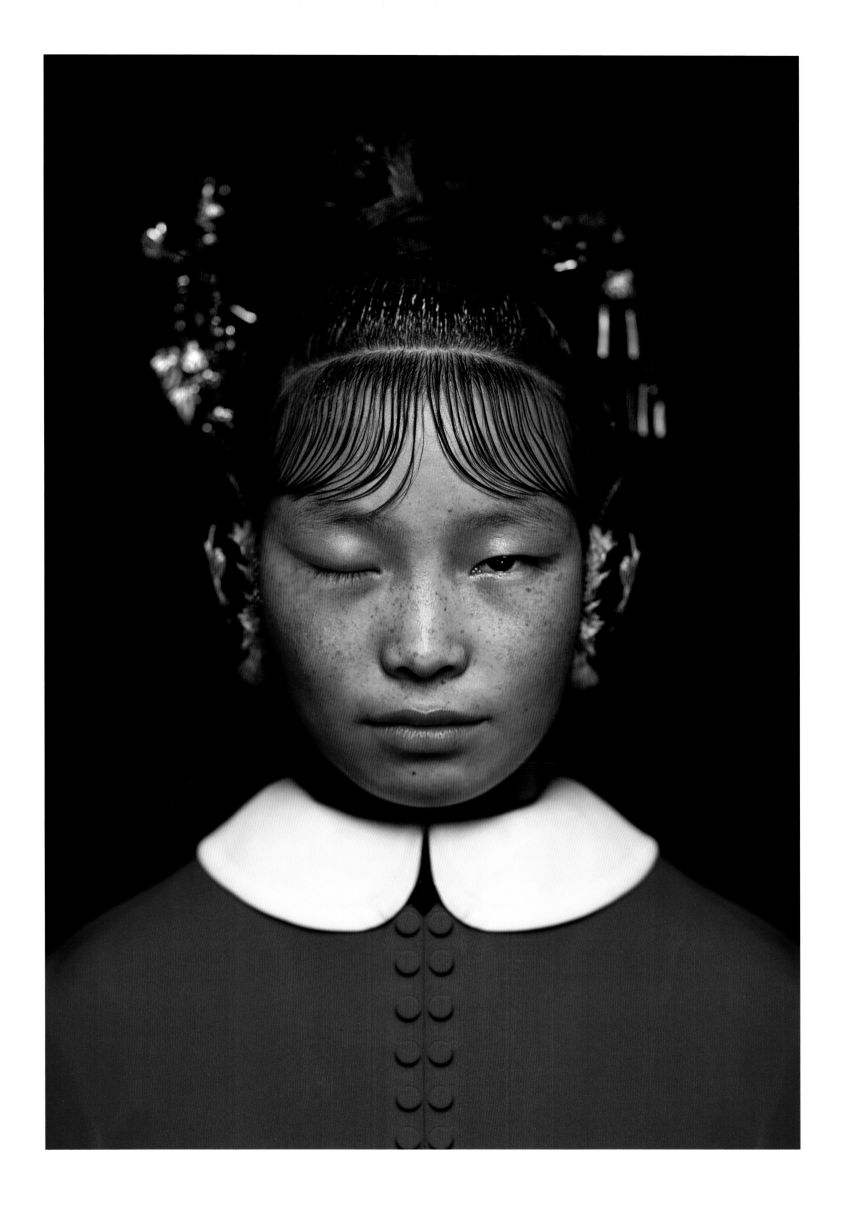

陈漫

中国十二色之曙红 No.1

2011 年
80cm × 53.33cm
C-Print

冯海

游园惊梦

2003 年
186cm × 140cm
收藏级艺术微喷

邢丹文

都市演绎 No.3

2006 年
170cm × 220cm
收藏级艺术微喷

邢丹文

复制 No.2

2003 年
148cm × 120cm
收藏级艺术微喷

邢丹文

复制 No.3

2003 年
148cm × 120cm
收藏级艺术微喷

张晓

海岸线 No. 24

2009 年
80cm × 100cm
收藏级艺术微喷

张晓

海岸线 No. 53

2009 年
80cm × 100cm
收藏级艺术微喷

刘立宏

冬至 5.44.5

2008 年
100cm × 120cm
收藏级艺术微喷

刘立宏

土地 8.45.5

2010年
100cm × 120cm
收藏级艺术微喷

刘立宏

游移 34.48.1

2008年
35cm × 55cm
明胶银盐照片

刘立宏

游移 22.2.15

2006 年
35cm × 55cm
明胶银盐照片

邵文欢

霉绿 No.17

2013年
70.5cm × 50cm
摄影、综合材料

马永强

水珠

2013年
23.9cm×16.4cm
明胶银盐照片

邸晋军

顺治帝，归山词

2017年
61cm×76cm
黑铝板、湿法火棉胶

邸晋军

张掖，大佛寺

2016年
30cm×35cm×50cm
左右屏立体照片

邸晋军

北京，植物园

2017年
30cm×35cm×50cm
左右屏立体照片

邸晋军

崇祯皇帝，绝命诗

2017年
61cm×76cm
黑铝板、湿法火棉胶

if it is like that, will be better than
I have never existed?
Then I will do not have to tasted
the sweets and the bitters of life

张大力

拆——富华大厦

1998年
60cm × 90cm
收藏级艺术微喷

海波

2008—1

2008 年
240cm × 120cm × 2 件
收藏级艺术微喷

许培武

广州南沙珠江出海口，孤独的捕鱼者

2005 年
21cm×50cm
明胶银盐照片

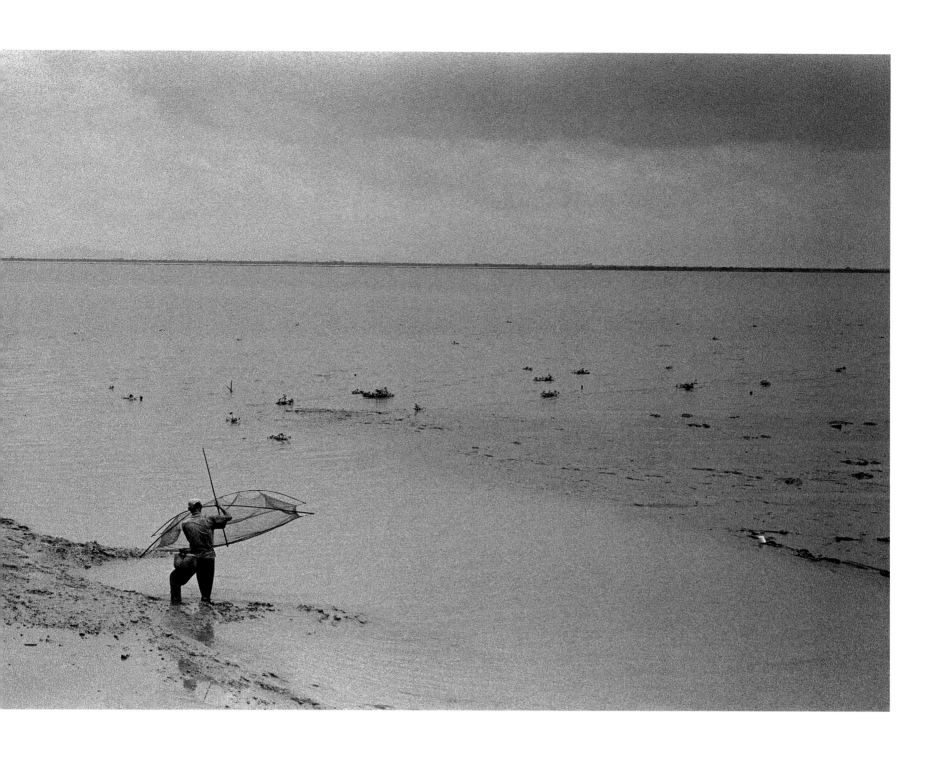

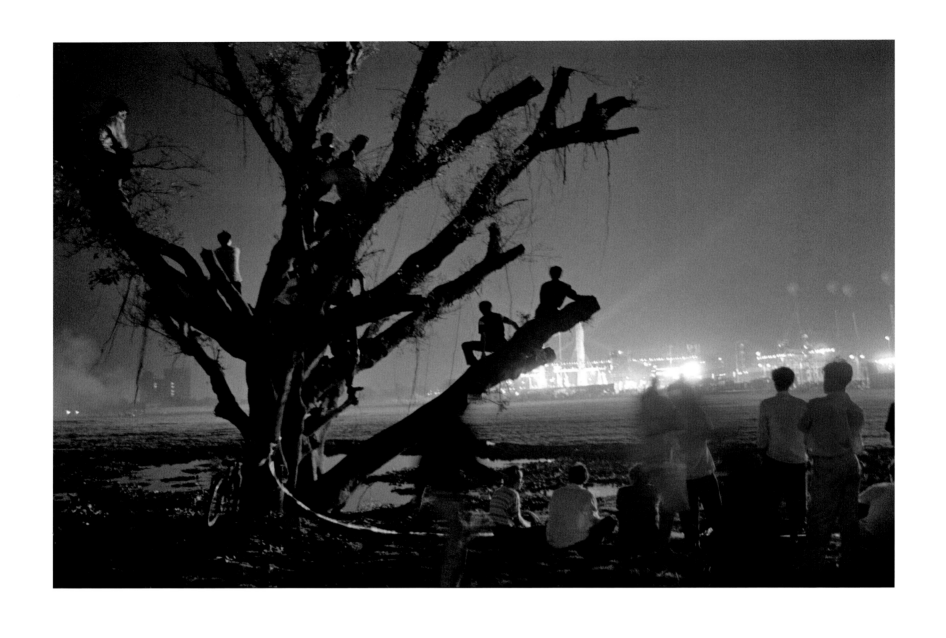

许培武

广州珠江新城，外乡人树上看晚会

1999 年
37 cm × 57 cm
明胶银盐照片

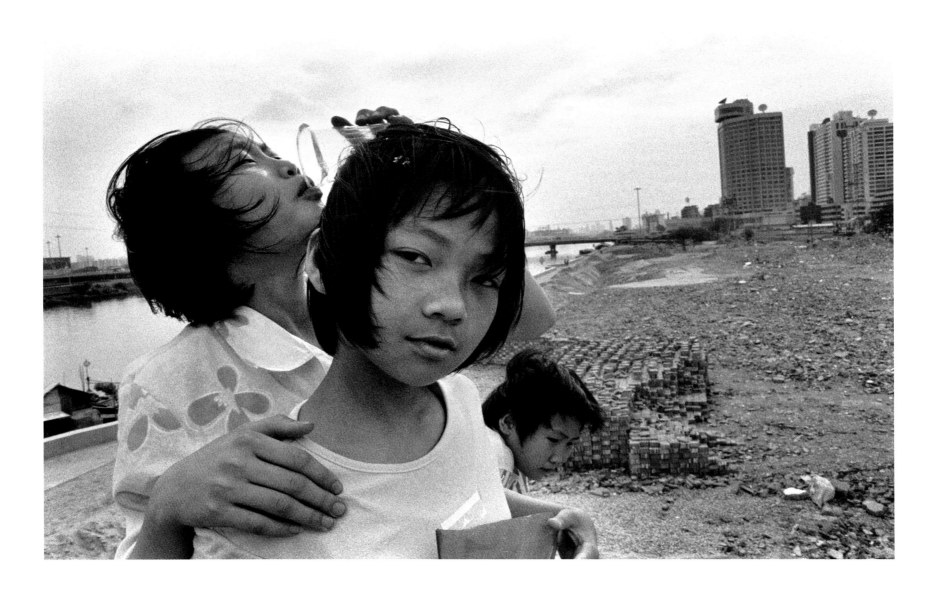

许培武

广州珠江新城，夕阳西下的女孩

1999 年
37 cm × 57 cm
明胶银盐照片

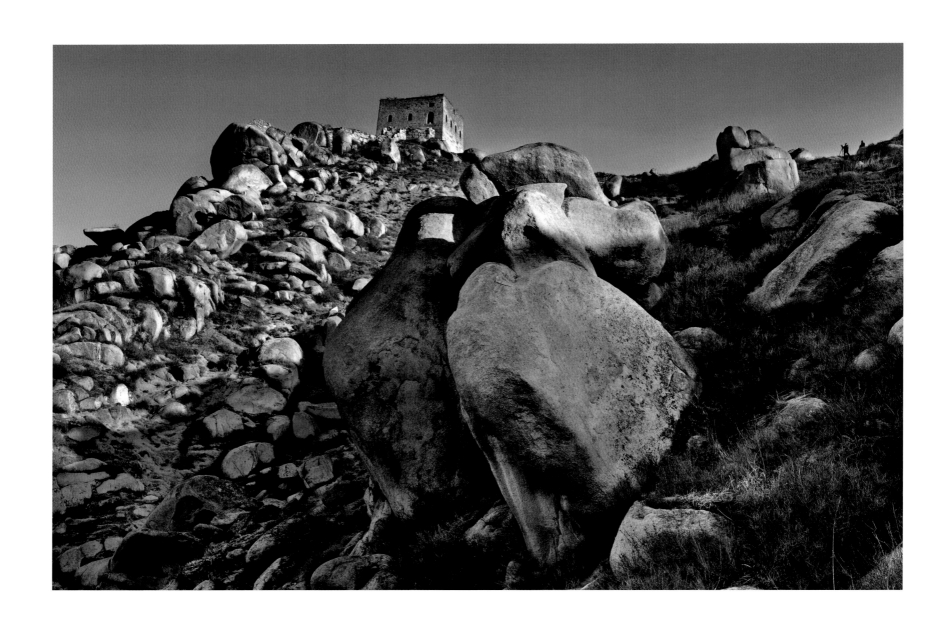

杨越峦

河北·涞源 2

2012 年
40cm × 60cm
收藏级艺术微喷

杨越峦

河北·卢龙

2012年
40cm×60cm
收藏级艺术微喷

付羽

鸡冠花

2015 年
24.4cm × 19.8cm
明胶银盐照片

付羽

椅子

2015 年
19.8cm × 20cm
明胶银盐照片

荣荣 & 映里

妻有物语，No.1-13

2012年
50.8cm × 61cm
明胶银盐照片

荣荣 & 映里
妻有物语，No.1-9

2012 年
50.8cm × 61cm
明胶银盐照片

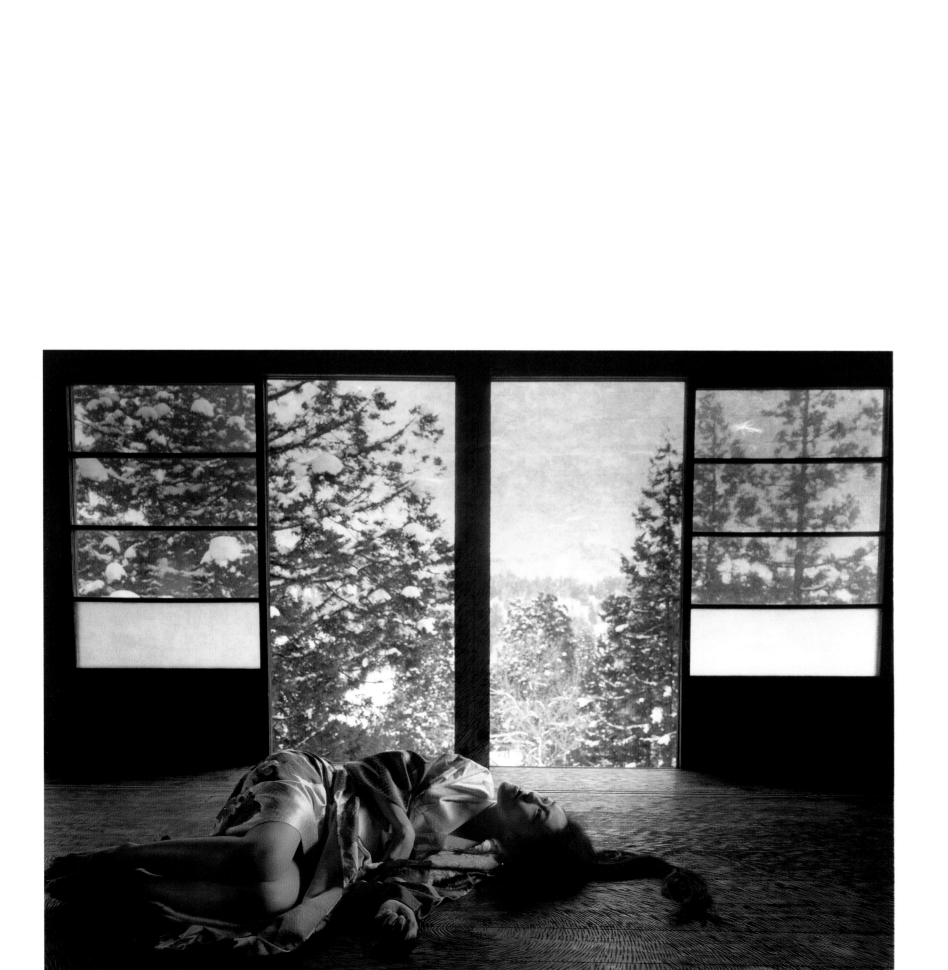

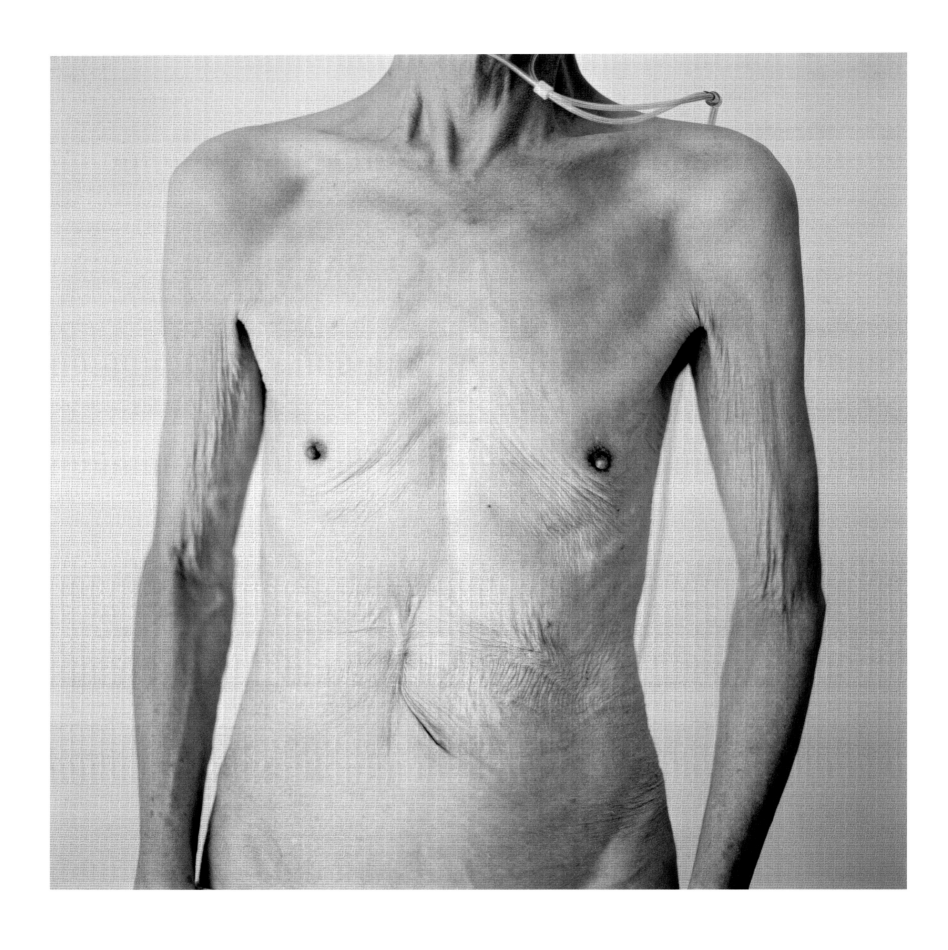

黎朗

"父亲 1927.12.03—2010.08.27"之身体 A

2010 年—2012 年
108cm × 106.6cm
收藏级艺术微喷

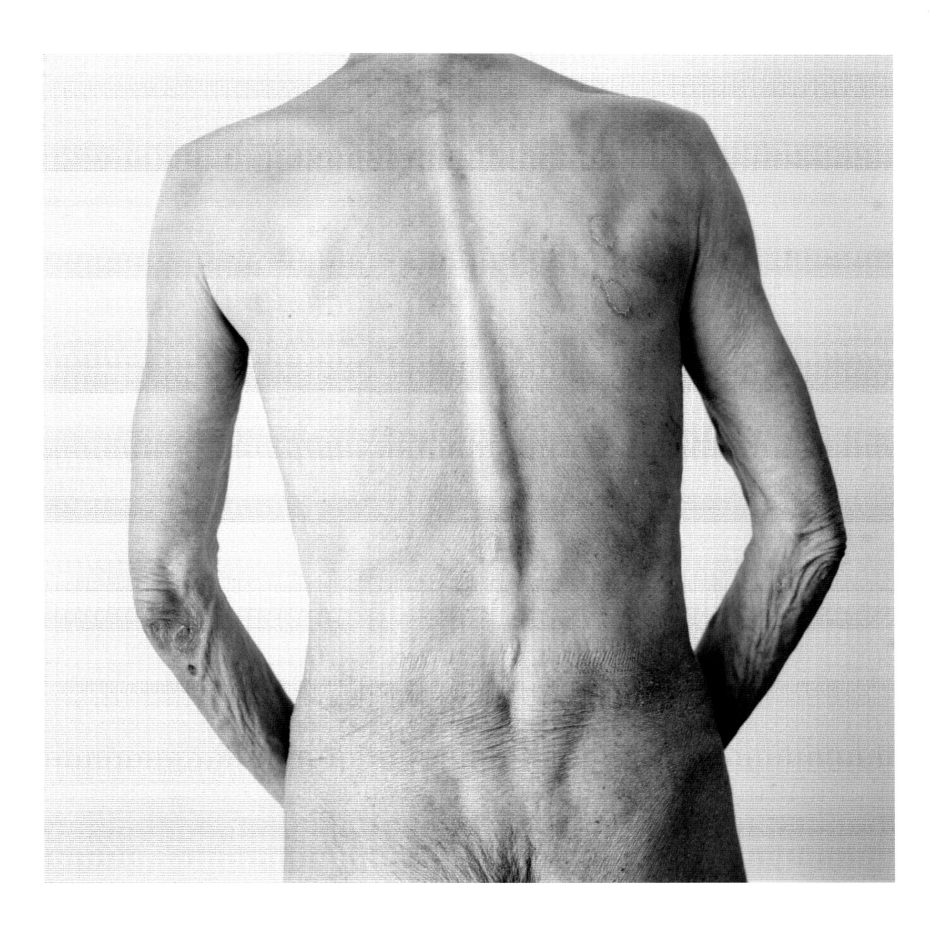

黎朗

"父亲 1927.12.03—2010.08.27"之身体 B

2010年—2012年
108cm × 106.6cm
收藏级艺术微喷

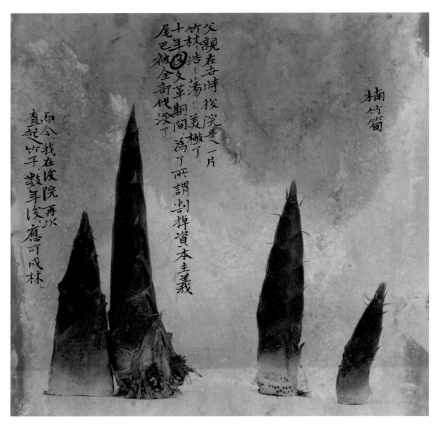

父親在岳時後院是一片
竹林，浩し蕩し美極了，
十年，文革期間，為了所謂割掉資本主義
尾巴被全部伐沒了。

而今我在後院再次
責起竹子，數年後應可成林。

楠竹笋

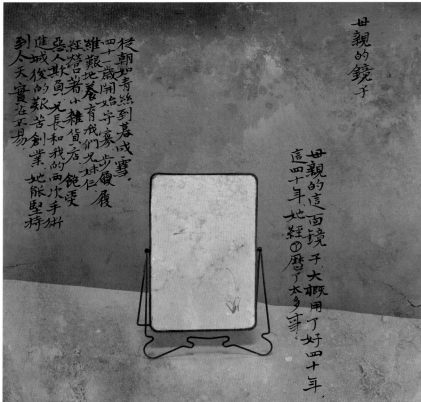

韶朝如青絲到暮成雪，
四十一歲開始守寡，步履
艱難，養育我們兄妹仁，
經營著小雜貨店，飽受
旅人欺負，尤長和我的兩次手術，
進城後的艱苦創業，她能聖蔣
到今天實在不易。

母親的這一面鏡子，大概用了好四十年，
這四十年，她經①歷了太多事。

母親的鏡子

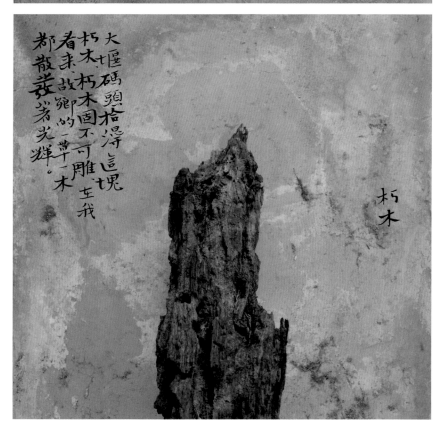

大匯碼頭拾得這塊
朽木，朽木固不可雕，在我
着來，故鄉的一草一木
都散發著光輝。

朽木

魏壁

楠竹笋

2007年—2011年
40cm×40cm
收藏级艺术微喷、书写

魏壁

母亲的镜子

2007年—2011年
40cm×40cm
收藏级艺术微喷、书写

魏壁

朽木

2007年—2011年
40cm×40cm
收藏级艺术微喷、书写

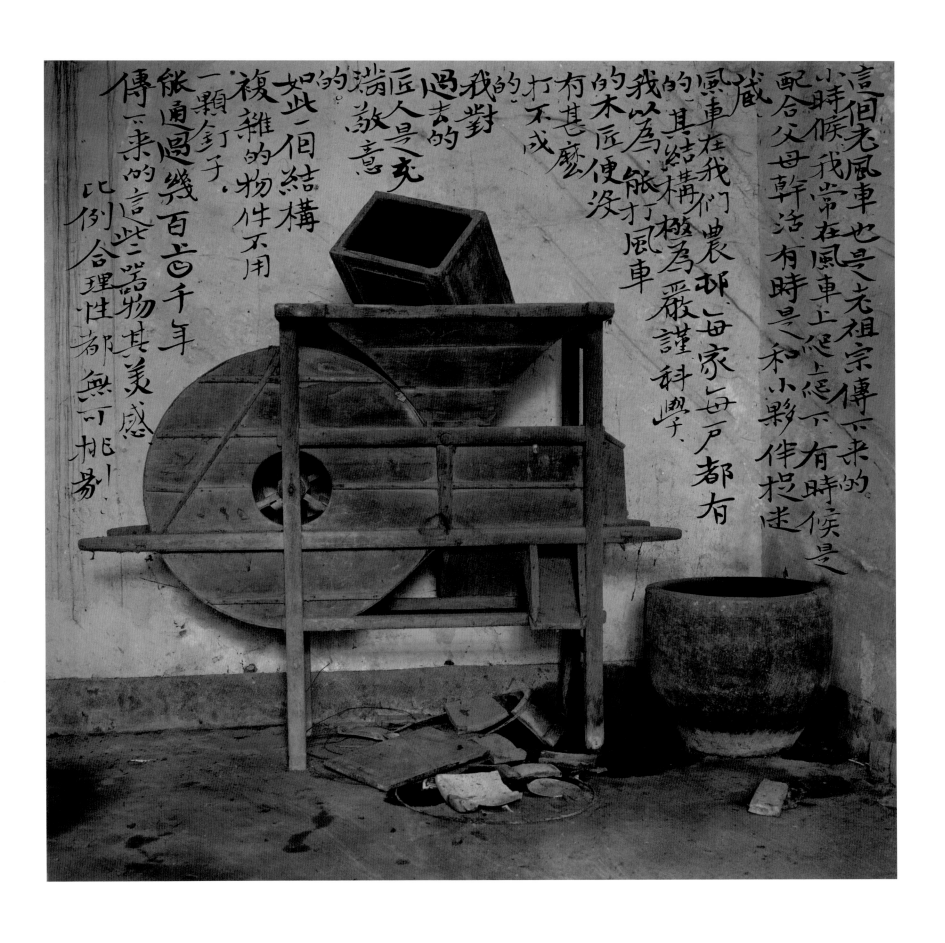

魏壁

风车

2007年—2011年

40cm×40cm

收藏级艺术微喷、书写

邹盛武

段蕊

2014年
18.9cm × 18.7cm
明胶银盐照片

邹盛武

九荒坨

2012 年
20.4cm × 14.9cm
明胶银盐照片

张巍

人工剧团——不知名妇女肖像

2012年
70cm×70cm
收藏级艺术微喷

张巍

人工剧团——不知名妇女肖像

2012年
70cm×70cm
收藏级艺术微喷

张巍

人工剧团——不知名妇女肖像

2012 年
70cm × 70cm
收藏级艺术微喷

张楠卿

城市・风景

2012年
90cm × 130cm
收藏级艺术微喷

144

塔可

诗山河考——故都下

2009 年
20cm × 20cm
铂钯印相

塔可

诗山河考——山顶的蒲

2010 年
20cm × 20cm
铂钯印相

塔可

诗山河考——城上的花

2010年
20cm × 20cm
铂钯印相

陈萧伊

微尘

2014 年
17cm × 17cm
照相凹版术

陈萧伊
冰屑之二
2014 年
32.5cm × 49.5cm
照相凹版术

陈萧伊
松
2014 年
40cm × 40cm
照相凹版术

顾铮

人间四月天

2003 年
18.5cm × 13cm
收藏级艺术微喷

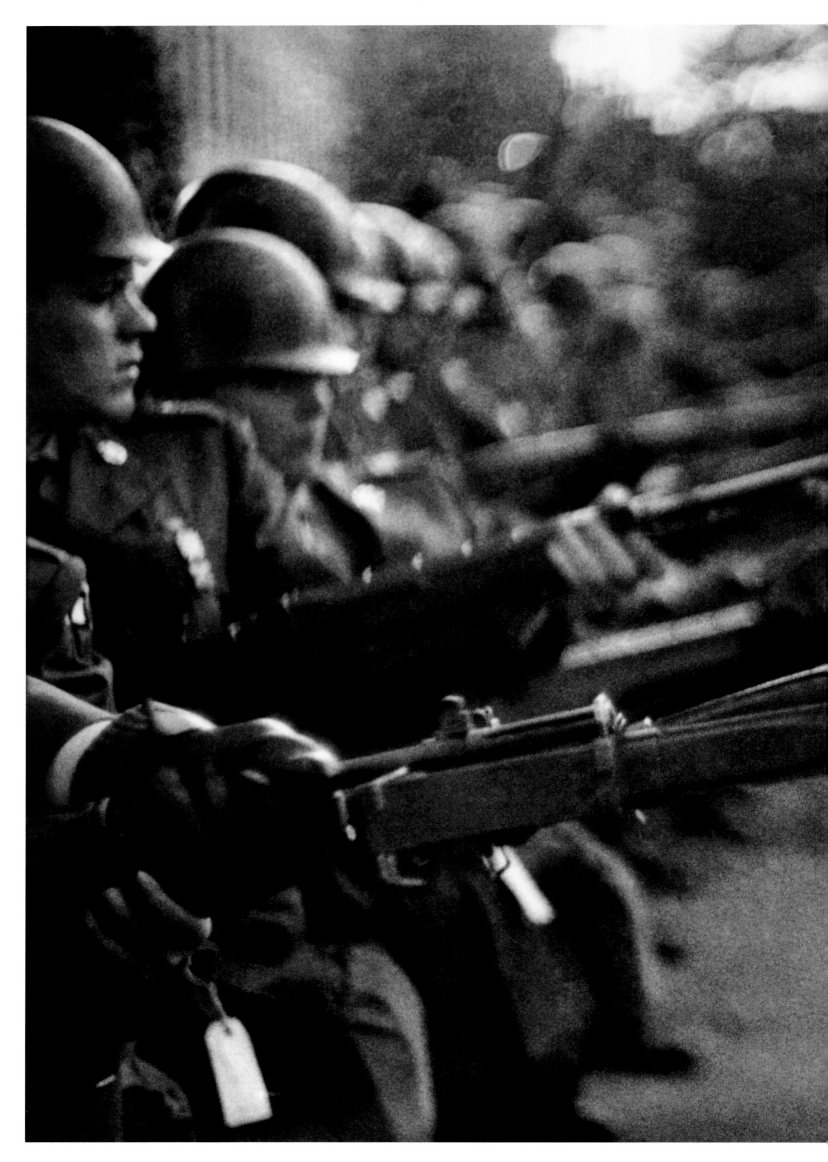

马克·吕布

华盛顿特区，美国

1967 年
50cm × 60cm（相纸尺寸）
明胶银盐照片

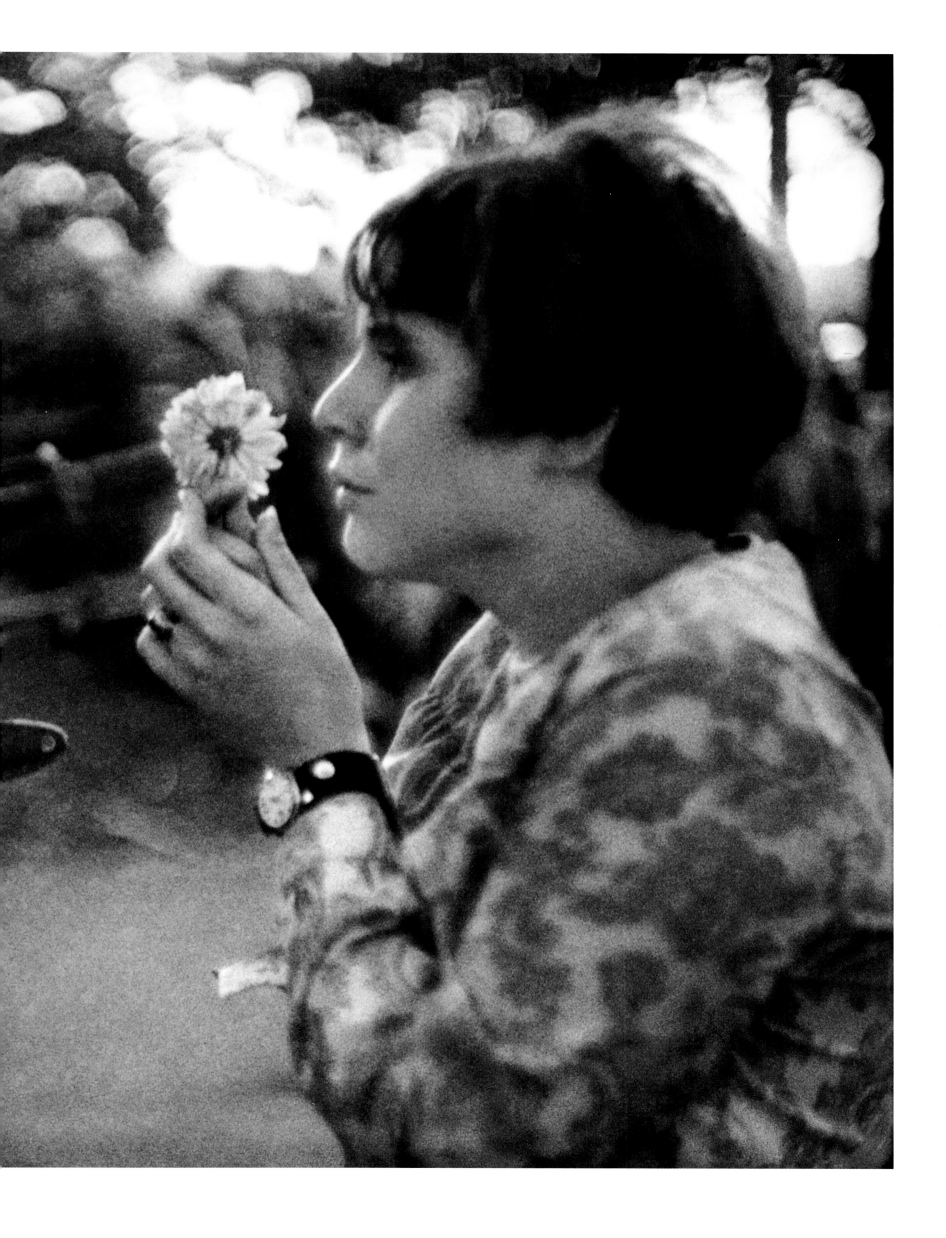

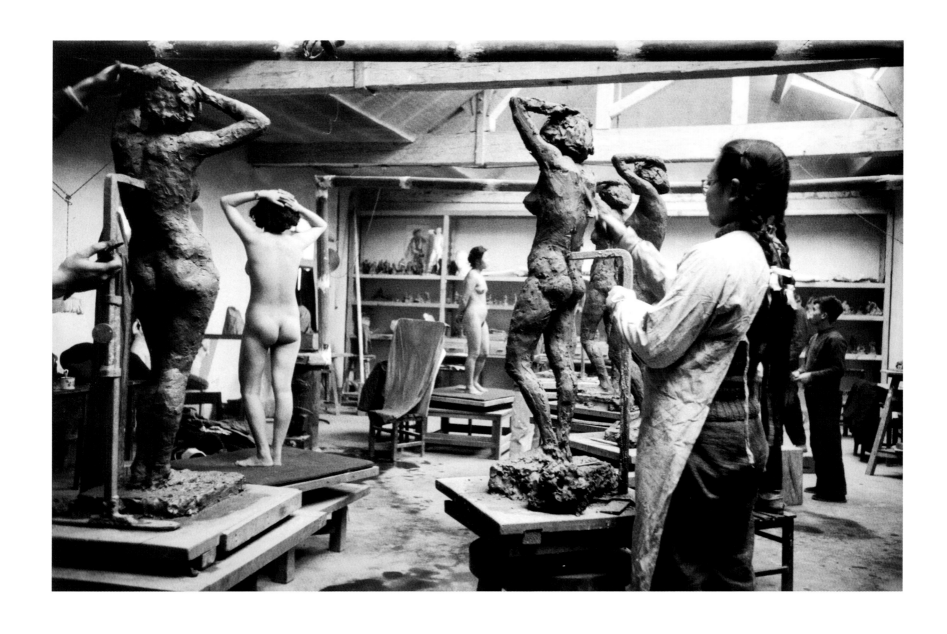

马克·吕布

北京，美术学院，中国

1965年
50cm × 60cm（相纸尺寸）
明胶银盐照片

马克·吕布

北京，中国

1957年
60cm × 50cm（相纸尺寸）
明胶银盐照片

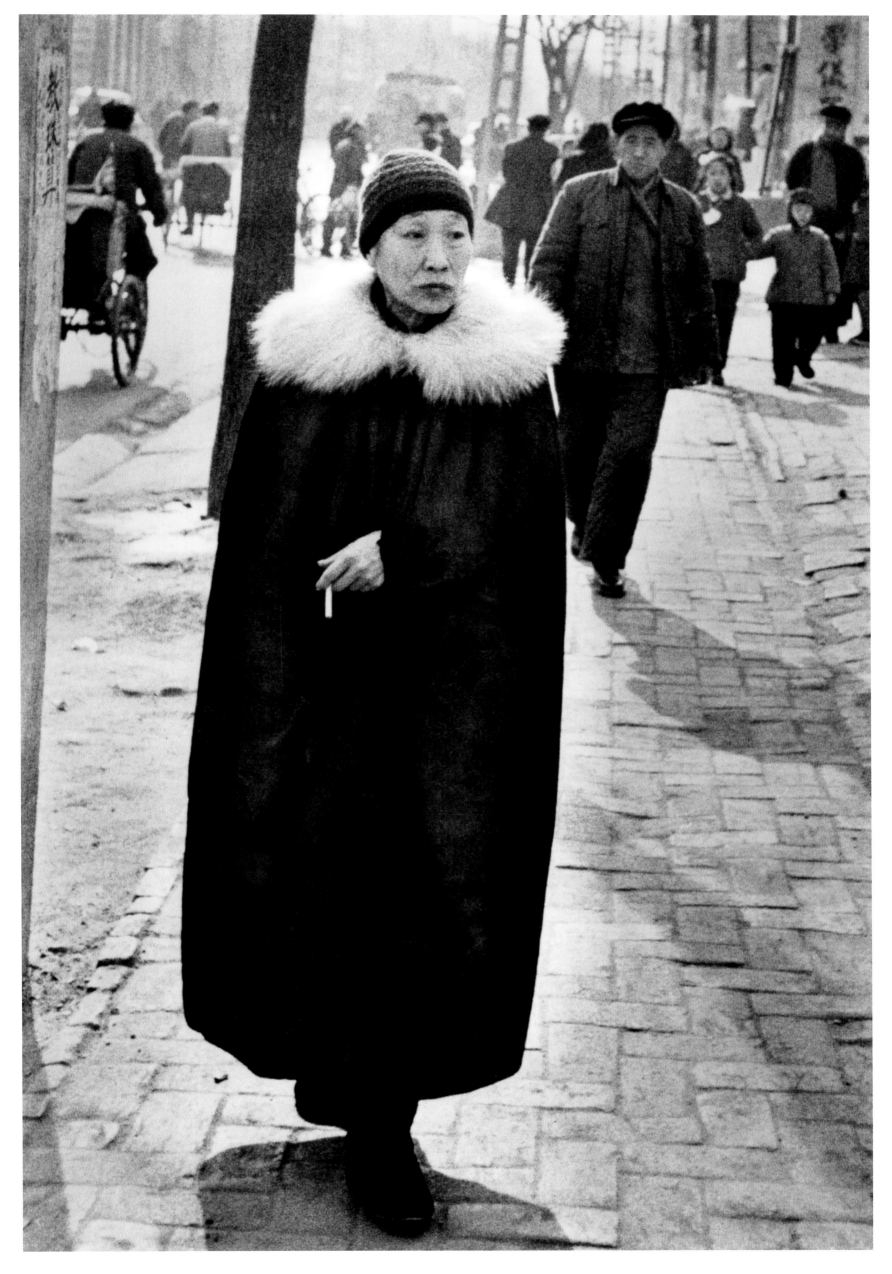

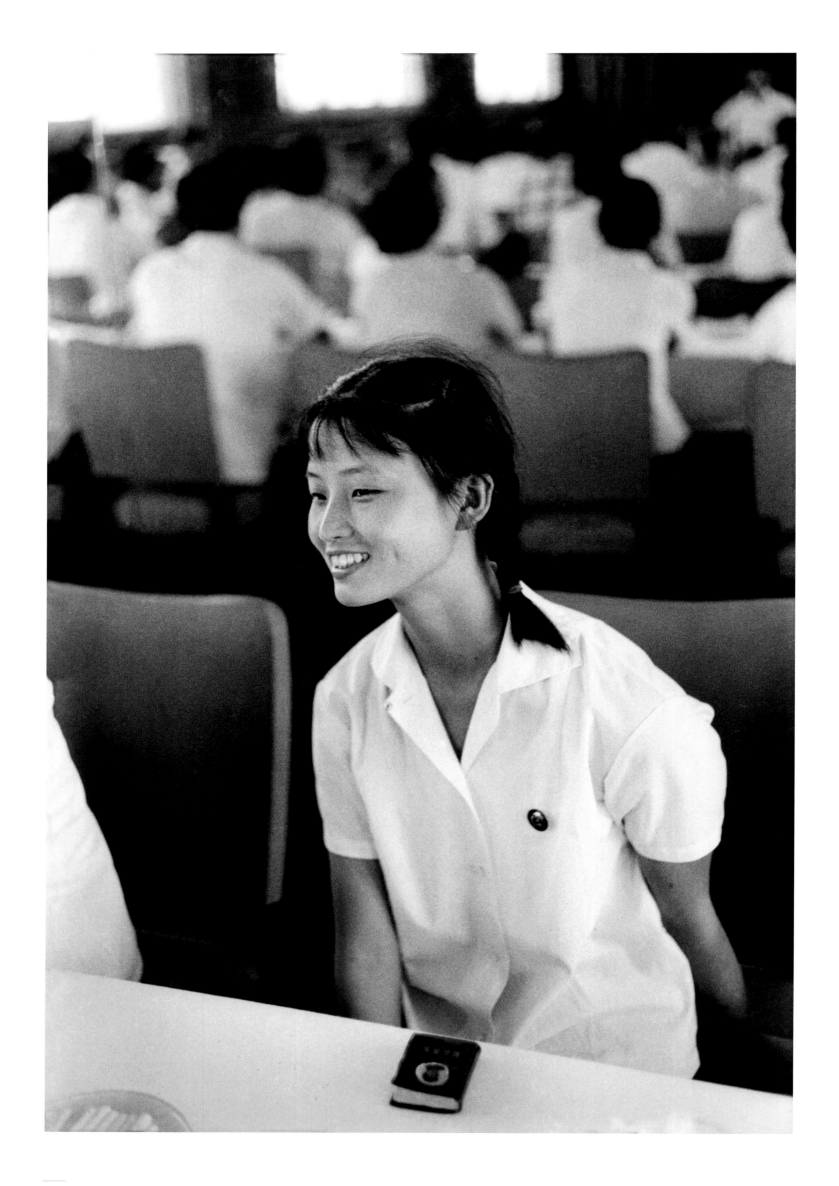

马克·吕布

上海，中国

1971年
50cm × 40cm（相纸尺寸）
明胶银盐照片

156

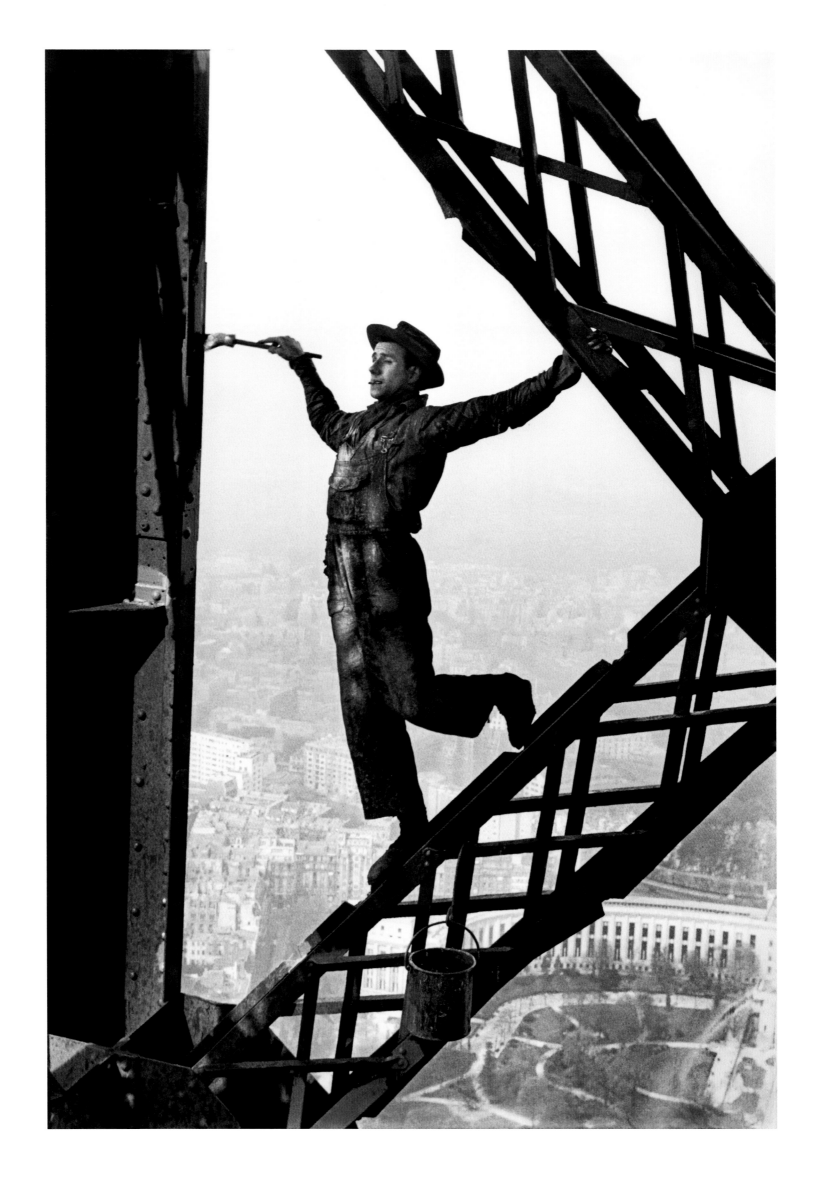

马克·吕布

埃菲尔铁塔的油漆工，巴黎，法国

1953 年
60cm×50cm（相纸尺寸）
明胶银盐照片

罗杰·拜伦

弯腰的男人

1998 年
40cm × 40cm
明胶银盐照片

罗杰·拜伦

庆祝

2007年
50cm × 50cm
明胶银盐照片

罗杰·拜伦

扭动

2007 年
50cm × 50cm
明胶银盐照片

安斋重男

约瑟夫·博伊斯

1984年
90.3cm×111.7cm
收藏级艺术微喷

安斋重男

矶崎新

1985 年
111.7cm × 90.3cm
收藏级艺术微喷

阿涅斯·瓦尔达

北京 No.5

1957年
80cm × 120cm
收藏级艺术微喷

久保田博二

羊皮筏子，宁夏

1980年
40.6cm × 50.8cm
C-Print
2016年柳泽卓司捐赠

久保田博二

前往最神圣的大昭寺的游客，拉萨，西藏

1981 年
40.6cm × 50.8cm
C-Print
2016 年柳泽卓司捐赠

久保田博二
巩县，河南

1980 年
40.6cm × 50.8cm
C-Print
2016 年柳泽卓司捐赠

久保田博二
鞍钢，辽宁

1981年
40.6cm × 50.8cm
C-Print
2016年柳泽卓司捐赠

久保田博二

松花江，黑龙江

1981 年
40.6cm × 50.8cm
C-Print
2016 年柳泽卓司捐赠

久保田博二

松花江，黑龙江

1981 年
40.6cm × 50.8cm
C-Print
2016 年柳泽卓司捐赠

法尔扎纳·侯森

挥之不去的伤痕 No.11-1

2013年
33.5cm × 50.6cm
收藏级艺术微喷

法尔扎纳·侯森

挥之不去的伤痕 No.11-6

2013 年
33.5cm × 50.6cm
收藏级艺术微喷

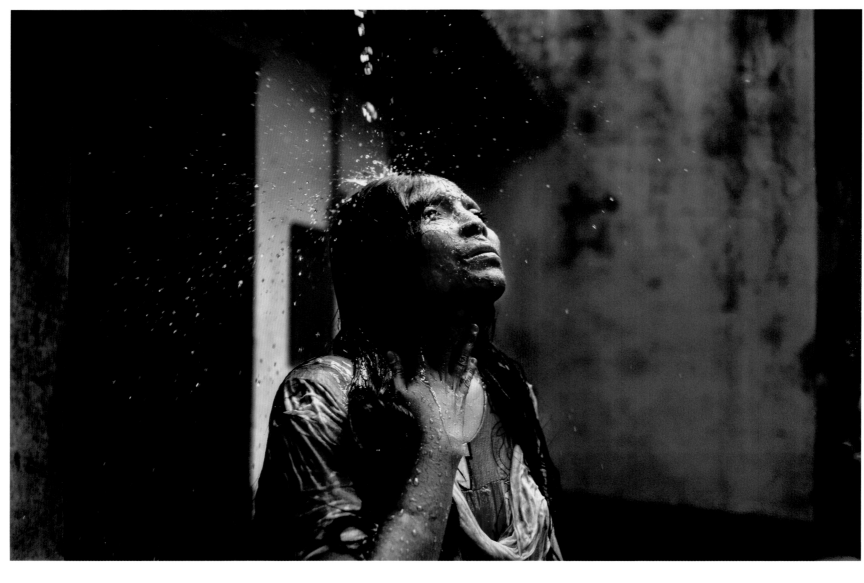

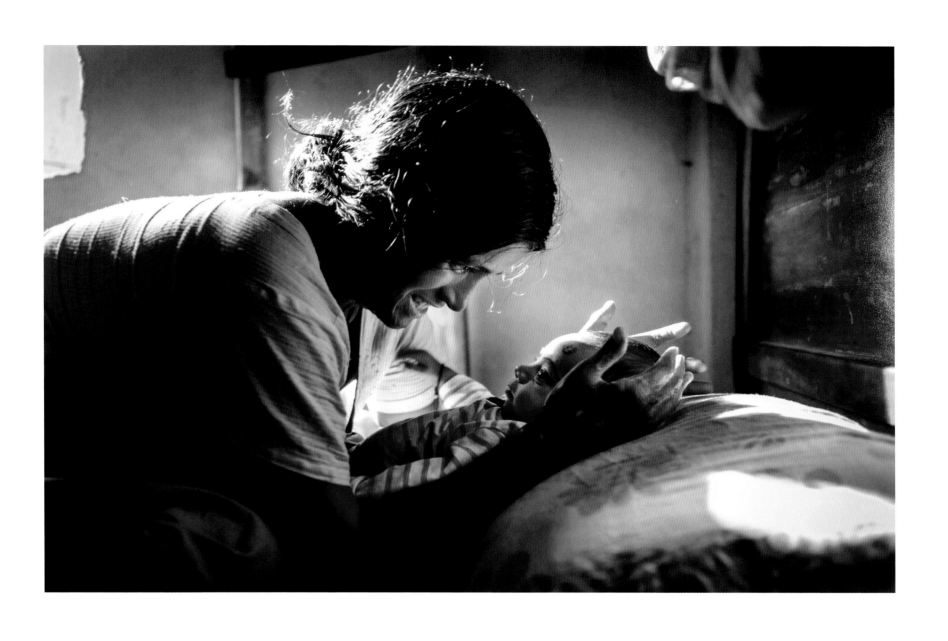

法尔扎纳·侯森

挥之不去的伤痕 No.11-4

2013 年
33.5cm × 50.6cm
收藏级艺术微喷

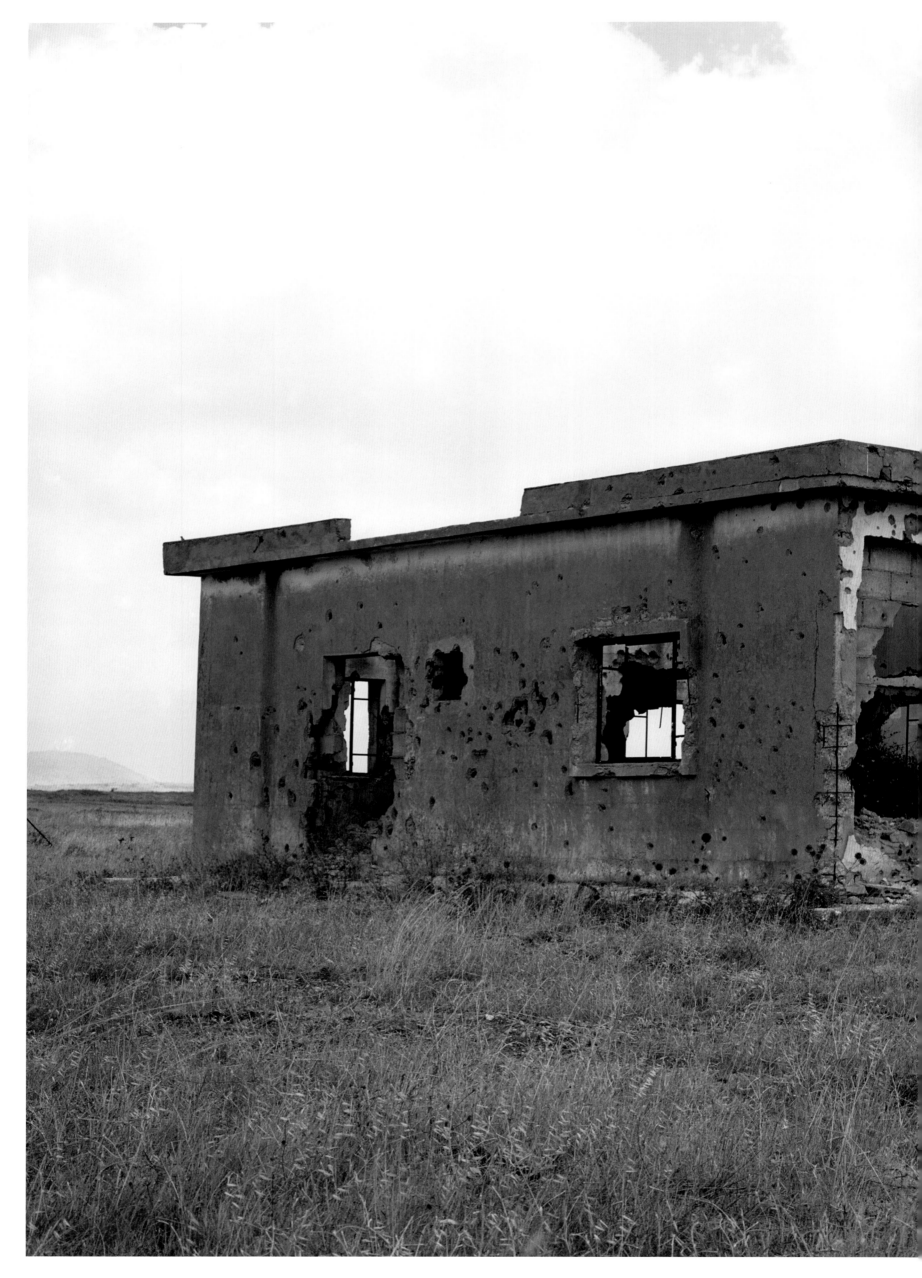

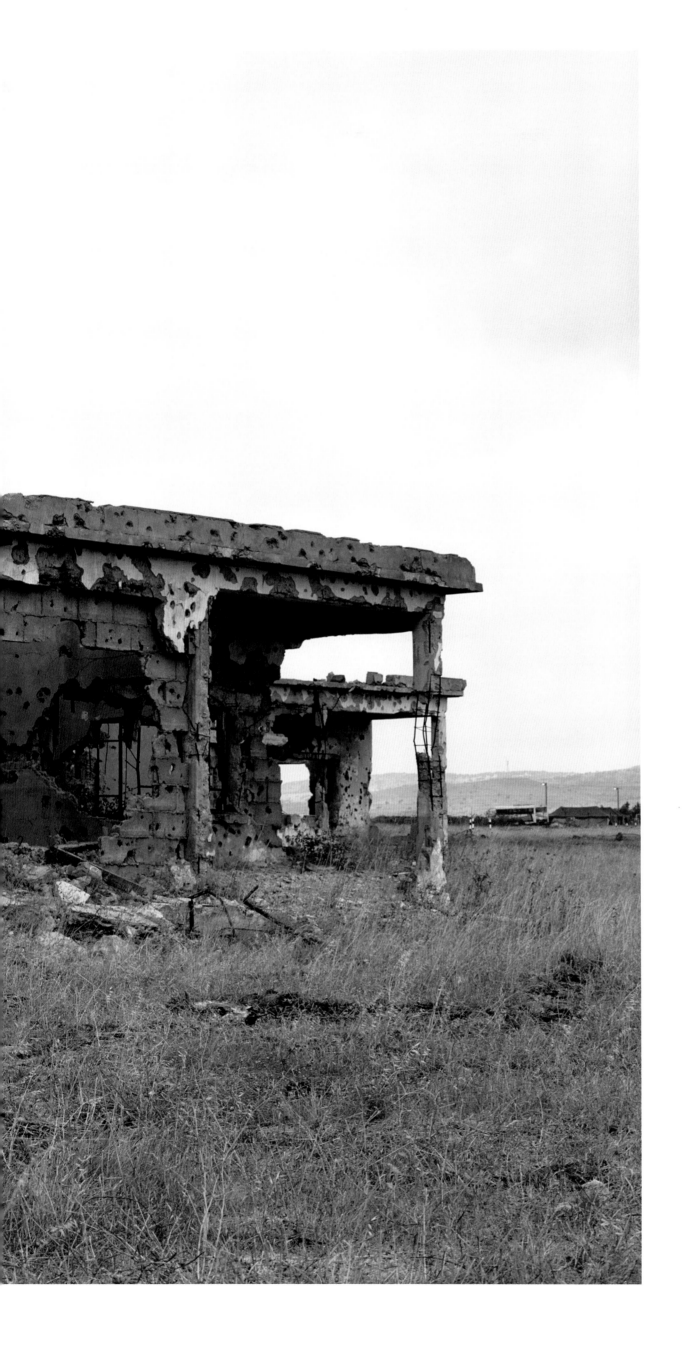

吉拉德·俄斐

死城系列

1998 年
112.68cm × 140cm
收藏级艺术微喷

吉拉德·俄斐

死城系列

1997年
110cm×139cm
收藏级艺术微喷

吉拉德·俄斐

死城系列

1998 年
112.68cm × 140cm
收藏级艺术微喷

赵峰、林惠义

贫困线

2013年

39cm×58cm×9件

收藏级艺术微喷

《贫困线》要探讨一个简单的问题：在不同的国家和地区，贫困意味着什么？

《贫困线》是摄影师赵峰和经济学家林惠义于 2010 年在中国发起的，进而扩展至 6 大洲的 28 个国家和地区的艺术项目。他们透过摄影镜头记录与检视生活在贫困线上的人们每日在食物上的选择。

参加第二届北京国际摄影双年展时的项目为其中的 14 个亚洲国家和地区，分别是文莱、柬埔寨、中国、印度、日本、老挝、尼泊尔、泰国、韩国、新加坡、越南等。从这些照片中，我们可以更加明显地看到同一大洲内的差距和邻国之间的差距。

这个艺术项目的目的并不单单只为了比较不同国家和地区的贫困，它也让我们了解了各个国家和地区的贫困情况。

（中央美术学院美术馆收藏该系列 56 件作品）

过去与未来之间：中国当代摄影简史

巫鸿

本文是为《过去与将来之间：中国新影像展》图录所写的概论。[1]这个展览包括有130件作品，由六十多位艺术家在1994年到2003年间创作，突出表现了当代中国摄影在最近期间内的发展。但为了给展览提供一个历史原境，本文将涵盖一个更广的时间段，概述过去25年间中国摄影的主要流派、原动力和发展阶段。我将从20世纪70年代晚期和80年代间开始，有关的讨论将显示中国当代摄影的出发点，换言之，这个阶段是后来纪实摄影和艺术摄影重新浮现的"原点"。接下来我将重点讨论20世纪90年代以来实验摄影的两个特征：一是实验摄影与中国社会转型及艺术家不断变化的自我认同之间的关系；二是中国实验摄影与后现代理论、概念艺术，以及行为、装置艺术等当代艺术形式间的互动，总和在同一叙事之中，这两个重点将帮助参观此次展览的观众理解中国实验摄影家的终极关怀以及他们实验创作的基本导向。

非官方摄影的浮起（1976年—1979年）

1977年到1979年初，接连发生的三起事件构成了中国当代摄影史上的一个转折点。第一，一群业余摄影家组成了一个地下网络，把他们在一场遭到压制的政治运动中拍下的个人记录汇集成册，在社会上流传。这一运动——1976年对周恩来总理的群众性悼念——是在中华人民共和国首都发生的第一次大规模自发公开集会。20世纪70年代中期，周恩来已成为许多人残存的希望。在他们心目中，周是唯一能够把国家从"文革"灾难中拯救出来的人。周恩来在1976年1月去世，此一希望似乎也随之成为泡影。更为严重的是，"文革"时期极左领导人——以江青为首的"四人帮"——一直企图诬陷周恩来，并禁止群众悼念。十几年来积压在广大北京居民心中的焦虑、挫折和愤怒化成了全社会共同的悲哀，一场群众运动也由此上演。

3月23日这一天，一个献给周的白色花圈出现在天安门广场人民英雄纪念碑下，很快花圈就被"四人帮"控制的北京市政府搬走，但这种禁止带来了更多的花圈，更多的人群，最后终于引发4月5日清明节的抗议活动。十万群众在清明节这两天聚集天安门广场。此时，白色的花圈已被红旗和口号标语覆盖，哭泣声也已化为歌声、鼓声和谴责"四人帮"的诗歌朗诵。4月5日晚，武装警察和工人纠察队员冲进天安门广场，毒打并逮捕抗议示威者。恐怖在以后的数月内仍在持续，许多人被逮捕；记录这次群众集会的照片和录音带被没收；拒绝交出照片和音带的人面临着死亡的威胁。

但是，如此极端的镇压手段只是加速了"四人帮"的垮台。毛泽东在同年九月去逝后，以华国锋为首的新的国家领导人逮捕了江青及其同党。在1978年邓小平重掌政权后，毛泽东的"错误"得以公开讨论，近三百万"文革"受害者得到平反。但当时的政局还不稳定，没人能确定改革派是否最终会赢得胜利。由于"四五"运动（即悼念周恩来的群众活动）的照片能够最有效地唤起人们对此次事件的记忆，坚定他们追求美好未来的意愿，这些照片在中国当代历史的关键时刻起到了重要的作用。

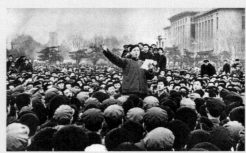

图 1 罗小韵，《中流砥柱》，1976年

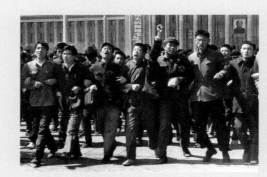

图 2 吴鹏，《国际歌》，1976年

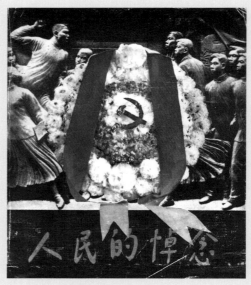

图 3 《人民的悼念》封面，1979年

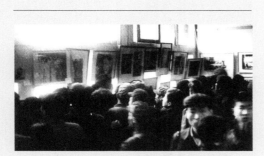

图4 第一次"自然·社会·人"摄影展现场，北京中山公园兰室，1979年

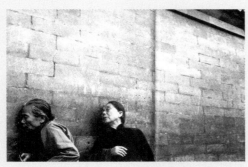

图5 金伯宏，《回音壁》，第一次"自然·社会·人"摄影展展品，1979年

这些照片的作者大都是业余摄影爱好者。他们当中的一些人，如王志平、李晓斌等，后来成为80年代摄影新潮运动的领袖人物。但在1976年他们还只是对摄影艺术知之甚少的初学者。那时他们所拥有的只是廉价的相机和为后世记录这次群众集会的强烈愿望（图1，2）。

"四五"运动期间，这些业余摄影家分别在广场拍摄了数千张照片，而且冒着风险将底片保存了下来。后来，在看到彼此拍摄的"四五"照片之后，他们成为了朋友和同志，并着手合作出版这些私人记录以唤起公众记忆。虽然在此之前，有人也曾把自己拍摄的照片编订成册，呈送给邓小平和邓颖超。[2]现在他们决定把许多人在运动中拍下的最具震撼力的照片汇编成册，在全国范围内发行。1977年，一个由7人组成的联合编辑组[3]成立，开始收集和挑选照片。由于当时"四五"运动尚未平反，他们只能够凭借非常有限的资源秘密地开展工作。我们不清楚他们究竟收集了多少张底片。不过，据李晓斌所说，在这些底片中后来用作放大的照片在两万到三万之间，[4]其中500张照片最终于1979年1月结集出版，名为《人民的悼念》[5]（图3）。

但是由于该摄影画册是在"四五"运动平反之后出版，它已不再是编辑们所策划的一个同仁出版物，而成为最高领导人首肯的官方项目。每张照片均未注明特殊的作者，但画册首页有当时党主席华国锋的题词。官方支持也为编辑们带来了意想不到的声誉，他们的"英雄事迹"在报纸上得到刊登，还应邀加入了代表摄影界主流的中国摄影家协会。这些事件对他们发生了重要影响：第一他们不再自认为是业余摄影爱好者，而开始把摄影作为终身追求的事业认真地对待；并且他们决定追求一种较为纯粹的艺术摄影。根据李晓斌的回忆，就在《人民的悼念》出版发行前，他和王志平去拍摄圆明园遗址，王志平突然转过身来对他说："咱们搞艺术吧，办一个自己的艺术摄影展览吧！"[6]这种想法很快传递到该群体中的其他成员中，并得到了他们的支持。其结果是1979年初"四月影会"的成立以及该社团在四月的首次展览"自然·社会·人"。

四月影会的核心主要由在北京的两个摄影群体或"沙龙"构成。一个在北京城东王志平家的小房间聚会，成员中绝大多数人参与过《人民的悼念》的编辑活动。另一个群体早在1976年冬就已经形成，有30到40个成员，每星期五晚上在北京城西青年摄影师池小宁家聚会（属于北方电影制片厂），因此称为"星期五沙龙"。这个群体的精神领袖是狄源沧，是北京科教电影厂的一名特效摄影师。他以渊博的摄影史知识赢得了一批青年追随者的仰慕，并成为沙龙聚会的主讲人。其他摄影师、电影导演和艺术家也应邀前来讲座，沙龙因此吸引了北京城内众多年轻艺术家和文学家，其中像王克平、黄锐、顾城、以及阿城等人，不久都成为那一代前卫艺术和文学的代表人物。除了这些聚会，沙龙成员们还一同前往北京周边各地点摄影采风，并在池小宁的家里展示各自的作品。[7]

1979年4月1日，由四月影会组织的影展"自然·社会·人"在北京中山公园兰室开幕，展出了由51位艺术家（其中有不少自称是业余爱好者）创作的280件作品。这次非官方展览

即刻就在中国首都引起了轰动。[8]窄小的展厅内从早到晚人头拥挤（图4），许多热情的观众多次观展，并一字不漏地抄下图片的说明文字。据报道，展览期间每天有两千到三千人前往参观，其中某一星期天的观众更多达八千余人。令人惊讶的是，对中国当代艺术的介绍和讨论中很少提及这次展览。但对同年在北京举办的另一个非官方美展，也就是由一群前卫画家和雕塑家组织的"星星美展"，却给予了极大的关注。其原因主要是四月影会的非政治倾向：与"星星美展"成员公开上街游行以及对毛泽东大不敬的作品所反映的强烈政治态度判然有别，"自然·社会·人"通过弘扬具有形式主义导向的非政治艺术向意识形态对视觉艺术的掌控发起挑战。这两个组织和所办展览的不同焦点导致了研究者对这他们的不同态度。在"自然·社会·人"展览前言中，王志平清楚地表明了该展"为艺术而艺术"的宗旨：

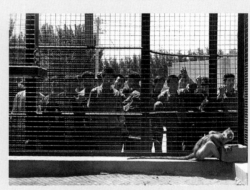

图6 王苗，《笼里笼外》，第一次"自然·社会·人"摄影展展品，1979年

> 新闻图片无法取代艺术摄影。内容并不等同于形式。作为一种艺术，摄影应该有自己的语言。现在是时候用艺术的语言探索艺术了。正如经济问题应采取经济方法解决一样。摄影的美并不在于"题材的重要"，或是否符合官方的思想要求，而应该从自然的节律，从社会的现实，以及人的情感和思想中去寻求。[9]

图7 第二次"自然·社会·人"摄影展出版物，1980年

遵循这个宗旨，展览中的作品反映出表现自然和表现社会两种主要兴趣。许多作品引导观者静观自然世界的美和宁静，另一些作品展现人的情感世界和日常琐事（图5）。尽管就绝对意义上的艺术表现而言，没有一件作品开启了新的天地，但它们淡淡的人文主义精神和审美趣向在当时的确是耳目一新，因此也就对公众产生了巨大的吸引力。事实上，只有把这些作品与"文革"联系我们才能真正理解其意义和影响：在一个艺术沦为政治宣传工具长达十年之久的国家中，任何对个人情爱、抽象之美或社会讽喻的表现都会被看成是具有革命性的举措（图6）。当某些官方批评家对展览的"资产阶级倾向"和缺乏"共产主义精神"进行批评时，这个展览反倒吸引了更多来自社会各阶层的民众，在他们看来，这次展览是"艺术长夜将破晓，你们打出了第一炮"[10]。

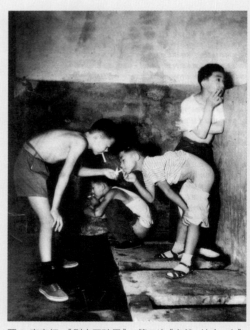

图8 李京红，《别忘了孩子》，第二次"自然·社会·人"摄影展展品，1980年

摄影新潮（1980年—1989年）

从1980年到1981年，四月影会又先后组织了两次"自然·社会·人"展（图7）。从表面上看，这两次展览承续了非官方摄影在中国的成功：参展艺术家人数成倍增长；每次展览都吸引了数千观众；1981年的展览甚至被允许进入中国美术馆展出。然而，从更深的层面来看，出于以下两个原因，这两次展览已不具备1979年展览的革新效应。第一，当"文化大革命"渐渐成为历史记忆，业余摄影已经无法仅仅凭借填充文化空白来引发社会上的轰动；第二，四月影会对"艺术摄影"的倡导导致了形式主义，甚至鼓励了一种矫揉造作、程式化的沙龙风格。尽管两次展览中部分作品涉及到严肃的社会问题，在艺术技巧处理上也达到了新的高度（图8），但多数影像或是过分煽情，或是充满含糊的哲学概念。摄影师在视觉效果上的追求——无论是抽象模式还是绘画效果——常常破坏了他们对所表现题材的自然情感。回首过去，批评家李媚和杨小彦把这个倾向归结于几种因素，其中包括艺术家对于摄影史知识的缺乏和对艺术摄影与商业摄影的混淆。[11]但在我看来，另外一个重要原因必须在非官方摄影自身的"常规化"中寻找，正如三次"自然·社会·人"展览场地的变换所表明，到1981年，这一展览系列已经为官方机构所接纳，以"另类"出现的四月影会在很大程度上已经融入到主流之中。

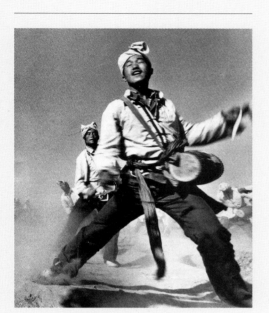

图 9 尤泽宏，《无题》，1986年

但是第二次和第三次"自然·社会·人"展仍具有一个重要意义，即它们引发了全国范围的"摄影新潮"。和第一次"自然·社会·人"展只在北京举行不同，这两次展览在全国不同城市巡回展出，激发起各地摄影师筹办同样展览的热情。从 20 世纪 80 年代初开始，各地出现了许多影会和影展。例如西安的一群年轻的摄影爱好者成立了"四方影会"，广州的"人人影展"和北京的"自然·社会·人"一样，也吸引了一大批观众。其他有影响的地方影会在80 年代中期开始出现，包括西安的"陕西群体"和上海的"北河盟"。不过北京依然是这次运动的中心。据报道，从 80 年代早期到中期这段时间北京先后出现了百余个摄影群体，在不同层面上组织了许多非官方展览。[12]"裂变群体"和"现代摄影沙龙"是北京最重要的两个摄影群体；后者更通过在 1985 年到 1988 年期间组织的三次颇有影响的展览而成为这一时期新潮摄影运动中的领袖。

与四月影会的艺术家相比，后来这些群体中的成员对西方摄影更加了解。事实上，他们的展览中包括相当多模仿自 20 世纪初以来西方主要摄影风格的影像。尽管追求图画性、抽象性、精良技术等，"美术品质"仍然是许多艺术家的创作动机，但另外一些摄影家，特别是北京的"裂变群体"和上海"北河盟"的艺术家，开始吸收象征主义和心理分析的因素，将怪异荒诞的影像设想为直觉和非理性的直接产物，用以表现对社会的异化感（图 9）。除此之外，"纪实摄影"构成了第三种潮流或是反潮流。许多关注社会问题的摄影家在西方纪实摄影的"古典"传统中找到了样板，受到诸如沃克·埃文斯（Walker Evans）、多萝西娅·兰格（Dorothea Lange）、马格利特·伯克怀特（Margaret Bourke-White）和罗伯特·弗兰克（Robert Frank）等人作品的启发，他们开始去发掘中国社会中被忽视的层面，并由此引起了 80 年代中期到 90 年代初期摄影新潮中占主导地位的"纪实走向"。

作为 80 年代中国文化界最重要的特征之一，这种多元化的状态与当时的"信息爆炸"密切相关。从 80 年代早中期开始，在"文革"期间遭到禁止的各类西方"颓废"艺术通过复制和展览被介绍到中国。数百种理论著作，从沃尔弗林到德里达，在很短时期内得到翻译出版；自斯蒂格里茨（Alfred Stieglitz）到辛迪·舍曼（Cindy Sherman）等西方摄影家的影像出现在书刊杂志上，并通常附有相关的历史和理论的探讨。这些影像和文献激起了年轻艺术家的极大兴趣，同时对他们的作品产生了巨大影响。其结果是，西方艺术在一个世纪中的发展宛如在同时间内在中国重演。西方摄影史的原有时间序列和内在逻辑成为次要，最主要的是这个外来艺术对于饥渴的艺术家和观众在视觉上和认知上的刺激。因而，对于一个西方艺术批评家而言早已成为过往历史的风格和理论，在中国艺术家当中可以被视作"当代"并成为他们创作的楷模。换句话说，我们不应该在这些"西化"作品的原始风格中去追寻它们的意义，而应该在这些风格被移植到一个不同时间和地点这一现象本身中来思考它们的社会性和艺术性。

这些复制品和翻译文献的一个主要载体是 80 年代迅速增长的流行摄影期刊和杂志。其中，创刊于 1984 年的《现代摄影》很快便成为年轻摄影家当中最为流行的读物。的确，如同在创刊号"编辑的话"中所说，《现代摄影》的两个主要目标是"介绍外国摄影家的代表作品"和"推动国内摄影的实验和创作"[13]。这两个方向成为后来几年里竞相出现的同类杂志的样本。当 1988 年又一本新的刊物《中国摄影家》创刊时，其中的《代发刊词》包括有这样一段关于该领域现状的风趣总结：

说到目前的摄影界，真跟这七月的天气一般热，摄影事业的蓬勃发展，"发烧友"们的日益增多，使得摄影报刊也纷纷破土而出。且不说山西、北京的两张报纸（《人

民摄影》和《摄影报》），但看这摄影杂志便是五光十色，风格各异。普及的有《大众》（《大众摄影》），提高的有《中国》（《中国摄影》），先锋的有《现代》（《现代摄影》），前卫的有《青年》（《青年摄影》），更左的有《国际》（《国际摄影》），右的有《世界》（《摄影世界》）。[14]

虽然如此，《代发刊词》的作者仍然希望为《中国摄影家》的创办提出理由：在他看来，新的摄影期刊杂志仍然有很大的发展空间，特别是如果这些刊物能够提供更多的对个体摄影家的重点研究，那它们就会受到欢迎。这个目标成为《中国摄影家》的宗旨，表明人们的兴趣已经开始从获取一般的世界摄影知识转移到培养对个体风格的深入分析。确实，如果检索1988年出版发行的其他中国摄影期刊，我们会发现这个转移是当时的大势所趋。除《中国摄影家》外，同年在深圳出版的以《摄影》命名的另一期刊的第一期就是围绕着六位外国摄影家和七位中国"实验"摄影艺术家展开的。即使是老牌的《现代摄影》也微妙地改变了它的方向：在1988年的几期中，对诸如"抽象摄影"或"超现实主义摄影"等一般话题的介绍消失了，重点转移到前沿摄影家及其作品。

这种转变进而表明，到80年代末中国摄影已经基本上"赶上了"世界摄影史的进程。到这时，相当数量的独立摄影家探索这项艺术已近十年，他们的艺术轨迹也显示出一个逐渐发展的过程。主要由流行杂志推动的对摄影史的介绍提高了公众对这项艺术的理解。1986年到1988年间，在芜湖、西安、杭州和其他城市召开的几次大型摄影会议更进一步将摄影艺术研究和摄影理论提高到一个新的高度。参加这些会议的学者和批评家讨论了摄影的主体性、摄影向现实主义的回归以及摄影理论与一般审美的关系等问题。尽管大多数会议论文集中于理论思辨，一些学者和批评家也开始以历史概论的形式对中国摄影的最近经验进行总结。[15]

纪实走向

在这一利用从西方引入的各种摄影风格进行试验的"多样化时期"之后，到80年代后半叶，纪实摄影逐渐成为新潮运动的主流。[16]和美国20世纪30年代纪实摄影运动类似，中国纪实摄影作品也与当时的社会和政治环境密切相关。它们的内容、形式和手法服务于摄影家们为之献身的社会改革潮流。总的说来，这些作品沿循两个主要方向，都是针对"文革"期间的政治宣传艺术做出回应。第一个方向与当时流行的"乡土美术"密切相连，作为80年代重要的艺术类型，这一美术潮流倡导对普通人民和中国文明的"永恒精神"的表现；第二个方向是与"伤痕美术"及"伤痕文学"联系，以中国社会中人的悲剧作为主题。

两种潮流都开始于70年代末。朱宪民是最早从事"乡土"类摄影项目的摄影家之一。从1979年到1984年，他先后八次回到黄河岸边的家乡（通常被认为是中华文明的摇篮），拍摄当地群众和他们的生活。[17]80年代初到80年代中期，当影会在一些省市出现时，它们的许多成员以"寻求中华民族文化之根"为使命。其中最早也最著名的是"陕西群体"（有时被称为"西北风"），其"复归现实"的宣言可以说是对以往富有未来主义色彩的"革命现实主义"理论的一个反动（图10）。城市里的摄影家也受了这种思潮的影响，例如两位资深的北京非官方摄影家王志平和王苗加入到这一潮流中，前往西北进行实地考察。当他们的摄影作品出现在1985年1期《现代摄影》上时，同时刊登的文字被摄影同行誉为是这类纪实摄影的一项

图10 吴峻，《醉》，1985年

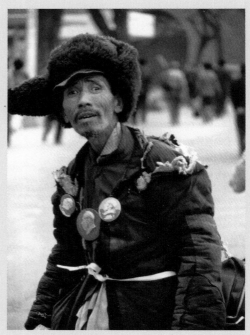

图11 李晓斌，《上访者》，1977年

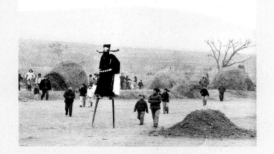
图12 于德水，《故土系列，幽灵》，1987年

宣言，他们写道："我努力想要描绘下你的面容，记录下你对我的启示（"你"指祖国）。当然，我不敢将你描眉扑粉，打扮成画报封面上微笑的女郎。那是你吗？不，那是肤浅，那是虚伪，那是亵渎！你的伟大和魅力，我坚信：只能存在于真实之中。"[18]但也就是在此时此刻，所谓"对人的真实的纪录"开始具有越来越多的象征意义。摄影家在理想主义的驱使下，有时甚至采取了近乎民族主义宣传的影像和语言。

虽然这两种纪实摄影都强调平实质朴的风格，尽量减少摄影家对现实与再现的介入，但乡土类作品所创造的是非历史的、浪漫的影像，带有强烈的民族志兴趣；而伤痕类摄影就其本质而言是历史性的，批判性的，把刚刚过去的中国历史想象成为一系列断裂的影像，述说人类对社会或自然灾难的体验。就很多个案而言，第二种类型的影像记录了会永远消失的历史事件。这就是一些讨论者为什么把这类摄影追溯到1976年"四五"运动的原因。[19]尽管出于业余摄影者之手，这些未经雕饰的影像为我们保存了现代中国史上一个特定时刻的痕迹，这些影像所凝和的记忆赋予它们一种近乎魔力的品质（见图1、图2）。"四五影像"还开启了与纪实摄影相关的又一重要传统——对于情感语言的重视。这种情感语言随后左右了对纪实影像的观感和评判，其推崇者认为对历史事件或社会现象的视觉记录应该直接、有力、感人，通过"叙述真实"来引发观者的强烈情感共鸣。

代表纪实摄影这一历史和批评传统的成熟作品在70年代末期就已开始出现。一些摄影家承继"四五"运动遗风，发起各类项目用以"记录"以往为艺术和媒体所忽视的中国社会层面。其中的一个项目是李晓斌的"上访者"，触及到大多数艺术家和新闻记者所忽略的一种重要社会现象：那就是成千上万的"上访者"，通常是边远地区的"文革"受害者，从1977年到1980年充斥在北京的街道上。由于无法通过地方司法系统得到公正的裁断，他们来到首都直接向中央政府申诉。他们在国家司法部、民政部或公安部前等待数星期甚至数月，备受创伤，身心疲惫，希望他们的申诉能够得到回应。但是他们当中没有几个人能成功得到回应。于是他们继续等待，直到被遣送回乡为止。李晓斌拍了上千张这些希望渺茫、无家可归者的照片。[20]其中一张（可能是这一时期中国纪实摄影作品中最感人的作品）抓拍了一位在天安门广场附近游荡，面容憔悴的"上访者"（图11），他目光呆滞、神情恍惚、不知所措。照片发表后在社会上引起强烈反响，有同情者也有批评者。其结果是一幅纪实摄影照片具有了普遍象征性，其意义远远超出了照片本身的具体内容。[21]

这两种不同风格的纪实摄影齐头并进、共同发展，在1985年以后大量出现在各种摄影期刊和展览上。[22]继之而来的是个体艺术家对新纪实题材的热切探寻，一个特定题材往往成为一个摄影家的特定标志。[23]例如，吴家林因为他的云南佤族民族志影像而为人所知；于德水由于记录黄河一带的生活而几次获奖（图12）；吕楠和袁冬平数年间拍摄全国各地的精神病院。吕楠后来又发展了一种新的题材，表现乡村的地下天主教会，而袁冬平则开始着手题为"穷人"的大型拍摄计划。这两位摄影家的作品综合了伤痕和乡土两种传统，因此也与这两种传统拉开了距离。他们的题材——精神病患者、盲童、智障儿童、病残老人和无家可归者等——都是普通人，但他们又都是受了伤害、被忽视的人。这些人的问题并非由特定的政治或社会事件引起，事实上，造成伤害的原因在这些作品中相对来讲变得并不重要。面对这些作品，人们既看不到李晓斌社会影像中的紧张的对抗性，也看不到乡土艺术中对普通人的浪漫美化。艺术家们摆脱了早期的社会批判或诗意模式，更多地依靠相对客观的表现，让影像自己说话。

出于对新纪实题材的不断追寻，也出于中国城市的快速变化，越来越多的摄影家开始将注

意力放在城市的面貌：不断变化的都市景观、传统建筑和生活的"废墟"、西方文化和市场经济的侵入、城市新人口的身份和生活等等。从一开始，这类作品即暴露出传统纪实摄影中追求自然主义和客观性的局限，因为任何"客观"风格都和当代城市瞬息万变的特质以及摄影家对都市生活的自我参与格格不入。于是，像顾铮、莫毅、张海儿这样具有创意的摄影家便开始发展纪实摄影之外的新观念和新语言，容许他们不仅能够再现客观现实，同时也能对这一现实做出主观的回应。[24]在从纪实摄影向观念摄影的转变中，张海儿可说是最成功的一位。他运用慢快门加闪光灯拍出的广州街景既真实又虚幻，黑色的背景衬托出作者模糊变形的脸孔，对着镜头大声地尖叫（图13）。他的广州"坏女孩"肖像是这类影像中年代最早的（图14）。与典型的纪实摄影家不同，张海儿没有将自己置于他的题材之外，而是把自己与这些年轻女子的沟通变成表现的真正焦点。观看这些影像也就是在望进这些女子的眼睛，在那里，我们不仅发现她们的恐惧和欲望，也发现摄影家沉默的存在。[25]

图13 张海儿，《自摄像》，1987年

至80年代末，新潮摄影在很大程度上已经完成了在中国重新确立摄影艺术地位的历史使命。新的摄影类型开始形成，与方兴未艾的前卫艺术联手并进。[26]1988年张海儿及其他四位摄影家应邀参加法国阿力斯摄影节，中国新摄影几乎在一夜之间引起了国际艺术界的关注。这种来自海外的兴趣反过来激发其他中国摄影家在纪实摄影和艺术摄影之外探索新的领域。正当中国摄影似乎正在进入一个新的发展阶段时，一些前卫艺术刊物停刊，在接下来的两三年里也没有任何开拓性的摄影展览出现。现存的摄影期刊多是刊登避免政治和艺术争议的作品。在这样的氛围里，艺术摄影和纪实摄影变得更没有前瞻性和创造性。因此，当90年代初、中期新一代摄影家重新出现时，他们所面临的挑战不仅仅是创造新的形象，他们还需要重新定义作为独立艺术家的身份。

实验摄影（20世纪90年代初至今）

和实验艺术一样，中国实验摄影也是由各种因素决定的特殊历史现象。这些因素之一是艺术家的社会地位和职业身份。[27]从时间上看，实验摄影出现于80年代末，但直到90年代早、中期才形成一股风潮。[28]在此之前，各种摄影活动基本上是围绕"中国摄影"这一领域发展，而这个领域是由各种艺术机构组成，包括院校、研究所、出版社、美术馆以及各级国家体制管理下的各类摄影家协会。[29]尽管业余和非官方摄影家在新潮运动中起着主导作用，但在他们努力重新改良这些机构时，他们最终还是要加入其中（四月影会的经验就是一个例子）。

图14 张海儿，《坏女孩》，1989年

这一局面在90年代发生了根本改变，一群年轻摄影家开始在"中国摄影"体制之外成立社团、组织活动。他们能够获得独立地位的原因在很大程度上归功于他们的教育和专业背景：他们当中有些是在和实验艺术家合作过程中自学成才的摄影师；有些开始时是前卫艺术家，后来丢掉画笔转向摄影。无论是哪种情况，他们都和主流摄影界少有联系，而是在实验艺术家阵营里形成一个亚群体。这种身份的明证是他们通常和实验艺术家一起生活、一起工作，并且几乎只在非官方实验艺术展上展出他们的作品。[30]在70、80年代，业余摄影家的职业生涯通常最终定位于"专业"机构，90年代的实验摄影艺术家即使成名之后，也依然保持着局外人的地位。这种变化的原因是这一时期内中国实验艺术的迅速国际化，实验艺术能够频繁地参加各种国际大展并且为全球艺术市场提供商品。[31]在这种新的环境里，实验摄影家可以在国内享受独立和"另类"的地位，同时又与国外博物馆、策展人以及画商进行合作。

90年代上半叶的三个事件在这种新的非官方摄影艺术的形成中起到了关键作用。第一，

图15 第一次"文献展"座谈会，北京，1991年

图16 荣荣，《东村》，1994年

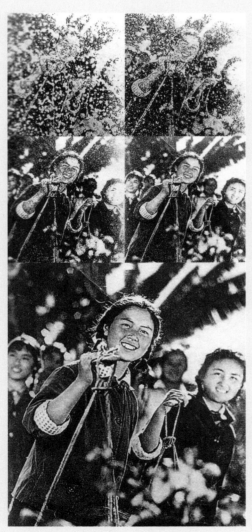

图17 张培力，《继续繁殖》，1993年

一系列"文献展"的组织使处于困境时期的实验艺术得以维持下来。针对1989年以后官方禁止前卫艺术的做法，一些艺术评论家于1991年策划了文献展这一展览模式（图15，第二和第三回展分别于1992年和1994年举行）。展品由非官方艺术家近期作品的影像记录和复制品组成，在不同城市展出，为全国各地同类艺术家提供了一个重要的交流渠道。尽管组织者将展出的影像定义为"文献"而并非真正艺术品，但在参展的艺术家眼里，这些摄影图像，特别是作为行为和短期装置艺术作品记录的图片，实际上就是艺术家的作品。由于行为艺术的拍摄者并非艺术家本人，而是与之合作的摄影家，情况因而变得更为复杂。有关这类影像的问题包括：这种影像是否是对原艺术创作不加渲染的记录？还是应该被看成是摄影家的艺术创作？诸如此类的疑问引发了对艺术媒介本质，尤其是对其他艺术形式进行摄影再现等问题的讨论和争议。1994年在上海的第三回文献展以"媒体"为题应该不是巧合。90年代末，有关行为摄影的作者属性的争论终于平息下来。为了解决这个问题，许多行为艺术家开始记录自己的作品，由此担负了摄影家的功能。同时越来越多的实验摄影家也开始策划和实施各种行为表演作为摄影的对象。两种解决方式都反映了艺术形式和媒介之间互动的进一步深化。

实验摄影发展的第二个里程碑是东村的建立。东村位于北京东郊，是聚集了实验画家、行为和装置艺术家，以及摄影家的一个自发性社区（图16）。[32]这些艺术家中大多数来自地方，因为廉价的住房的原因，从1993年到1994年陆续住进了这个破烂不堪的村庄。不过，很快他们就发现了共同的兴趣并开始合作进行艺术创作。[33]把搬进这里看成一种自我放逐，他们和这个充满垃圾和工业废弃物的环境建立了一种紧密关系。住在这里的行为艺术家和摄影家们通过互为模特和观众来激励各自的作品，由此形成的联盟关系是东村作为实验艺术家社区的关键所在。不少这一时期留下的令人难忘的摄影作品，比如荣荣和邢丹文所拍摄的张洹、马六明和朱冥表演前卫行为艺术的照片，就是这种联盟的直接产物。从中国实验艺术的总体发展来看，这种联盟还开启了90年代中期以后实验艺术中一个最重要的方面：使用各种不同媒介进行创作的实验艺术家日趋将自己的作品设想和设计成行为表演，不少艺术家越来越为摄影所吸引，不但从摄影中获取灵感，而且还自己拍摄和制作摄影图片。

第三件事是新型实验艺术出版物的出现。1989年以后，80年代最有影响的两种前卫艺术报刊《中国美术报》和《美术思潮》停刊；留存的艺术期刊大都避开有争议的问题。在此情况下，一些非官方艺术家和批评家创办了自己的出版物以促进实验艺术的发展。[34]其中一本出版物，在1994年由艾未未、曾小俊、庄辉和徐冰私人出版发行，向世界介绍中国新一代实验艺术家。有意味的是，书中把摄影作为实验艺术最重要的媒介进行介绍，读者从中可以看到最早出版的东村行为艺术表演照片，还有张培力、耿建翌、艾未未、路青、朱发东以及赵半狄等人的"观念"摄影作品（图17、18）。专门以摄影为题材的前卫艺术刊物直到1996年才出现，《新摄影》是其代表（图19）。由于缺少印刷资金和发行执照，刘铮和荣荣两位编辑使用复印技术，每期只印二十到三十册。[35]第一期前言题为《关于"新摄影"》，作者对"新摄影"的理解不是从内容或风格出发，而是从艺术家的个体性及其"另类"身份来判定。但是这个定义在一年后发生了转变，正如同第三期里出现的两句介绍文字所声称的："当观念进入中国摄影时，就好像尘封多年的屋子里突然开启的一扇窗户，我们可以舒服地呼吸，可以获得'新摄影'的新义。"

这种表述反映了1997年中国当代摄影中的一个重要变化，即实验摄影逐渐等同于观念摄影。在此之前，实验摄影家主要通过对以往风格的否定来确认自己的艺术地位，也就是通过与主流摄影的疏离来确认自己的"另类"身份。[36]但此时他们开始从艺术表现的内在的逻

辑来界定实验摄影，这使他们在观念艺术中找到理论依据。对理论的兴趣也促使他们在 1997 年 9 月成立了一个新的讨论小组——"星期六摄影沙龙"。为配合沙龙第一次聚会，他们在北京北部亚运村附近的一个剧场里组织了一次名为"新影像"的展览，成为第一个对中国概念摄影的全面展示。[37]作为展览的学术顾问，批评家岛子为展览写了一篇极为理论化，也非常佶屈聱牙的文章，把"新影像"摄影解读为前卫艺术家在中国后殖民、后现代以及后专制历史情境下发起的一种观念艺术。[38]

但是我们不应该因为这个理论化过程而把 90 年代实验摄影的发展划分为互不相连的两个阶段。事实上，早在 90 年代初期到中期实验艺术兴起时，尽管还缺乏明确表述的自我意识，这种艺术已经把观念置于表现之上，预示着向观念艺术发展的动向。整个 90 年代到 21 世纪初，实验摄影家继续在各种后现代理论中寻求指导，通过艺术实验来解构现实。他们不再对捕捉生活中有意义的瞬间感到兴趣，而是更多关注艺术表现的风格或语汇，并努力掌控自己作品的观看情景。这种对观念和展示的强调导致了人为组构影像的流行。这种局面可与克林·罗宾斯（Corinne Robins）所描述的美国 70 年代观念摄影相比较：

> 摄影家们从他们内心视野的角度，着重于为照相机创建场景。对于他们而言……现实主义属于摄影的早期历史。作为 70 年代的艺术家，他们要开启一种不同的审美追求。但这个追求和 19 世纪 20 年代至 30 年代摄影的浪漫象征主义将重点放在引起他们注意的物体的抽象美上不同，这是一种对戏剧性叙事的关注，对于在照相机虚幻时刻中展现时间变化的关注。影像现在已不再是对现实的再现，而是一种创造物，用来展露给我们所感的而并不一定是所见的事物。[39]

但是在罗宾斯写这段文字二十年后，当这段历史在 90 年代的中国"重演"时却带来了完全不同的结果。由于受到后现代理论和最新电子技术的支持，中国实验摄影更为积极地与其他艺术形式进行互动，包括行为、装置、雕塑、现场表演、广告以及摄影本身等，把业已存在的图像转变成为摄影的"重新再现"。[40]这种趋势也是出现在 90 年代初期到中期。虽然当时一些显露头角的实验艺术家（如荣荣和王劲松）表面上似乎仍在延续"直白式"的纪实传统，但实际上他们的作品已经是在将零碎偶然的图像和题字重组构成新的构图和叙事（图20）。另一方面，刘铮拍摄了包括模特、塑像、蜡像和演出场景的人为艺术形象，然后把这写"虚构"的历史叙事和具有传统纪实风格的"真实"影像放入一套作品，其中的多层再现有效地抹杀了图像的真实性。[41]如果这三位艺术家还是通过"现成"影像原料的集成来理解现实，到 90 年代末和 21 世纪初，越来越多的艺术家开始为摄影而制作物件或场景。这类艺术计划，从吴小军的玩偶雕塑到王庆松的电脑合成纪念碑，从洪磊的"涂改"形象到赵少若的重组历史照片，构成了自 1997 年以来实验摄影的主流。

我们可以把这类组构的照片本身看成是一种表演，不仅因为它们牵涉到真正的行为表演和展现了精巧的技术，而且还因为它们把"戏剧性"作为一个主要出发点。对照片视觉效果的兴趣在 1997 年后不断加强。如果说耿建翌和张培力等早期观念摄影家是通过抑制视觉诱惑来增强其作品的观念性对话，如今参观影展的观众常会被作品巨大的尺寸和大胆的影像而震撼。这些作品不仅依赖新影像技术，更重要的是它们暴露出摄影家对这类技术的嗜好（图21）。[42]对于研究中国实验摄影（或一般实验艺术）的学者而言，这种对于表演和技术的双重兴趣极为重要，因为正是这种双重兴趣揭示出了艺术家对于"当代性"的执著追求。

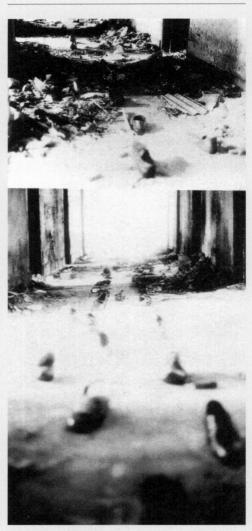

图 18 耿建翌，《5号楼》，1992年

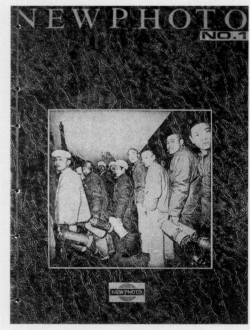

图 19 《新摄影》第一期，1996年

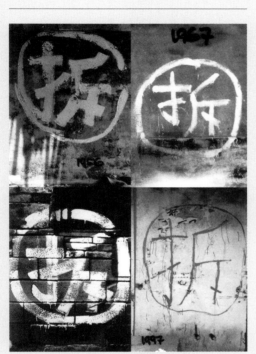

图20 王劲松，《百拆图》，局部，1999年

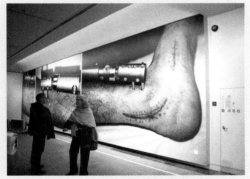

图21 冯峰，《胫骨》，1999年—2000年，第一次"广州当代艺术三年展"展出实况，2002年

这里所说的"当代性"并非只是意味着此时与此地，而是一种有意的艺术组造，以期肯定艺术家自身的特定历史感。也许可以说，这种组造就是中国实验艺术的终极目标。[43]为了使自己的作品具有"当代性"，实验艺术家们批判地思考现时的各种条件和限制，并通过各种艺术实验将常识性时空概念中的"现时"转化成为个性化的参照、语言和观点。我们可以清楚地看到这种对当代性的追求是如何驱使着他们对后现代理论、惊人的视觉效果以及最新艺术技巧产生迷恋。同样的追求还可以解释他们作品的内容，作品所传递的社会和政治信息，以及对个性和自我的强烈的肯定。事实上，只有当我们把这些作品同中国现时的变革，同当下的全球化进程以及同变化的世界之中艺术家的自我观念联系在一起，我们才能真正地理解这些作品。"过去与未来之间——中国新影像展"的四个部分，分别关注历史、自我、身体以及城市，涵盖了这些作品所表达的重要主题。本文接下来的部分概述实验艺术家如何围绕这些主题提炼他们的艺术风格和语言。

历史与记忆

实验摄影思索中国历史体验，传达中国集体和个人记忆，建立过去与现在的对话，它因此为当代中国艺术中出现的个人主体性提供了非常重要的标志物。例如，展览中的一些影像表现在著名历史古迹里——特别是在象征中国文明的古迹——进行的事件或表演。这些古迹中最重要的两个是长城和故宫，尤其吸引了很多艺术家进行创作。虽然所有这些艺术家都把他们的作品设计为与这些地点的对话，但他们的计划反映出不同的历史视野和艺术畅想。洪磊和刘炜都以故宫为题材。但洪磊精心制作多个场景，表现一只死鸟躺在昔日皇宫里，因此将传统的忧伤诗意和当代对暴力的迷恋融为一体。刘炜的电脑影像则受益于传统木偶戏，暗指宫廷阴谋或官场是非。缪晓春和马六明在长城拍摄了各自的影像。缪晓春把自己想象成一个来自过去的无名客，重新面对当今世界里作为历史遗迹的长城。马六明的照片则记录了自己的一次行为表演，其中他裸体行走在长城上，直到双脚流血，名为《芬·马六明在长城上行走》。这次表演被想象成是艺术家异化的自我（芬·马六明）与长城这个民族丰碑之间的互动。披着长发、化了装的脸上莫无表情，柔软的肢体自由舒展，马六明的虚构自我强化了他的性取向和人格独立。

与这些含有对于民族文化的宏观思索的作品相比，展览中还有一些影像重温国家悲惨和沉痛的过去。王友身的作品《清洗·1941大同万人坑》可说是这类作品中最震撼人的一件。在这件装置作品中，墙上的报纸报道一个万人坑的发现，二战期间被活埋的数千中国人的遗骸。在墙下面，拍有这些遗骸的影像被放在大盆中用流水冲洗。"流水冲洗掉影像"，艺术家解释说："正如时间让人们淡忘了50年前日军所犯下的暴行。"[44]印刷影像的脆弱性表明了它们所保存的历史与记忆的脆弱和无常。这是王友身和其他实验艺术家如盛奇的作品的中心主题。盛奇拍摄的一系列照片表现他一只残损的手捧着毛泽东、母亲和自己童年的小小黑白照片。

宋冬的《哈气》是这类作品中尤其突出的典型。[45]这个微型系列中的两个影像记录了两个有关的行为。第一张拍摄于1996年新年夜：节日的灯火映衬出远处天安门的轮廓，气温为零下九度。宋冬一动不动地俯卧在空寂的天安门广场上，对着水泥地面哈气达四十分钟。他嘴前的地上渐渐结起一层薄冰，随着每次哈气似乎在变厚变硬。当他离开广场时，这滩冰像是混凝土的汪洋中一个若隐若现的小岛，熠熠闪光。但第二天清晨前已经消失了，变得无迹可循。盛奇和宋冬都是通过唤起个人记忆将现在与过去联系起来。海波的系列集体照则把在民族心理

中营造"记忆连结"作为明确目标。他的每个作品中并列着时间相差几十年的两张照片，第一张是老照片，拍照的是穿制服或军装的年轻男女；第二张是二三十年后海波自己拍摄的的同一群人——有的照片只有他们之中的尚存者。使用近乎直白的手法，这两个影像记载着时光的流逝，也唤起了观众对自己人生某些时刻的记忆。

历史记忆也是邢丹文《与"文革"同生》，隋建国、展望和于凡"女人·现场"摄影装置的主题。但这两件作品给予具体个人的生命以更为完整的叙述，因此可以被视为"传记"式的表现。[46]"女人·现场"本身就是一次"实验性展览"，是对当时一个重要事件，即1995年在北京举行的第四届世界妇女大会的回应。尽管世界各地许多妇女运动领袖来到中国参加这次活动，但是她们很大程度上却和中国百姓没有接触。这三位艺术家的反应是以艺术展览的形式来召开一次不同的"女性聚会"，营造一个另类空间，以使"普通的中国妇女参与国际事务，成为当代妇女解放运动的有机组成部分"[47]。他们所使用的方法是让各自的母亲和妻子成为展览中的"艺术家"，而把自己降低为现成品的编辑者。这些现成品大多是母亲们收藏的个人照片和纪念物，这些零碎的图像资料经过编年排列和公共展出，向人们讲述了三位普通中国妇女鲜为人知的生活经历。

自我·身体·个体

实验摄影家们对个人身份认同有着强烈关注，他们自己的形象是其艺术中经常出现的主题，因而造就了一大批包括自拍像和身体影像在内的自我表现作品。总的来看，这些作品反映了在快速多变的社会里艺术家对个体和自我的迫切追求。

正如上面各个例子所显示的，实验艺术对历史和记忆的再现是无法与艺术家的自我表现分割开的。历史与自我之间如此密切的关系正是实验艺术和其他当代艺术门类的一个主要不同之处。例如，学院派画家也描绘历史事件，通常是建国历史上的重要事件，但他们将这些题材当成是外在的、教科书中的历史来处理。与此不同，实验艺术家是在与历史的互动中寻找过去的意义。当他们表现这种互动时，他们习惯于把自己作为表现的中心，比如宋冬的《哈气》，马六明的《芬·马六明在长城上行走》均为其例。此外莫毅的《公安局制》也是受到他的个人经历的启发。与宋冬和马六明不同的是，莫毅利用自拍语言但又同时解构这种语言，反复使用带有"公安局制"字样的白色铁柱遮掩住自己的面孔。[48]

诸如此类的影像作品使我归纳出以下四种基本再现模式或者说再现类型。第一种，如同上面讨论的例子所显示，在本质上是"互动"的——艺术家或者通过与历史遗迹（长城和故宫）或者通过与政治机构（天安门和公安局）之间的互动来发现或表达自己。这组中的其他作品表现艺术家与当代人的互动，比如庄辉的《集体照》。在庄辉看来，拍摄一张495名建筑工人或者六百多名商场员工的集体照需要耐心的协调沟通和圆熟的组织能力。和对象题材的这种互动是他艺术实验的真正目的，而照片——艺术家本人总是出现在最边侧——则标志了整个计划的终结。

第二组影像毫不隐讳地展示身体，艺术家把身体当作自我表达的最明确载体。这种身体艺术在北京东村得到最有力的表达，在那里，张洹、马六明、朱冥和苍鑫等分别发展出两种行为艺术，分别以自虐和性倒错为特征。如同前面所说的，作为第二种类型的代表，马六明创造了他的双性的异体"芬·马六明"，作为他行为表演的中心人物。自虐则是张洹的特有标志，在几乎每一次行为表演中，他都会有自残或模拟自我牺牲的行为。有时他献出自己的血肉；

图 22 张洹，《十二平米》，1999年，荣荣摄影

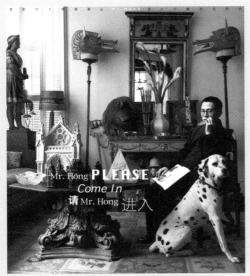

图 23 洪浩，《请 Mr. Hong 进入》，1998年

有时则尝试体验死亡，或者把自己锁在棺材一样的铁箱里，或是把蚯蚓放进自己嘴里。在表演《十二平方米》（图 22）时，他坐在一间极为肮脏的公厕里达一小时之久，不仅与场地认同，而且融入其中。抱着同样的态度，朱冥于1997年策划了一次行为表演，差一点窒息在一只巨大的气球里。[49] 颜磊则在1995年用相机拍下自己被打伤的面孔和身体。自虐式的自我表现在90年代后期采取了更为极端的形式，正如1999年北京实验艺术展"对伤害的迷恋"中几件作品所展现的那样。[50]

第三种自我表现模式也是以行为表演为主，但是摄影家把自己或配合者装扮成某个虚构的或具有象征意义的人物形象。展览中有不少作品属于此类，如安宏的《无题》、王晋的《中国之梦》、孙原的《牧者》、洪磊的《仿梁楷"释伽出山图"》和《我梦见我在阆苑翱游时被我父亲杀死》以及洪浩的《请 Mr. Hong 进入》（图 23）和《Mr. Hong 经常在池边等候阳光》。在最后的两件作品中，洪浩把自己扮成大众商业文化中理想化的"世界公民"——一位出入豪华场所的年轻企业家，身边有戴白色手套的侍从服侍。作为"玩世现实主义"在摄影中的代表作品，这些形象通过自嘲表达了中国实验艺术家面对全球化与个性之间的两难选择。

荣荣为苍鑫行为表演《踩脸》拍摄的照片证明，这种"表演"模式可以和其他几种模式（互动，身体影像，自拍）一起使用，从而构建更复杂的行为和摄影计划。[51] 为了这次行为，苍鑫以自己的脸为原型作了一个模型，在一个月内翻制了一千五百个石膏面具，每个额头上有一张白色纸条记录着制作的时间。然后他在庭院地面上摆满这些面具，同时在墙上也挂了一些以作为此次行为表演的见证。表演过程中观众应邀在面具上随意行走，直到所有这些（苍鑫自己的）面孔被踩成碎块为止。最后苍鑫脱去衣服，进一步用自己赤裸的身体踩捻已经破碎的面具。

荣荣的照片生动地记录了这一毁灭、唤醒的过程。众多面具摊放在背景中，其中许多已经毁坏。前景中一个人手持面具遮住自己的脸，写在面具前额上的日期为"1994年12月26日下午 2:21—2:26"。这是一个残损的面具，左眼和部分前额缺失。从执面具人的齐肩长发和纤细手指，我们可以辨别出他并非苍鑫，而是马六明。在此，苍鑫和马六明进行了角色互换：戴着苍鑫的面具，马六明变成行为表演者的替身和模拟毁灭的主体。但是作为拍摄的对象，这个"表演中的表演"又是摄影家荣荣设想出来的。

自我影像的第四种，也是最后一种组模式，是自拍像。这是中国当代实验艺术创作的一个重要样式。[52] 不过实验艺术家的主要倾向在于有意模糊自己的面貌，似乎只有通过自我歪曲或自我否定他们才能实现个性。因此许多这样的"自拍像"实际上使主体影像模糊、破碎或消亡。最近出版的《100个艺术家面孔》这本画册中，超过三分之一的实验艺术家的自拍像使用了这种手法。[53] 这次展览中林天苗和金锋的自拍像也是出于这类构想。林天苗的数码合成肖像，高 4 米，宽 2.5 米，影像模糊，人物没有头发。这个形象因此压抑了艺术家的女性和个性身份，但却增强了影像本身的分量。在《我的形象的消失过程》中，金锋在一块玻璃板上持续书写。当字迹逐渐覆盖了玻璃板，它们也模糊以至淹没了艺术家自己的影像。

展览中其他一些艺术家采用不同的方法来"解构"他们的固有形象。比如尹秀珍的作品《尹秀珍》可说是一部简短的艺术家个人传记，由一组按年代排列的身份证照片构成。但是这些肖像照片被剪成鞋垫放在尹秀珍和母亲一起做的女式布鞋内。艺术家赋予这些零碎的影像以一种脆弱感和亲密感，从而将"标准"身份证照片转变成真实的自我表达。邱志杰的两件照片《纹身1》和《纹身2》（图 24），是他执著实验使自身形象"透明"的结果。[54] 两幅照片中正面站立的是艺术家本人。其中一幅照片中的"不"字用鲜红色写出，穿越艺术家的身体和他背后的墙壁。文字的笔画实际上分别涂在艺术家的身体和墙壁上。当这些笔画连在一起，构成

"不"字时，它们给人一种奇怪的错觉，似乎人物的身体已不复存在，而字从身体和墙壁上分离出来，变成为独立符号。换句话说，这个字拒绝了它的载体，使人物变得无足轻重。另一幅照片采用了同样的方法：金属钉附着在人体和背景上。尽管这里人物的身体再次"消失"，但与第一张照片中的字不同，重复的金属光点不提供任何明确的含义。

和尹秀珍的摄影装置一样，邱志杰的这两张照片对个人在当代视觉文化中的身份问题进行了反思。人物僵硬的姿态和漠然的表情使照片看起来像是标准的身份证照。作为一名谙熟后现代理论的艺术家，邱志杰认为，在这个世界上，"个人已完全被转变成了一种信息处理，符号和密码掌控了真实的人，我们的身体仅仅是它们的载体而已"[55]。

图 24 邱志杰，《纹身 2》，1994 年

城市与人

在 20 世纪 90 年代和 21 世纪初中国当代艺术各门类中，对环境巨变反映最为敏感的是实验艺术。这些巨变包括传统景观和生活方式的消失，后现代城市和新城市文化的兴起，以及大规模的移民。对这些巨变的兴趣所隐含的是一个"换代"过程，这些艺术家中的大多数在90 年代开始他们的生涯，因此终于能够告别"文革"的视觉及精神重担，他们可以评点已经成为"过往"的事件。在此同时又和当下中国的变迁进行直接、积极的对话。这些变迁中最吸引这些艺术家注意力的一个方面是城市的迅速发展。90 年代和 21 世纪初，北京和上海这些大都市的显著特点是持续的拆毁和建设，如林的起重机和脚手架、轰鸣的推土机、无处不在的尘埃与泥泞。每天都有旧房子被推倒，腾出空地以修建新的大酒店和购物中心。成千上万的人们从城区迁徙到郊外。从理论上讲，拆除和搬迁是都市现代化的必要条件。但在现实中，这种状况带来了日益显著的城市和居民之间的异化：他们不再处于一个互属关系。

这种状况是许多 90 年代实验摄影作品的背景和内容。从 1997 年到 1998 年，尹秀珍忙于收集平安大道建设工地上"一种正在消失的现时遗迹"。平安大道是由政府和私人企业共同投资建设的庞大工程项目，总投资达 3.5 亿美元。作为东西横贯北京的第二条主要大道，它首先必须在北京市区人口最密集处开出一条宽约三十米，长约七千米的空地。尹秀珍所收集的材料主要包括两种：房屋（及其居民）拆迁前的图片和拆迁后留下的屋瓦。然后她用这些材料创作各种各样的装置作品。在有些装置中，她在排列成行的屋瓦上放上了拆毁房屋的黑白照片，作品极似墓地。我们或许确实可以把这种装置看成是一个象征性的"公墓"，只是这里死去的不是人，而是传统房屋。

但在这种拆迁和搬迁的过程中人也的确是消失不见了。人类主体的消失于是成为展望的象征主义作品《诱惑》的主题。这个作品由一组用衣服和胶做成的"人的躯壳"组成，每一件中空的躯体呈现出极度扭曲的姿态，给人以激情、痛苦、折磨、生死抗争等种种印象。但事实上这里并没有人类主体在抗争，也没有抗争的对象。由于内部中空可以悬挂，这些人体外形不是被设想为稳定的雕塑，而是做为欲望和迷失的符号，可以被无限制地纳入任何不同的环境之中。特定的地点把这些人造外形的一般内涵转化成特定意义。悬挂在脚手架上，它们获得一种强烈的不稳定和焦虑感；放置在地表，它们就和泥土联系在一起，唤起死亡的观念。最具戏剧化的装置方式是把这些中空的人体散放在城市废墟之中。拆迁的房屋和这些人体都表明对于破坏和断裂的吸引以及对毁灭和伤害的钟情，虽然所拍摄的照片并没有表明除了建筑和空壳以外，到底是什么真正地受到了伤害。

荣荣所拍摄的北京拆迁照片中也没有人物的存在，而是用断壁残垣之中残留的形象填充

图 25 张大力，《对话——北池子》，1999 年

空白。这些形象原本装饰室内空间，但现在却暴露在外。两条龙很可能是从前某家饭店的遗迹；一幅年画同样昭示着原来主人的传统品味。这些"遗存"形象中最多的是各种美人招贴画，其中玛丽莲·梦露到香港的时装模特正在煽情微笑，虽然画面被撕破，有的甚至缺损了大半，但这些形象仍然对观者有着一种强烈的诱惑力——不仅是因为画面中的魅力人物，而且也因为画面的空间虚幻感。通过强化的三维空间、大量的镜像以及画中画，一堵残破的墙壁仍然被转化成为一个幻想的空间。我们可以把这些作品同张大力的影像联系起来观看。作为中国最有名的涂鸦艺术家，张大力通过自己的艺术发展出了一个与北京的个人"对话"（图 25）。从 1995 年到 1998 年，他在整个北京城里涂画了两千多幅自己的形象——一个光头侧面像——大多是在拆了一半的、空荡荡的房子里。不管多么短暂，他把这些城市废墟变成了公共艺术场地。通常他为自己的行为和摄影方案所选择的场地突出了三种对比：第一种将拆迁场地与官方建筑对比；第二种对比废弃的民居与得到保护的皇家宫殿；第三种对比毁灭与建设——在废墟瓦砾中拔地而起的是千篇一律的、国际风格的耀眼摩天大楼。

因此，张大力的兴趣不单纯是表现拆毁，而是揭示被拆毁的民宅和得到尊崇、保护和兴建的建筑之间的不同命运。他的照片因此沟通了荣荣的"城市废墟"照片和 90 年代中国实验摄影中的另一个流行主题——日益显露的新城市景观。在这后一类图片中，我们看到翁奋拍摄的海口的影像，表现一个女孩坐在墙上向远方遥望，顺着她的目光我们看到在地平线上升起的海市蜃楼般的城市景色。墙在这里因此不仅分隔了空间，也分隔了时间。这个女孩不仅连通着"此地"与"彼地"，也连通着"此时"和"彼时"，将观者的视线带向诱人的未来。与此相反，罗永进的《新居民楼》则剥去新城市的虚幻，拒绝人造海市蜃楼美景的吸引，他的新建居民楼晦暗阴沉，看起来如同废墟一般陈旧。值得注意的是，他对作为幻想乐园的未来城市的抵制使他回到了纪实摄影传统，也就是说，回到了影像的力量必须根植于对"真实"的探索。

李天元的三联作品《天元空间站》进一步表明了新的城市景观在改变艺术家观点、激发其想象力等方面所具有的影响和作用。中间一联表现艺术家独自站在北京市中心一幢现代化的玻璃建筑前，人物模糊的面貌掩盖了他的身份，同时建筑的国际化风格也消抹了任何地方风格特点——画面中的人物可以是世界上任何一座城市里的任何人。右边一联是高倍显微镜下的人指甲，经无限放大后类似于银河系中的宇宙深渊。与之相对的左联是一张北京城的卫星照片，展现了来自太空的回眸一望。在这张照片中，一个白色的圆圈标志出艺术家在城中所站的地点，从而把观者的视线又引回到中间一联。但是这联显示的现代北京也没有什么地方特征，把它想象为一座居民太空站也未尝不可。

新兴城市对实验艺术家的魅力不仅在于城市建筑上，同时也在于它日益多样化的人口构成。比如，胡介鸣的《1999—2000传奇》记录了艺术家对于城市生活随机性的兴趣。这件装置作品用透明胶片制成，表现不同电视频道同时播放的人们各类活动的零乱场景，把观者置于一个媒体的迷宫之中，使之对城市的时间性和空间性进行反思。这类作品所表现的城市与传统中国城市的概念可说是背道而驰的，传统城市具有典型的、规整如棋盘的形象，封闭在城墙之内，而新兴的城市则漫无目的、立体多元、快捷多变、喧闹嘈杂、蓬勃有力。它拒绝一声不响地待在那里，成为美的赏析的被动目标，而是要求观察者参与其中，感受它的生命活力。

作为广州实验艺术小组"大尾象"的成员之一，陈劭雄认为一座多元的城市如同一座漫无情节的舞台，把人物联系在一起的只是他们所共处的地点而已。这一观念贯穿于他一系列作品中，这些作品被构想和制作成为真实城市景观中的一系列傀儡戏场。每张照片中的影像

都由两个脱节的层面组成：在宏观的全景式真实场景前是剪贴而成的微缩形像——行人、购物者、电话亭、警察、红绿灯、种种交通工具、树木以及广州街头随处可见的事物。这些人物拥挤在一个紧凑的空间里，但彼此之间却没有任何交流和互动。他们所构成的人群因此是一个没有秩序、没有叙事、没有视觉焦点的碎片集合。

在表现城市空间和居民上，陈劭雄的摄影与中国当代摄影中又一流行主题——新"都市一代"的影像有关。属于这一类的作品包括郑国谷的《阳江青年的生活与梦想》、杨福东的《别急，我会越来越好》和《第一个知识分子》、周啸虎的《B的日记》以及杨勇的《诸神的黄昏》等。这些影像并非对都市青年生活作真实的呈现，而是致力传达出一种构建出来的视觉虚幻。每一件作品都有多重框架，并使观者在时间性叙事中去解读它们。这种对连续性和叙事的兴趣可以追溯到中国当代实验电影，特别是90年代末以来的"都市一代"电影。但是与电影不同，照片中的故事是非具体的或讽喻的。艺术家所希望捕捉的是与这一代人相关的某些特定品味、风格和情绪。为了这个目的他们创造出一些时常是琐碎、模棱两可的形象。例如，杨福东的《别急，我会越来越好》表现上海的一群雅皮士，包括一位女孩和几个年轻小伙子。这些照片看似电影剧照，可是将它们联系在一起的情节却不为观众所知。杨福东的另外一件作品《第一个知识分子》使用的风格不同，更具喜剧效果，颇有意味地表现了雅皮士（中国社会经济改革的副产品之一）的脆弱。

这些代表"都市一代"的影像与中国当代身影中其他一些形象形成了鲜明的对比，后者表现的是中国社会平凡的底层。在这类作品中，尹秀珍的《茶摊》营造了一个中国城市里任何老区都能找到的普通茶馆的逼真空间；刘铮《国人》中的一些照片表现衰老的演员、女反串、乡间巡回演出剧团以及舞厅里令人生厌的企业老板；王劲松的《标准家庭》是由数百张照片组成的一件巨制，每一张照片都使用标准像形式表现一个标准家庭——夫妻和他们的独生子女。作品题目中的"标准"二字因此既指中国家庭的构成也指它的形象。

毫无疑问，实验摄影在很大程度上得益于城市的变化以及新都市空间和新生活方式的兴起。但城市也从一个反方向对艺术家施以影响，有时，都市生活的混乱和压力驱使艺术家通过他们的艺术来重新发现自然，与自然交流。因此宋冬计划和拍摄了在拉萨河上"印水"的行为表演；熊文韵不远万里前往西藏，用相机拍下自己沿途和当地居民互动的场面。然而，由于实验艺术家对他们后现代身份的自我意识，他们并不在表面的意义上来表达这种对自然的"回归"。因此宋冬执著的盖印行为在水面上并没有留下任何痕迹，而熊文韵在他所拍摄的每户藏民家的门上挂上彩色的布帘，以记录一种局外人目光的"入侵"。

当25年前"自然·社会·人"这一展览在北京展出时，展览的组织者曾经把它看成是中国摄影史上非官方摄影创作的一个新起点。展览的前言一开始就表达了这种历史眼光：

> 1976年的4月，丙辰清明，一伙年轻人拿起了自己简陋的相机，投身到天安门广场的花山人海中。一种使命感促使他们勇敢拍摄下了中华民族与"四人帮"尖锐斗争的珍贵文献资料。
>
> 1979年的4月，以这伙年轻人为主筹办了这个艺术摄影展。大家在新的领域里，又开始了勇敢的探索。[56]

这里所说的"新的领域"其实就是从政治束缚中解放出来的摄影艺术，也就是能够用视

觉语言进行个性化表达的摄影。这种观点在艺术史上不足为奇，但在当时的中国却具有革命性的历史意义，为 20 世纪 80 年代到 90 年代初风行的新潮摄影运动奠定了基础，并进一步在过去十年中影响了实验摄影的发展。正如"过去与未来之间：中国新影像展"所显示的那样，这一发展的结果不仅是对"自然·社会·人"展览的原来意图的肯定，也是对它的一种挑战。一方面，从目前这个展览来看，当今中国摄影的发展仍然被艺术家个人表现的欲望所驱使去追求新的视觉形式。另一方面，这些形式和表达从来没有完全摆脱政治和社会的影响。这次展览让我们看到的实际上是，政治和社会问题如何重新进入中国当代摄影，又如何刺激艺术家运用各种视觉形式进行艺术实验。

此次展览中的许多作品涉及到与社会和艺术家个人身份相关的问题。即使有些作品并非直接表达身份和社会的问题，但仍然在深层次上体现了中国社会变革和经济发展的影响。大部分作品并非长期的深思熟虑的结果，也不具有个人风格体系的突出的连贯性，但它们却充分显示了创造性动能的突然爆发。有些影像作品因其非同寻常的视觉效果和大胆的想象而弥补了拍摄制作技术上的不足。因此，理解这些作品的关键并非是艺术家在形式和观念上的逐渐变革和完善，而是他们对新的技术和大众流行文化的高度敏感性，是他们快速利用新的形式和技术从事艺术实验的能力，以及他们在选择和改变视觉模式时所表现出的轻松和自在。所有这些都是中国经济急剧增长和快速走向全球化所具有的特点。但这也意味着我们难以对这种艺术的未来发展作出预测，因为中国实验摄影的主要目标是要抓住其时代的兴奋点，因为它是有意识地追求"当代性"的一种当代艺术，也因为它属于过去和未来之间的这个悬而未决的时刻。

（胡震、王玉东译）

（原文发表于《过去与将来之间：中国新影像展》图录，2004 年）

注释

［1］图录全名为：Wu Hung(巫鸿)，*Christopher Philips, Between Pastand Future: New Chinese Photography and Video* (New York and Chicago: International Center of Photography and Smart Museum of Art, 2004).

［2］例如，王志平把自己做的一本名为《国殇》的相册送给了邓颖超。吴鹏和罗晓芸也做了类似的相册，并通过私人关系交给邓颖超。李晓斌给自己的相册命名为《丰碑》，将其交给了邓小平。

［3］七名成员分别是，王志平、李晓斌、吴鹏、罗小韵、高强、任世民和安政。

［4］李晓斌：《永远的怀念》，《永远的四月》，中华书局，1999 年版，第 20 页。其他有关这次收集到的底片数量不同说法，参见吴鹏《从"四五运动"到"人民的悼念"》。

［5］联合编辑组：《人民的悼念》，北京出版社，1979 年。该摄影画册收集的 500 多张照片中，有 9 张官方电影制片厂拍摄的电影剧照，3 张匿名作者的作品，其他都是业余摄影爱好者的作品。

［6］同注［4］，第 23 页—24 页。

［7］据沙龙成员吕小中回忆，1978 年冬，一个名为"银星"的摄影展在池小宁的家中举行，展出了近百张照片。他为展览设计了招贴广告。参见吕小中：《星期五沙龙》，《永远的四月》，第 66 页—67 页。另见张映光记录：《池小宁：启蒙时代的沙龙主人》，载于《新京报》2005 年 1 月 25 日 C60。

［8］就参展作品的件数而言，各家统计数据有所不同。这里引用的数据来自 1979 年 4 月 24 日《人民日报》对展览的官方报道。

［9］《自然·社会·人第一回展》前言，载于《永远的四月》，第 88 页—89 页。

［10］关于观众对影展的反映，见《影展上的文字》，第 78 页—84 页。此句引自第 82 页。

［11］李媚、杨小彦：《1976 年以来中国摄影发展的形态与阶段》，见《摄影透视》，香港艺术中心，1994 年，第 13 页—17 页，

尤其是第 14 页。

［12］李英奇：《一批新型的摄影人》，《永远的四月》，第 86 页。

［13］《现代摄影》第一期（1984），第 3 页。

［14］《中国摄影家》第一期（1988 年 7 月），第 63 页。这里列出的并非当时所有有影响的摄影出版物的完整目录。其他重要的期刊还包括《光与影》、《人像摄影》以及《摄影之友》等。

［15］有关这些会议的基本情况，参见李媚、杨小彦的文章《1976 年以来中国摄影发展的形态与阶段》《回忆一段往事，相识一代新人——谈话录》，《摄影透视》，第 104 页—106 页。会议上递交的论文后来分别收在《当代中国摄影艺术思潮》和中国摄影出版社 1994 年出版的《摄影艺术论文集》里，后者还收集了 1989 年至 1994 年中国摄影出版物的综合目录。在《当代中国摄影艺术思潮》中的文章较早地对中国当代摄影进行了历史的疏理。

［16］有些批评家把这种摄影称之为"新纪实摄影"，以区别官方所提倡的"社会现实主义"纪实摄影。按照他们的说法，1986 年由"现代摄影沙龙"组织的一次名为"中国摄影十年"展览，标志着新纪实摄影统治地位的确立。

［17］有关的介绍见《中国当代摄影家解读》，浙江摄影出版社，2002 年版，第 35 页—49 页。

［18］王志平、王苗：《西部中国漫游》，见《现代摄影》1984 年，第 3 期，第 34 页。至于为何把他们的文章看成是纪实摄影宣言，见《中国新纪实主义摄影之潮》，《中国当代摄影艺术思潮》，第 61 页。

［19］同上注，第 56 页。

［20］李晓斌自己提供了有关"上访者"的最权威的记录。见李晓斌的文章《关于"上访者"的拍摄及其他》，《老照片》第 15 期，第 126 页—133 页。

［21］这一形象与多萝丝·兰格（Dorothea Lange）的《移民母亲》有异曲同工之妙。格拉汉姆·克拉克（Graham Clarke）分析兰格创造的这一形象时说："在此，兰格通过母亲和孩子的形象，创造了一个充满感情的主题。处在照片中心位置的母亲，没有丈夫的陪伴，母亲寻觅的眼光，这一切都通过母亲这一形象来加强情感的表达。我们与其把她看成是现实生活中的真实存在，不如把她看成是一种象征。正如兰格所承认的那样，她对'她的名字或她的经历'不感兴趣。" *The Photograph*（Oxford and New York: Oxford University Press, 1997），第 153 页。同样，我们对李晓斌照片中的男人也是一无所知。

［22］关于这些展览，参见《中国新纪实主义摄影之潮》，第 63 页；《回顾一段往事，相识一代新人：谈话录》，《摄影透视》，第 104 页—105 页。

［23］关于 12 位重要纪实摄影艺术家及其题材的介绍，参见《中国当代摄影家解读》。

［24］顾铮拍摄的上海影像和他所追求的个人风格，见《都市速写系列》，载于《现代摄影》12—13（1988 年），第 34 页—35 页，以及同期第 80 页刊登的文章《我的上海》。有关莫毅的《街道表情》系列（表现 80 年代末到 90 年代初天津城市变化），见 Wu Hung（巫鸿）：*Transience: Chinese Experimental Art at the End of the 20th Century.*（Chicago: Smart Museum of Art, University of Chicago, 1999），第 60 页—65 页。

［25］有关张海儿这类题材摄影的启发性讨论，见杨小彦：《镜头与奴性——看与被看的命运》，《读书》第 279 期（2002 年 6 月），第 3 页—12 页。

［26］作为这一联盟趋向的先锋，张海儿确立了自己与前卫艺术家的密切关系。和 90 年代众多实验摄影艺术家们一样，张海儿受过正规的绘画训练，后来才开始从事摄影艺术创作。他的作品也发表在由艾未未、曾小俊、庄辉合编的前卫艺术杂志《黑皮书》的续编《白皮书》上。

［27］笔者对"实验艺术"内涵与外延的探讨，见《重新解读：中国实验艺术十年（1990—2000）》，第 11 页—12 页。

［28］吴文光在纪录片《流浪北京：最后的梦想者》中重点介绍的四位波西米亚式流浪艺术家之一高博就是 80 年代末出现的实验摄影艺术家中的代表。

［29］这里所界定的"中国摄影"，见顾铮《观念摄影与中国的摄影》，《中国行为艺术》，中国美院出版社，2001 年，第 5 页—10 页。

［30］2000年后，当上海博物馆、广东美术馆这些主流机构也开始策划实验艺术展览时，这种局面才得以改变。有关中国博物馆、美术馆及其展览的情况，见 Wu Hung（巫鸿）：*Exhibiting Experimental Art in China*（Chicago: Smart Museum of Art, 2001）。

［31］对这一现象的讨论见上注，第 14 页—18 页。

［32］东村，原为"大山庄"，2001 年至 2002 年被拆除后成为北京城市扩张的一个部分。

［33］有关东村的历史，见 Wu Hung（巫鸿）：*Rong Rong's East Village*（New York: Chambers Fine Arts 2003）。

［34］对中国实验艺术的出版和研究的简单介绍，见 Wu Hung（巫鸿）：*Transience*, 第 176 页—179 页。

［35］这本刊物一共只出了四期。前两期各印 20 册，后两期则分别印了 30 册。

［36］在介绍第一期《新摄影》时，这种态度显而易见。

［37］关于这次展览中邱志杰、莫毅的一些影像，见 Wu Hung（巫鸿）：*Transience*, 图 6 和图 9。

［38］岛子：《新影像：当代摄影艺术的观念化》，载于《现代摄影报》1998 年第一期，第 2 版—13 版。对同样问题的讨论还出现在岛子为《新摄影展》所写的前言中。

［39］Corinne Robins: *The Pluralist Era: American Art 1968-1981*（New York: Harper & Row, 1984），第 213 页。

［40］就此形象所进行的更深入的讨论，见凯伦（Karen Smith）：《从零到无限：90 年代中国当代摄影之发展》，巫鸿编《重新解读：中国实验艺术十年（1990—2000）》，第 35 页—50 页，特别是第 39 页—41 页。

［41］关于这组照片的讨论，见 Wu Hung（巫鸿）："Photographing Deformity: Liu Zheng and His Photographic Series My Countrymen," *Public Culture*, 第 13 卷，（2001）第 3 号，第 399 页—427 页。

［42］一些中国艺术批评家正是在某种程度上因为这样的差异而把当前的实验摄影称之为"新概念摄影"。见朱奇：《影像志异：关于自我历史的记录》，《影像志异》，上海，2001 年，第 2 页—6 页。

［43］有关这一问题的深入探讨，见《"当代"的一个案例》与《中国当代艺术的"当代性"》两文。

［44］见"Everyday Sightings: Melissa Chiu Interviews the Chineseartist Wang Youshen," *Art Asia Pacific* 3.2(1996)，第 54 页。

［45］关于这件作品的详细讨论，见 Wu Hung（巫鸿）：*Transience*, 图 6 和图 9。

［46］有关邢丹文作品的进一步讨论，见上书第 48 页—53 页。

［47］引自艺术家自己写给批评家顾丞峰的私人信件，隋建国提供。

［48］关于此作品的完整介绍，见 Wu Hung（巫鸿）：*Transience*, 第 60 页—65 页。

［49］有关这次策划的介绍，见 Wu Hung（巫鸿）：*Rong Rong's East Village*, 第 111 页—114 页。

［50］对这一有争议性的展览的介绍，见 Wu Hung（巫鸿）：*Exhibiting Experimental Art in China*, 第 204 页—208 页。

［51］对这一作品更全面的讨论，见 Wu Hung（巫鸿）：*Rong Rong's East Village*, 第 111 页—114 页。

［52］有关实验艺术中自画像的讨论，见 Wu Hung（巫鸿）：*Exhibiting Experimental Art in China*, 第 108 页—120 页。

［53］《100 个艺术家面孔》，私人出版物。

［54］对这些实验的讨论，见 Wu Hung（巫鸿）：*Transience*, 第 168 页—174 页。

［55］邱志杰，《自由的有限性——我的一些问题》，1994 年—1996 年，手稿，第 5 页。

［56］《永远的四月》，第 88 页。

美术馆：以史学的立场和方式介入摄影

王璜生

在西方，美术馆的介入摄影，起步于 19 世纪下半叶。19 世纪 50 年代英国南肯辛顿博物馆（即今天的维多利亚·阿尔伯特美术馆）开始收藏摄影作品。[1]该馆早期摄影收藏的立足点是"将摄影作为视觉百科全书加以对待，从建筑样式到植物形态，从人种学记录到新大陆考察，照片的艺术价值被美术馆解释为'可以面向各种类型观众的富有魅力和商机的副产品'。"[2]20 世纪上半叶，西方美术馆的摄影收藏和展览进入一个成熟阶段，其中，最有代表性的是纽约现代艺术馆（MoMA）。20 世纪 30 年代下半叶，MoMA 开始举办常规性的摄影展览。受聘于该馆的著名策展人贝奥蒙特·纽霍尔于 1937 年前后为该馆策划大型摄影展览"摄影：1839—1937"，MoMA 在各个时期都有自己重要的摄影策展人和展览理念。从贝奥蒙特·纽霍尔的"摄影：1839—1937"，到爱德华·斯泰肯 1955 年策划的大型摄影展"人类一家"，到1960 年代约翰·萨考夫斯基任 MoMA 摄影部主任时推出的"摄影师的眼睛"（1964 年）和"看照片"（1973 年）等，到了 1970 年代以后，欧美各大美术馆对摄影也纷纷介入，以美术馆方式引导、推动摄影发展的传统，成为摄影进入历史的一条重要途径。

在中国，公共美术馆自觉地以美术馆特有的身份和方式介入摄影，应该是 2000 年代以后的事。这里特别强调美术馆的"自觉介入"并于其中起某种主导性作用，虽然早于 1937 年，国民政府教育部在南京国立美术陈列馆举行第二届全国美术展览会，展品中就有"美术摄影"部分——那是"美术馆与摄影在中国的首次邂逅"。[3]之后，尤其是新中国建立后，各个时期各级美术馆，举行过无数次的摄影展览，其中不乏像 1988 年在中国美术馆举行的"中国摄影四十年——艰巨历程"、"人民的悼念"、"十年一瞬"这样高质量、影响大的摄影展览。但是，美术馆以"历史学家"的身份和眼光介入摄影的收藏、展出、研究、引导和推动等的一系列活动，并于其中起某种主导性作用的，则是 2000 年代以后的事。

可以说，这种角色由广东美术馆率先践行。从 2002 年开始，广东美术馆从一个公共艺术博物馆的角度，开始有计划、有规模地对摄影进行策展、收藏（包括作品和相关资料文献）及研究出版。2003 年该馆与广州集成图像有限公司（FOTOE.com）合作推出"中国人本——纪实在当代"大型摄影展，策展人为安哥、胡武功、王璜生，并在 273 位中国摄影师的支持下，收藏了 601 件参展作品，开启了中国公共美术馆大规模收藏本土摄影作品的先河。展览期间，馆方还邀请了摄影界、美术界、文化历史界的专家学者召开研讨会，出版《中国人本——纪实在当代》的摄影论文集。这个展览在广东展出后又相继在中国美术馆、上海美术馆巡回展览，之后，又到德、英、美三国的七个城市重要的美术馆博物馆巡回展出，其影响之大之深，远远超出策展者原先的预计。（图 1、2）这是美术馆自觉介入当代摄影的开始，其推动、主导当代摄影的巨大潜力也在这一过程中尽致显示出来。也就在此基础上，2004 年广东美术馆邀请了顾铮、阿兰·朱利安、安哥为策展人，主持策划了首届广州摄影双年展期。这个展览于 2005 年 1 月 18 日至 2 月 27 日以"城市·重视——首届广州摄影双年展"为题在广东美术馆举行。从城市角度切入摄影问题，从本土语境出发抵达国际性的城市话题，这个展览以其鲜明的主题性和学术特色，引起各方关注。展览期间，馆方邀请了国内外专家学者，从跨学

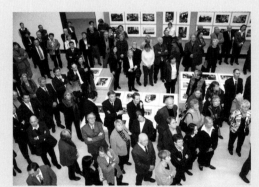

图 1 "中国人本·纪实在当代"国际巡展在德国德累斯顿国家美术馆展出现场，2008 年

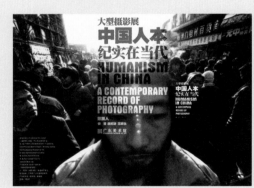

图 2 "中国人本·纪实在当代"展览海报

科、跨文化的多重角度探讨了城市与摄影的关系问题。（图3）此后，"广州摄影双年展"成为广东美术馆一项常规性的定期举行的关于摄影的展示、收藏、研究的项目。2007年5月17日至7月8日第二届广州摄影双年展以"左右视线——2007广州国际摄影双年展"为题，在广东美术馆展出。此次的策展人为：司苏实、冯汉纪、阿兰·萨雅格、蔡涛。这个三岸两地老中青相结合的策展团队，提出了与上一届双年展不同的摄影理念，所谓"左右视线"强调"真实源自视觉叠加"，认为先天的视觉特性决定了左右眼球的视觉叠加才可能构成一个"真实"的视象世界。策展人称："本届双年展正是希望通过多方位的视像关注和影像呈现，复现一个可能不断接近'真实'的现实与心灵的社会，以及当代摄影历史面貌。"[4]值得一提的是，在此届展览的学术研讨会上，广东美术馆年轻策展人蔡涛提交的论文《美术馆与摄影》，首次就中外公共美术馆深度介入摄影的历史作了回顾、梳理和研究，以大量的史料文献论证了美术馆在摄影进入历史的过程中应该扮演的角色，显示了广东美术馆策展群体以馆方姿态介入摄影的自觉。2009年5月18日至7月19日，以"看真D.com"为主题的"第三届广州摄影双年展"（策展人为李媚、李公明、蔡萌、阮义忠、温蒂·瓦曲丝）在广东美术馆如期举行，由于它的问题介入角度和专业性，被业界高度关注和评价。一切已经进入常规性运作之中，广东美术馆由此也建立起一个中国现当代摄影收藏和研究的平台，有目的地展开几个专项的收藏工作——从沙飞摄影到当代纪实、观念摄影作品的专项收藏工作。配合广州摄影双年展的定期举行，相关的工作也由此带动起来：从照片的制作、保管、装裱到专业展示的培训，从建立摄影工作室项目到国内外摄影研究者、策展人的互动合作，从设立"沙飞摄影奖"到建立"中国摄影史文献库"。在历时八年多的这一过程中，广东美术馆从自己的职能出发，颇有成效地推动了中国的公共美术馆深度介入摄影的历史进程。

在这样的工作过程中，本人身为广东美术馆馆长，参与了一系列的具体工作，因而对公共美术馆如何介入摄影？其身份和立足点何在？它与支持摄影的其他学术平台——如平面媒体、期刊杂志、专业学会、摄影沙龙、幻灯交流会、摄影丛书等有何不同？——其实，整个1990年代在美术馆缺席的情况下，中国摄影在其他学术平台的支持下依然有其长足性的进展——美术馆加入之后，这一进程又发生什么变化？或称，在摄影的社会学意义、文化学意义越来越被充分认识的今天，美术馆在参与摄影史构建方面扮演了何种角色？——诸如此类的问题，有自己的一些思考。本文想就此谈点自己的想法和做法。

一、美术馆：影像社会学人文立场的建构者

中国的摄影起步于19世纪下半叶，最早的摄影以宫廷的肖像照和庆典照为开端。之后，随着城市的迅速兴起，能享受拍肖像照特权的人群越来越大，照相馆在晚清最后几年如雨后春笋般地涌现，与此同时，摄影技术也由室内移向室外。进入民国以后，在期刊插页、广告类印刷品的支持下，摄影技术日新月异，专业摄影队伍迅速形成。1923年北京大学成立中国

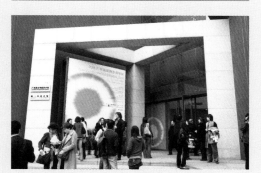

图3 "首届广州国际摄影双年展"外景，2005年

历史上第一个摄影家艺术团体"艺术写真会"（后改名"北平光社"），1924 年 6 月在中央公园举行该社成员作品展。同一时期，在上海的摄影人尤为活跃，他们向巴黎沙龙、英国皇家沙龙摄影学会、美国摄影学会投稿，参加国际沙龙比赛。1927 年 3 月已经开办了 12 期的大型画报《良友》大胆聘用以摄影师身份崭露头角的梁得所为主编，开始其真正意义上的以画报引领时代风骚的黄金时期。20 世纪 30 年代，臻于成熟的中国专业摄影明显地分为两大类：一是摆拍的讲究构图和画面意境的沙龙摄影，像郎静山的"集锦摄影法"将照片拍得和做得像国画的那种方式。一是抓拍的在现场捕捉对象瞬间形态的方式，像当时的新闻摄影、运动会摄影、剧照等，《良友》上用的照片多属于后者。这两种拍摄方式一直延续到新中国成立后。50 年代至 70 年代，在特殊的时代政治背景下，公开发行的杂志上的照片多数是包含时代主题的宣传照——一种摆拍与抓拍相结合的主题性拍摄，像海岛上正在操练的女民兵、田地里正在收割的农民、车间里正在读毛著的工人等等。这种情形到 80 年代才有所改观。从某种意义上说，20 世纪中国摄影的黄金时期要到 80 年代以后才真正到来。观念上拨乱反正之后，摄影出现两种态势：一种是从新中国建立到"文革"走过来的多数中老年摄影家，热衷于曾经被指认为"资产阶级情调"的沙龙摄影，那种将一片绿叶、一朵鲜花，拍得鲜灵活现，或将一片山川美景拍得充满诗意的画面。压抑已久的艺术家个人的诗意情感在这种画面上得以尽致体现。由于热衷于此道的，多为当时知名摄影家，这类摄影在当时摄影界占据主流的位置。另一种是更年轻一代的对现实充满忧患感和审视意识的摄影家，从新闻摄影中脱颖而出，揭起纪实摄影的大旗，掀起 20 世纪中国第一轮的纪实摄影热。那是 80 年代中叶的事情。

其实此前，这股"纪实"热潮已潜伏了几年。1981 年在中国美术馆举行的"总理爱人民，人民爱总理"大型摄影展，随后出版《人民的悼念》摄影画册其实是 1976 年天安门广场"四五运动"的一组"纪实"。（图 4）而"现代摄影沙龙第二回展"也于 1986 年 4 月 5 日以"十年一瞬"为题在北京展出。展览分六大主题："呐喊""变革""奋斗""多彩""时弊""希望"，全方位地记录了"中国人民挣脱封建桎梏，卷入致富大潮的历史风貌以及在特定境遇中的生存状态"。[5] 1987 年，主张纪实摄影的艺术家们又在西安发起以"艰巨历程"为主题的全国摄影公开赛，经过一年多的筹备，"中国摄影四十年——艰巨历程"于 1988 年 3 月在北京中国美术馆举行。这个展览"首次把建国以来的新闻摄影与摄影创作分开，并按时间顺序排列展出，明确提出纪实与创作、历史与现实的不同和对应；首次系统推出反映共和国 40 年历程、人民精神解放历程和摄影自觉历程的纪实性照片；首次把中国摄影界长期孕育的怪胎——假新闻照片公开曝光示众……"[6] 展览推出了李晓斌的《上访者》、潘科、侯登科的《出征》、王毅的《推倒重来》、李洪元的《游子归来》等一批力作。这个展览在中国摄影史上的意义不可低估，它在当时的摄影界极具穿透力——使一批摄影人开始将自己的镜头从沙龙摄影转向具有历史人文内容的纪实摄影。至此，一直游走于边缘的纪实摄影终于取代沙龙摄影而走进主流位置。

20 世纪 90 年代是中国摄影的多元共存年代。一方面，90 年代前期，以侯登科的《麦客》为代表的乡土纪实之作依然是这个时期的重头之作，到 90 年代下半叶，纪实的题材开始趋于广泛、多元，像安哥的《生活在邓小平时代》、张新民的《股疯》、王福春的《火车上的中国人》（图 5）、赵铁林的《她们》、黄一鸣的《海南故事》（图 6）、袁冬平的《精神病院》等相继问世，将纪实摄影推上一个新台阶。另一方面，一批更年轻的摄影家开始进行观念摄影实验，即所谓"新摄影""先锋摄影""前卫摄影"之类。他们将设计、摆布、化妆、装置、电脑合成、修改原始影像等多手法引进摄影之中，打破了摄影原本由照相机建立起来的从材料到技术的一整套模式。随着数码相机的普及，市场图像制品的铺天盖地，成像手段的多样化也带来"摄

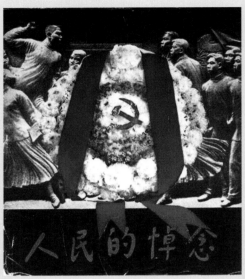

图 4 《人民的悼念》摄影画册，北京出版社，1979 年 1 月

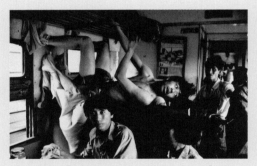

图 5 王福春，《一个无座位乘客躺倒椅子背上去》，武汉—长沙列车上，1995 年

图 6 黄一鸣，《无特区通信证进入海南的外省人被收容起来，侥幸逃脱者扒着墙头寻找羁留在内的亲友》，海南海口，1992 年

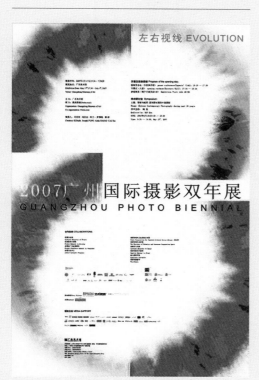

图7 第二届广州国际摄影双年展，2007年

影"含义（作为某一类图像的指称）边界的消失。与此同时，沙龙式唯美摄影依然是官方体制中的重头戏，由官方组织的全国摄影艺术展览以唯美、唯题材、唯形式的方式为主导，这样的摄影"唯美"的趣味颇为大众消费所青睐。

2002年广东美术馆介入摄影的时候，摄影界已进入一个多元并置、众声喧哗的时期。如何在种类繁多、眼花缭乱的现实面前形成自己的立脚点和切入角度，本着对历史、对社会、对公众、对艺术思考和负责的精神，介入当代摄影，并于其中起某种主导作用？这是我们当时面对的问题。2002年秋，我们从《南方周末》读到记者报道临终前的侯登科的文章《如果他去了，影像交给谁》，当即与摄影家安哥及侯登科作品管理者、摄影评论家李媚联系，探讨收藏侯登科作品可能性的事宜。[7]阅读了侯登科及当时一批纪实摄影家的作品后，我们的思路渐渐清晰起来。在类型众多的摄影品种中，以侯登科为代表的这种深入底层、关怀生命、关注社会，"以平民视点关注人的生存，以纪实手段展现社会风貌"[8]，有忧患感和思想震撼力的作品，是这一历史阶段摄影的主体，这也是美术馆介入摄影的策展及收藏研究应该主要关注的对象及品质。《中国人本——纪实在当代》整个策展、收藏思路，就在这种思考中形成。2003年12月我们将这一展览呈现给社会时，引起极大的轰动，观众参观者踊跃，一个月的展期参观者多达五六万人次。国内外文化界、摄影界、博物馆美术馆界等也予以密切关注和好评。究其原因有几点：一是摄影作品本身的人文魅力。这批作品以其质朴稚拙的赤诚，原汁原味的中国本土气息，展现数十年中国人生活的方方面面，摄影师"深入到普通百姓的陋巷简室中，从他们的家长里短、坎坷身世以及鲜为示人的'个人隐私'中，细节化地或轻松、或幽默、或喜剧性地摄录自己同胞的状态和情态，昭示同族异己本来具有的人性、人情和欲望"[9]。没有虚假的摆拍，没有居高临下的怜悯，没有无病呻吟的夸张或迎合商业的气息……总之，这批作品在表现、还原中国人本真人性方面具有的魅力。二是作品展示的专业水平。作为专业美术馆，我们从调集原底片进行专业冲印、照片装裱到展厅展示的一切细节：灯光设置、展品陈列、展厅的每一个视觉细节，都保持专业的水准。展览的同时，学术研讨会、学术性图录论文集、作品收藏、社会推广宣传[10]等，有条不紊地进行。随后，这个展览又在北京、上海，德国柏林、法兰克福、德累斯顿、慕尼黑、斯图加特，英国爱丁堡，美国纽约等地巡回展出，所到之处反响强烈。与我们合作的中外美术馆博物馆出版了中文简体字版、繁体字版、法文版、英文版、德文版的《中国人本》展览图录，使展览落到实处，收到良好效果。如此大规模的中国摄影的国际巡回展，在中国还是首例。这是公共美术馆对当代摄影自觉的全方位的介入。难以想象，其他的学术平台能像美术馆这样，从展示、出版、收藏、市际/国际交流等多角度、全方位地介入摄影，在当代社会，摄影的进入历史，离不开美术馆这个中间环节，而美术馆在衡量摄影的"史"品质的过程中，扮演的是历史学家的角色，它不仅要对现实负责，更要对历史负责。

在"中国人本"整个工作过程中，我们开始形成自己关于摄影的学术态度，那就是突出摄影的人文品质——关注现实，关注生命，关注生存。强调艺术家带有生命感的、将自己和盘托出的对生存现实的拍摄。我在"中国人本"展览《前言》中这样说："人文关怀，历史文化关怀，这既是我们美术馆工作的出发点和责任所在，也是我们工作的动力和精神支撑点。"[11]在这种思路的引导下，我们着手筹划"广州国际摄影双年展"。

已举行的三届"广州国际摄影双年展"（图7、8）基本贯穿着人文摄影的思路，尽管三届展览有各自的主题和表达的角度，在坚持摄影与本土生存相结合、坚持影像的社会学人文立场和多元并置的国际化视野这几方面，我们一如既往。

三届"广州国际摄影双年展"对当代摄影的介入是卓有成效的。从对人文摄影的推崇，到每一届展览学术主题的设置，到对展品、藏品精益求精地选择，我们追求的不是开办三次摄影展览，而是两年一度的这一摄影专题展览的学术品质和历史价值，通过专题展览、收藏、学术研讨，对当代摄影作出来自美术馆的衡定、判断和评价，以此表达美术馆的立场和态度。在这一过程中，美术馆所持的不只是"评论者"或"策展人"的态度立场，而且是"史学家"的态度立场，那是本着对历史、对公众、对学术和艺术的一种责任而自觉介入及作出的史学衡定。

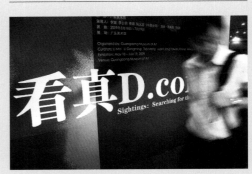

图8 第三届广州国际摄影双年展，2009年

二、构建美术馆展示、收藏、研究摄影的基础性平台

美术馆对摄影的介入，不只是做面上的几项工作：展览、收藏、研究、馆际交流，更重要的是做大量的幕后工作，甚至说，幕后工作做得好，才能保证面上工作有序进行并落到实处，幕后工作是铺垫地基、搭起平台、延伸道路，是面上工作的基础。因此创设一个基础性的平台，是广东美术馆这些年在展开摄影双年展及其他摄影活动的同时，不断在做的事情。

对于国内的美术馆、博物馆来说，摄影作为影像艺术的收藏及以此为目的的相关图书、资料、文献的收藏，仍处于刚刚起步阶段。长期以来，摄影只是作为历史／新闻资料被保存在图书馆、档案馆。与国外的美术馆、摄影收藏机构对摄影从社会学、文化学到艺术学予以多角度认识和全方位收藏不同，国内的相关文化机构，包括图书馆、档案馆，也包括美术馆、艺术馆，只从各自的角度，对待摄影：前者只看重摄影的史料、资料文献价值，后者只看重摄影的艺术、审美价值，而且两者各自为政。在中国，到目前为止，还没有一个专门的摄影收藏研究机构，中国虽然自上而下有庞大的摄影创作队伍，有大型的摄影群众组织——从国家到地方的各级"摄影家协会"，其中部分协会，也对本会会员的创作做过展览、研究和很不规范的收藏，但是，相当长的时间里，几乎没有博物馆、美术馆或专门的文化机构将摄影视为一门具有社会学、文化学及艺术学多重含义的学科，并为之展开相关的研究、保护、推广等专业性工作。其实，没有较为专业和完整的摄影收藏系统，包括摄影文献资料的收藏保护系统，其问题的严重性是可想而知的：一、没有真正的摄影图像保存与积累，无疑是对文化历史中的珍贵艺术遗产的损害及丢失，珍贵的图像遗产是不可再生的；二、没有完整的摄影图像积累，我们何谈摄影史的研究和建设，何谈保存一部完整的文化史？三、没有专业的摄影收藏，与摄影保护相关的专业技术就会停滞不前，包括博物馆、美术馆的专业库藏技术、底片修复技术及图片装裱技术等等，就无从实践、更新和推进。保护工作的滞后，给摄影事业带来的灾难性后果，可想而知。

广东美术馆从2002年开始，在FOTOE这样摄影专业机构的指导和合作下，展开专业性的摄影策展和收藏工作。"中国人本"展览的重要性和影响力自不待说，更关键的是这批作品整个征集、展示、收藏过程的序列化、规模化和专业化管理，尤让我们引为自豪。六百多件参展作品调底片集中精心制作，以符合美术馆收藏的精度要求。之后，对每一张作品加以精工冲印、装裱、装框。制作专门的图片、底片保护夹，以便在作品展览完毕后可以将每张片子妥善存放。在这一过程中，我们努力以规范化和标准化要求自己——规范化的收藏版本，标准化的冲印、装裱工艺，标准化的库房，标准化的温湿度和光线，规范化的运输等。

整个"中国人本"的收藏工作之所以能顺利完成，与美术馆具有专业的摄影保护条件、获得艺术家的信任不无关系。此次收藏，引起了摄影界和全社会的极大关注和反响，在社会

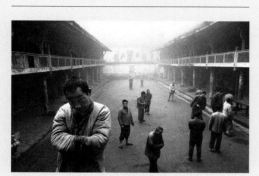

图 9 吕楠，《被遗忘的人》

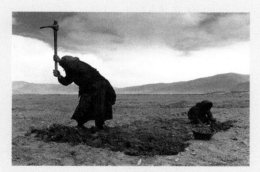

图 10 吕楠，《四季》之"西藏农民的日常生活"系列

上赢得了不错的口碑。正因此，从"中国人本"起步，一系列的摄影收藏工作随之展开：沙飞作品的规模化收藏及相关图书资料的收藏；庄学本作品的规模化收藏，我们特别邀请摄影家付羽，对庄学本30年代至40年代摄影作品通过原底片手工精心放制，获得良好效果；吕楠的《三部曲》（《被遗忘的人》《在路上》《四季》，图9、图10）的整体收藏；阮义忠多个系列作品的收藏；李振盛现代摄影作品近2万件的入藏；再者，通过三届"广州摄影双年展"收藏的现当代摄影影像作品、"人类的记忆"大型国际性摄影展收藏的一万多件摄影作品及资料等等。同时，摄影图书、文献、资料的收藏也成为了广东美术馆工作的一个重要方面，不惜花资金在拍卖会上拍得《飞鹰》等早期摄影杂志及文献资料，也拍得一些早期的摄影作品。其实，这是一些美术馆博物馆摄影专业最基础的工作，在这样的基础上，关于摄影的当下研究和历史研究，才有可能展开。

基于这样的规模化、序列化的收藏和文献资料意识，广东美术馆与中山大学视觉传播学院共同设立了"沙飞摄影奖"和"沙飞摄影研究中心"，在广东美术馆图书资料室（现改为美术人文图书馆）建立"沙飞摄影图书文献专区"，出版《沙飞摄影全集》。另外，编辑出版了《庄学本全集》（李媚、庄文俊负责具体编辑工作），收入了到目前为止发现及能够公诸社会的庄学本摄影作品三千多件及数十万字的人类学摄影考察笔记等，这可以说是一项工程浩大的持续研究整理工作。

此外，缘于那几年与国外美术馆交流多，颇为国内一直没有摄影艺术博物馆而感慨。2005年，我曾向广东省政府提交了"关于建立广东省摄影艺术博物馆"的提案。提案得到政府和有关部门的热烈反应，相关的几个部门都专门给了反馈意见，认为此提案意义重大，但实行起来困难不少，无论如何，会认真考虑我的建议云云。之后，这事不了了之，就再也没有下文了。

三、美术馆的专业品质：原作的概念与摄影的本体性

由于摄影具有无数次的可复制性，加上在数码技术高度发达的今天，摄影随时随地可以发生，成为人们日常生活中一件普通不过的事情。这种情形使摄影含义的边界变得模糊不清，摄影的专业性也日趋模糊不清。何谓摄影的本体性？成为一个必须厘清且坚守的问题。从玻璃板到胶片摄影时代，摄影有它的基本专业属性。从基片、感光涂膜到曝光到显影到用不同的感光照相纸加以冲印到成像，这个过程的每个环节都有严格的专业操作及规范要求，在这样的严格专业和规范、科学性的制作过程中，体现了摄影作为一种艺术方式以及摄影艺术家个人的修养、个性、魅力、品质及不可替代性，使它与其他图像，如绘画图像，拉开了距离，有自己独一无二的边界。但是数码时代的到来，消解了这种成像过程的不可或缺性。

还有更深一层的问题是，摄影作为一种艺术门类，在中国还远没有成为一门成熟的学科而为人们所认识和接受。自从摄影传入中国至今，人们对它的认识总停留在某种局部之上。先是技术的认识，而后是功能的认识，而功能认识也有局限：档案馆看到它的记录功能，艺术家看到它的艺术审美功能，普通老百姓看到它留住岁月的成像功能。且不说这些功能认识之间的互不越线，就是这些认识本身，也很少与摄影自身独特的材质秉赋相联系。从专业的角度讲，一套能涵盖摄影的基本属性的认识体系尚未真正建立。何况，体系中每一个部分都包含无数的细节，单就技术而言，就包括不同的成像技术手段、科学材质药物方式等，对这样的方式、效果、特性及其历史实践历程的认识，我们远远不够，这种认识上的缺陷包括专

业人员在内。远的不谈，就当下艺术院校开设的摄影专业课程的具体教学看，就有对摄影本体性缺乏认识的问题，一些艺术院校的摄影专业教学可以说仍处于非常低水平非常简单化的初级阶段。

在这种情形之下，美术馆该做什么？能做什么？这几年的实践中，我们最看重的是美术馆的专业品质，美术馆不能因时代的急剧变化、现实的滞后而降低专业的水准。面对铺天盖地的所谓"摄影"，我们守住两条原则：一是"原作的概念"，一是对摄影本体性特征的强调和推重。无论选择展品还是收藏，还有相关的展示及管理的技术标准等，我们都坚持这样原则。

2009年的"第三届广州国际摄影双年展·看真 D.com"，是我们强调摄影的本体性的一次展览实践。此次展览题目的两个关键词"看"与"真"，表明了我们探讨摄影的视觉特征和真实性特征的出发点，"看"与"真"恰好是摄影的两个最为本质性的问题。展览分为"主题展"和"特展"两大部分，"主题展"包括六个单元：分别是"写真""感光""显影""放大""国际视野"和"纪录片专题展映——针孔：来自现场"，"特展"为"庄学本诞辰百年回顾展1909-2009"。配合展览而举行的学术研讨会议题也是"摄影的'看'与'真'"。从展览的关键词和"主题展"的几个专题："写真""感光""显影""放大"的表述看，此届摄影双年展旨在回归摄影本身，从摄影自身特有的品质出发，探讨经由技术的、人文的多重感应、互会、交汇而成的摄影，其视觉形态如何，它如何包含来自历史的、来自文化的、来自生活的、来自个人生命悟性的多重内容。在参展作品的选择上，我们要求参展作品都应该是原作，这些作品应该具有突出的摄影特质。像叶景吕的《一个中国人的62年影像史》（图11）、庄学本的作品以及国际摄影部分如保拉·鲁特林格（Paula Luttringer）《哭墙：阿根廷秘密拘押所》（图12）、金我他（Atta Kim）《现场直播计划：冰的独白》（图13）等，是最能体现我们展览理念的代表作，从中可以看出我们对"摄影"特质的理解和坚守，也可以看出我们对所谓摄影本体性涵义的指认。

其实，对摄影的本质性和专业性的强调，更在于如何建立一套较完整的专业认识系统，包括展示和管理的知识系统。上文提到："没有专业的摄影收藏，与摄影保护相关的专业技术就会停滞不前，包括博物馆、美术馆的专业库藏技术、底片修复技术及图片装裱技术等等，就无从实践、更新和推进。"也就是说，没有一套较完整的摄影专业知识系统，我们对摄影的本质性和专业性的认识和实践，将是大打折扣的。《广东美术馆2008年鉴》中收入了典藏部副主任梁洁颖所撰写的关于国际博物馆摄影收藏和管理的调查报告，介绍了国际各大美术馆博物馆对摄影收藏的技术要求，也将在具体的收藏展示工作中具体的思考及经验表达出来，这可以说是美术馆有意识的建立摄影专业性规范及认识系统的一种有效努力。其实，往往是在具体的实践工作中会产生很多意想不到的问题和解决问题的路经，这构成了极为宝贵的专业性的经验。

总之，广东美术馆自2002年起步，展开了一系列关于摄影的规划和实践，在公共美术馆介入当代摄影方面，取得了一定的成效。在这个过程中，我们始终本着对历史、对社会、对公众、对艺术负责的精神，从事这项工作。我们希望将这样的过程和相关的思考及经验作一定的梳理和呈现，以与同行交流。

（原文发表于《文艺研究》2010年8月刊）

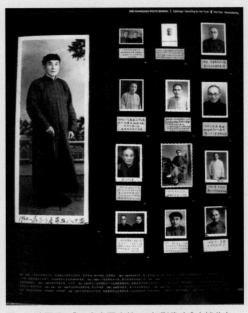

图 11 叶景吕，《一个中国人的 62 年影像史》（部分）

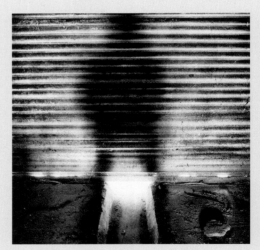

图 12 保拉·鲁特林格，《哭墙：阿根廷秘密拘押所》，数码打印，2000 年 -2008 年

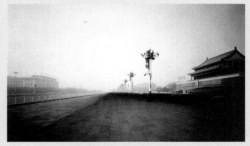

图 13 金我他，《中国》，2007 年，出自于《现场直播计划：八小时》系列

注释

［1］笔者与该美术馆交流，其摄影部及数码影像主任 Mantin Barnes 告知，维多利亚美术馆目前的摄影收藏超过 50 万件，藏品对学者和公众全面开放，随时可以查阅，近距离观看研究这些摄影藏品。

［2］蔡涛：《美术馆与摄影》，载于《左右视线——2007 广州国际摄影双年展》(广东美术馆编)，中国摄影出版社，2007 年，第 29 页。

［3］同上注。

［4］王璜生："左右视线：2007 广州摄影双年展" 展览前言，载于《左右视线——2007 广州摄影双年展》(广东美术馆编)，中国摄影出版社，2007 年，第 2 页。

［5］胡武功：《影像中的人文中国》，载于《中国人本·纪实在当代》(广东美术馆编)，岭南美术出版社，2003 年，第 10 页。

［6］同上注，第 10 页。

［7］参见蔡涛《摄影·广东——自 1839 年以来的回顾》一文的注释 11，载于《2005 广州国际摄影双年展——城市·重视》(广东美术馆编)，岭南美术出版社，2005 年，第 53 页。

［8］同注［5］，第 11 页。

［9］同注［5］，第 12 页。

［10］从展览开始策划，我们就开展对国内外美术馆博物馆推介及作巡回展览的准备工作，并大力做宣传推广。

［11］王璜生："中国人本·纪实在当代" 展览前言，载于《中国人本·纪实在当代》(广东美术馆编)，岭南美术出版社，2003 年，第 5 页。

中国当代影像艺术

王春辰

中国的当代影像艺术已经是中国当代艺术史的一个有机组成部分，作为进行时的艺术创作，已然得到了国际国内的学术界肯定。但是关于它的来龙去脉以及特点，仍然需要作出梳理和研究，以期推动中国的当代影像艺术的发展。

我们知道，摄影影像发明于法国，之后在世界范围内得到发展，并且其摄影技术及器械不断得到改进和提高，发展到今天已然是数字化摄影时代的到来。这中间的跨度和对摄影的认识与研究都经历过重大变化，这完全是一场从零到无限的跨越，是人类技术文明以来的一项伟大创举，它对人类社会、历史进程、价值观念以及艺术本身都产生了重大影响和推动。甚至可以说，摄影发明以来的世界史是一部全新的视觉图像史，它的每一个历史关头、场景都少不了摄影的在场和介入。摄影成为证明世界存在的一种方式和证据。

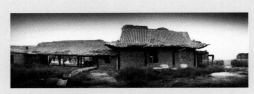

卢晓川，《最后的晚餐》，摄影，2008年

陈卫群，《54mm》，摄影，2008年

这一切都是摄影作为艺术媒介的历史框架，也是让我们更明确地认识到摄影作为艺术的历史必然性。摄影在世界范围内都是一项与时俱进的重要的艺术类型，成为国际上博物馆、美术馆的重要藏品之一。今天，我们认识世界无法离开摄影，同样，没有当代艺术，我们也无法理解当代影像（摄影）。

当代与当代艺术的概念

"当代"作为一种命名，它有着时代的特征和含义。首先，在历史上，人们对时间确定标尺，是以基督的诞生为公元纪年。经过罗马时期、中世纪、文艺复兴、17世纪狂飙主义、浪漫主义、18世纪至19世纪现实主义、20世纪现代主义、后现代主义以至当代，而对时代的命名有加快的节奏。20世纪成为从现代主义到后现代主义又到当代的世纪，进入到21世纪，基本是以当代为主要的命名术语，各种社会现象都冠以"当代"。这种在今天的"当代"命名不仅仅是时间性描述，而是具有了价值含义和指向，并非简单的时间定义。当代相对于古代（或古典）、现代（或现代性）而成为今天的一种历史观和价值观。

对于艺术而言，当代艺术的发生与对之的命名是20世纪80年代以来的事情。尽管今天人们追溯当代艺术从什么开始的时间点不同，但大体上有几个说法：一个是从二战后，之前是现代主义，之后是后现代主义，但有了广泛使用的当代艺术这个概念后，后现代主义逐渐与它重合，以至于今天说的更多的是当代艺术，后现代艺术一词渐渐地用的少了；第二种说法是从60年代说起，这是社会经历了消费社会之后的新的形态的出现，导致艺术发生改变；第三种说法是从80年代说起，这是经过了社会动荡与反思以及冷战即将结束之际所发生的国际形势与思想潮流的改变而导致欧洲中心主义式微、全球化再度以新的规模兴起的时段。由此可以看到当代艺术的界定与复杂性的关系，但有一点是明确的，它超越了现代主义所追求的艺术自律性而进入到艺术的政治性与社会性的转型上。美学维度的评价系统不再是当代艺术的主旨，全球化、后殖民主义、多元文化主义、女性主义、后结构主义等思潮成为当代艺术的语境与背景。当然，现代主义的美学价值掺杂在当代艺术中，经常与后者混同在一起，

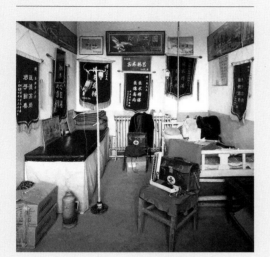

渠岩，《乡村诊所之八》，摄影，140cm×100cm，2008年

王川，《燕京八景之一，金台夕照》，2008年

使得当代艺术不是一种明确的风格界定，而是一种时代气质与思想精神的差别。

人们有时候也用批判性、观念性来认定当代艺术，但批判性从现代主义的前卫姿态那里就已经开始有了，如达达派艺术，对社会体制、美学趣味等级都有否定与批判。观念性从20世纪20年代的杜尚就已经开始出现，而且当代艺术的诸多元素和特点也都追溯到杜尚那里，视之为源头。但杜尚并不能指代后来的整个时代的当代艺术。如果我们用一种包容性的"当代艺术"概念来指向二战之后的所有新艺术运动或流派，那么可以看到它们整体上与之前的现代主义差异，首先是对形式主义的美学纯粹性的背离，即便抽象表现主义也是形式主义的终结，它自身带有强烈的身体介入、行动方式的价值以及无意识的政治性在场。50年代末兴起的波普艺术更是对经典现代主义的背离，它无法用任何的现代主义形式美学来框定。在这个意义上，当代艺术在欧美艺术史上是指脱离了现代主义的包容性艺术，首先重视社会性与政治性，继而扩大为新媒体的实验性艺术皆可归类在当代艺术范畴里。如装置，很多在现代主义艺术里有所萌芽和初始发展的艺术语言，在战后的装置艺术里得到大发展，增加了多种观念意图在里面，逐渐成为当代艺术的主要表现媒介之一。

在内涵上，当代艺术越来越与当代社会的生活、政治生态、身份、身体、环境、族裔、性别等课题有关联。外观上，它采用各种艺术语言，包括现代主义艺术的各种形式，但其内在性不同于前者。就历史的选择性上，当代艺术自身会选择具有当代意义的艺术和表现，从而不断吸纳属于当代艺术范畴的艺术，它既选择过滤那些非当代性的艺术，也调整吸纳那些看似非当代性的艺术。表面上，当代艺术可以无所不包，但它又具有这个概念的严肃性，即它是在肯定一种当代社会矛盾中的新价值，从而视其为当代艺术及其组成。当代艺术是一个开放与拒绝的双重领域，它的开放是指它的实践者及其结果并不以当代艺术概念来限定自身，而它的拒绝是拒绝那些还在表象地消费旧有的现代主义形式或任何的无意义的方式。当代艺术不是强行的自我命名即是当代艺术，它是批评性的艺术共同体所界定的当代艺术，也因为它处在当下、正在发生，所以它的动态流变和边界漂移也是经常发生的，甚至是在含混的矛盾中发生和被艺术家主体所推进。

当代性的价值的另一种理解是不以当代性为名却以价值立场为基点，以超越流行的时务为特征，追求永恒的价值。人对永恒的价值的迷失是当代的最大挑战和难题，因此，当代艺术作为艺术有了不得不反思的自我需求。

当代摄影的出现

对于摄影进入到当代艺术范畴，也是逐渐呈现、变化与认同的。摄影发明以来一百多年里，人们对它的认识是不断增加和变化的，从最初是作为绘画的辅助手段而出现，到变成记录观看的对象的证据，以真实为本质，而作为真实的再现，纪实性则是它的主旨和主流。但是关于摄影是艺术还是技术的争议始终有讨论，进入到二战后，特别是60年代以来，摄影的独立

性开始呈现，摄影的各个方面的议题都得到了研究和讨论，特别是它的本质与现象、图像与对象的关系，随着当代艺术的发生也得到了深化和扩展。摄影开始作为手段而被艺术家应用，而不再是目的，艺术家所表达的意图是摄影媒介背后的故事，而不是真实与否。

同样，就像当代艺术一样，当代摄影也是一个包容与限制性概念，一方面它可以将自主创作的摄影放在当代摄影里面，另一方面，它又指向表达特定观念的艺术性创作，从而区别于新闻摄影、档案摄影、风情摄影，但后者又并非截然地不能归于当代摄影，这要看具体的表现和观念意图。狭义地讲，当代摄影是以艺术创作为目标、以摄影为媒介手段来表达创作者主观思想意图的作品，表象上看起来是摄影媒介，但实质上是非摄影，如摆拍、数字处理等手法。当代摄影与其他当代艺术类型或形式常常混合呈现，如行为表演艺术，它的初始发生过程是行为艺术，但以摄影方式进行拍摄，其结果就变成了摄影作品。当代摄影的另一个重要特点是它以镜头语言去反映、表现当代的诸多社会议题和问题，如身份问题、消费社会、景观社会、族裔、性别等，创作的主观意图非常明确。

当代摄影是在当代艺术的开放语境里呈现，同时也是摄影自身发展的必然结果，它已经超越了摄影技术的把握而进入到观察当代社会、当代生活、当代场景、当代问题的视域里，从而生产着当代摄影，并进入到整体的当代艺术史写作里。

许昌昌，《系列十号》，150cm×101cm，摄影，2008年

中国当代影像的状况

中国有当代摄影也是伴随着中国的当代艺术而产生的，可以追溯到20世纪80年代。那是一个反思中国社会与现实的年代，思想解放，新的艺术思潮相继介绍到国内，使国内的美术界气氛焕然一新，到处洋溢着革新与变革的激情和理想，因此有了85新潮美术这样的时代运动。但那个时候，摄影还没有作为独立的艺术形式被艺术家广泛采用，一直等到90年代才有了明确地以摄影为创作艺术媒介的艺术表达。

在整个90年代的中国当代艺术中，以摄影为媒介表达的作品非常显赫，构成了这一时期的当代艺术的重要的而且是不可或缺的组成部分。从参与的艺术家人数到采取的摄影方式，都史无先例，初略概述，计有下列类型：

观念摄影

应该说，中国当代摄影的主体与难点是观念摄影。因为它超出了或打破了摄影诞生以来所追求的那种美学原则，即真实性和现场性。但观念摄影（关于它的名称，一开始有各种说法，如观念摄影、新摄影、先锋摄影等）的难点在由于镜头成像是瞬间完成，给你们留下的印记和接受就是镜头拍下的东西都是真的，是眼睛看到的那个东西和世界，没有其他。所以我们看一张常规的照片，总认为它不是别的东西，就是我们眼睛看到的那个东西，不会与我们的日常经验有任何冲突。对摄影的这种真实性特质的接受也是渐渐地深入人心，也确实是摄影的本质。而观念摄影则恰恰是利用了这种真实性来表达真实性之外的含义和观点，从而对摄影的日常经验产生冲突和矛盾，使观者不习惯、看不懂、看不出所以然。很多人不理解观念摄影，原因也就是出在这里，但是对于进行观念创作的艺术家而言，他们力图超出摄影的直观捕捉世界的记录动机，而让摄影的动作以及被摄影的对象变成是他们的一种观点表达，所以，这类摄影就看起来不像摄影，它们在摄影的常规逻辑之外来表现对象。如宋永红和宋永平的《父母》，它们看起来荒诞，甚至不人道（让父母赤身在镜头面前，还插着氧气管），但它们表达了一种历史的间隔、生命的亲情、生与死的揪心、社会政治话语的潜台词等等。

姚璐，《暮雪寒禽图》，摄影，2008年

再如杨福东的《第一个知识分子》，一个手举砖头的青年人在街头似乎与人产生了纷争，衣服被撕破，脸上有血迹，背景是都市楼群。它很容易让人误以为这是一个真实事件的现场，但它是艺术家摆出来的，是让这个青年人作为剧情演员一样上演了当下的青年人的一种都市生存困境，是以图像的方式隐喻着所谓知识分子的尴尬。这样的摄影作品不是传统的纪实摄影，因为它不是纪实，它仅仅是一幅艺术家想刻画的画面，用的是摄影媒介。

在应用摄影媒介进行观念表现方面，从90年代至今，中国涌现出一大批艺术家。如耿建翌、张培力、杨福东、邱志杰、白宜洛、洪浩、王庆松、崔岫闻、邵译农、缪晓春、邢丹文、张大力、蔡东东、陈卫群、刘勃麟、刘瑾、刘炜、翁奋、杨勇、黄庆军、柳迪、宗宁等，他们都采用各种方式来进行拍摄，极大地丰富拍摄作为行动的含义，他们所表达的观念和意图涉及到城市现代化、全球化影响、消费社会、景观社会、身份、文化转型与焦虑、政治性、女性主义、性别等，这些主旨的表现借助于摄影媒介就显现得与传统摄影完全不同。在某种意义上，它们丰富了摄影的表现能力，使摄影作为艺术的内涵得以拓展，这种拓展是与当代艺术的发展密切相关的，对当代艺术的整体特征和现象没有理解，则对于观念摄影也会产生膈膜。

新现实摄影

摄影的镜头本来就是对准生活对象的。为什么新现实摄影成为一种突出的表现呢？这是中国社会的变迁促使一批艺术家对中国现实的解读有了新的认识和概念，因此他们从90年代初开始，将镜头对准中国社会的新现实图景，融入了他们观察现实变迁的独特视角，如张海儿、韩磊、徐志伟、罗永进、王劲松、渠岩、何崇岳、庄辉、陈家刚、王久良、贾有光等。

这一类中国社会变迁过程中的图像景观与当下的社会结构重组、改变有关，与我们生活、寄居的环境空间有关，与我们朝夕相处、赖以为生的自然有关，与我们的父辈、童年记忆、人文亲情有关。但它们都在被改变中，都处在消失或破坏中。物在，或人不在；人在，而物不是那个物。因此，只要有一番情愫与感怀的人都会无不动容于这样的新现实场景的奇异之变。

如果说摄影的特点是瞬间成像，那么今天的艺术家和摄影师就更要具有历史情怀和抱负去拍下中国的现实之变、之态，它史无前例、亘古未有，我们稍一不留意、不多看一眼，现实的场景就没有了、就被改变了。因此，艺术家、摄影家有责任地留下它们，应该练就敏锐、敏感、富有情感地不让它们在我们这个节点上溜走。因为时间流逝过去，就不再逆转；现实空间被改变后，便无法再复原，而有些生命记忆的场面、生活的画面将永远消失。新现实摄影大有可为，需要社会动员去开展（如美国大萧条之后，艺术家、摄影家被组织去拍摄美国社会）。

行为摄影

当时一批青年艺术家居住在北京的靠近三环边的"东村"，他们将自己做的行为艺术用摄影的方式记录下来，结果成了中国第一批的当代摄影先驱。这批行为艺术家的行为表演都以摄影的方式传播和展示，如张洹、马六明、朱冥、苍鑫等。他们在居住的院子里，或周边的厕所、池塘等空间里进行行为表演，加以拍摄，在当时令外界惊怵，至今也时有非议，但这些年轻艺术家表达了他们的生存状态和个体经验，他们经由个体延及到社会语境的阐释与关联。如张洹的《12平米》是他浑身涂抹了蜂蜜，坐在只有12平方米的厕所内，忍受扑面而来的苍蝇的侵袭，象征了个体与社会外部的紧张对立。这个行为拍成的摄影成为极具意味的个体身份象征；另一件展现这个群体的艺术表达的行为是《为无名山增高一米》，这些艺术家在北京西边的大山上做了现场表演，进行了拍摄，完成了一次经典的行为表现。也因此，

这幅摄影作品成为90年代中国当代艺术的一次符号化努力。

在此后的90年代里，中国的行为艺术如火如荼地发展着，虽然常常不被理解，但恰恰
是艺术家的自主意识和行动使得中国的当代艺术有了言说的空间和想象，也成为中国当代艺
术史中最强烈形式之一，而其呈现的摄影作品则成为中国当代艺术图像叙事的重要链条。从
另一个意义上，中国的行为艺术还没有被社会充分肯定，对它的误读、曲解或否定还依然很
普遍，也因此造成对中国当代摄影中的行为摄影的漠视或误读。从学术和历史的长度看，这
是非常值得重视、关注与推动的一项艺术类型及艺术实践。

行为摄影的前提首先是行为艺术，它是20世纪非常特殊的一种艺术形式，它以身体为
创作媒介，具有直接性、互动性和现场性，在现场进行表演，以现场体验与互动为主。当表
演结束，行为艺术本身即告完成。最初的行为艺术多数都用摄影进行记录，成为行为的文献。
此后，艺术家将行为表演进行有意识的现场拍摄，使之成为行为摄影作品，从而实现二次创作。

特别需要指出，从事行为艺术的艺术家非常少，他（她）们能够从事行为艺术是非常有
想法、有认识、有自觉表现的人，我们无论从事艺术研究还是从事工作，都应该对这一艺术
群体报以敬意。在国际上，行为艺术已经成为常态化的艺术形式，并不会让人大惊小怪或视
为哗众取宠，恰恰将之作为最严肃的艺术礼仪，具有神圣的仪式感，因为对身体的表现是来
自人的本质和人的探问，既具有宗教神学的基因属性，也具有社会政治的关联。

在中国，这个艺术家群体还有何成瑶、何云昌、肖鲁、杨志超、韩冰、李玮、刘瑾、许昌昌、
刘成瑞、鄢醒、孙少坤、周洁、裴丽、胡佳艺等，新老传递，虽然艰难，尚在继续中。

私摄影

今天的社会发展有了更多的个人价值体现，或某种个人私密的心理表现，它们不在日常
经验的范围内，也不在日常观看的范围内。它们有的属于社会禁忌，有的属于个人内心独白，
有的属于个性夸张表现，等等，但它们确实以图像的摄影方式展示了这些场景与表现的存在。
它们是人性欲望的瞬间发生，或者是无意识的无意义动作，或者是尚未知悉的人的困扰的那
一面。私摄影不是常规摄影，属于另类、特例的摄影，但它们的价值是真实，在自然状态下
那种无以名状的真实。私密性因其具有自我拥有的绝对真实，所以才不为世俗所认同，不为
常规所接受。但它们的出现又反映了中国的真实，理应成为中国当代艺术摄影的一部分，以
开放的心态去肯定它的存在意义和未来。这一类摄影人数更稀少，任航、九口等艺术家为其
中几个代表。

数字摄影

随着数字技术的发明和发展，图像的处理手段被应用到了摄影的创作中。要么直接用数
字技术创作数字图像，要么在摄影的后期处理上，采用数字技术进行加工、修改。这样的图
像呈现突破了传统摄影的成像原则，使艺术家具有了更加强大的工具来自由创作图像，从而
更加自如地实现艺术构想和观念化表现。数字摄影带来虚拟图像的自由创作，它的美学意味
变得更加广泛和多变，同时也补充了传统摄影成像的局限。

数字摄影不能用真实性来观看，它也不是具体的现实反映，但它们对现实的驾驭和观念
表现更加自由和充分，其难点也在于如何呈现某种观念，其图像如何被数字技术有效地创造，
而不能成为单纯的炫技，或是单纯的图像表现。这方面对艺术家的挑战和要求非常巨大，如
何将数字摄影作为艺术来创作还有待艺术家的更大的探索和尝试。

数字摄影方面卓有表现的艺术家有李小镜、马刚、王川、姚璐、杨泳梁、傅文俊、马良、
迟鹏、刘韧、米玉明、周宏斌等。

贾有光，《广场景观》，220cm×51cm，2004年

中国当代影像的期待

当我们了解了中国的当代摄影的大致情况，就可以对之有更多的期待和要求。这种期待是基于我们与当代社会及历史处境的一种责任感和使命感。摄影，无论是其个体的观念表现和探索，还是当下时代巨变的新的现实摄影，都需要以艺术为志业的人为之付出卓绝的努力和行动。我们知道，我们不过是这个历史瞬间的一段历程的过客，但这是一种特殊的过客，遭逢了全球化下的全球互动和影响，固守与回应显现的是被动，适应与谋变带来的也不乏痛苦；不改变，将无法生存在这个世上，而改变，必然引发更大的改变，使一切不同于熟悉的以往和习惯，在心理上，自我身份不再稳定，在文化上，何以自处全看我们的胃怎样消化这一切。

如果我们没有这些历史缝隙的紧张感和急促感，我们就无法对艺术有更多的期待，也遑论摄影。我们今天谈论摄影和创作摄影，就要把摄影放到全部的历史框架中，也因此放到整个世界艺术史的维度里，否则，摄影的历史才不到二百年，它在整个艺术版图里也仅仅是其中一部分，我们何以让短促的二百年与几万年比较、何以让一部分代替整体。整体的概念是为了让当代摄影具备新的格局和视野，特别是在思维观念上，不是让摄影回到摄影，而是让摄影达致艺术的开放和进取，让摄影深入到人文精神的伦理中，以不屈的意志为时代留影、为个体价值造像。

摄影是有精神的，就如康定斯基说的"艺术的精神"那样，它彰显了新时代的人文伦理，也包孕着新的美学潜力。实质上，中国的当代摄影要呼唤的是新的人的价值与敬意。这样，摄影在当代将是非凡的和创造性的。

（原文发表于《美术鉴赏新编》，高等教育出版社，2014年）

在报道与艺术之间

试探"十七年"摄影的话语、风格与观念转型

蔡萌

一、报道新中国：以《中国》摄影项目为例

　　1956年，中国摄影学会刚刚成立之时，成立大会提出中心任务：要繁荣我国的摄影艺术创作和提高摄影艺术的创作水平。[1]此时官方意识形态对摄影提出的要求并非完全政治化，《人民日报》就中国摄影学会成立发表新闻，措辞宽松，要求摄影工作者"善于选择生活中最有代表意义的题材，同时还应该表现人物的感情"[2]，但是并未对何谓"代表意义"的题材做出具体限制。官方还鼓励多种摄影题材的发展，包括新闻摄影、人像摄影、小品、招贴照片、风景、静物等等各类，因为不同的题材"有它不同的任务、不同的方法和不同的效果"。而在各种体裁之中，只有新闻摄影才被认为是摄影艺术中"一种广泛的和富于战斗性的体裁"。新闻摄影的主要工作是为政治服务，报道党的中心工作，其主要的两个方面是报道政治运动和生产建设。而其他体裁的摄影可以允许在一定程度内自由发展。

　　然而，从1958年起，国家盲目推进大跃进运动，到1959年年末，中国的工农业陷入极度困难。1959年，农村普遍出现饥荒，农业建设停滞。但是，为了庆祝建国十周年，综合、全面地反映新中国成立近十年来的建设成就。1959年国庆节前夕，一本迄今为止规格最高的图像大典——《中国》（图1）正式出版。这是启动于1958年12月2日，由文化部、新华社发起，后经中央研究后批准，由国务院外事办公室副主任廖承志主持编辑出版，并由来自全国的172位摄影师拍摄的一本大型画册。该画册要求具有共产主义思想风格和民族形式，并具有高度民主的思想性与艺术性。其目的是作为建国十周年的国礼，赠送给来我国参加国庆大典的各国贵宾、归国华侨代表以及国内有关部门及个人。

　　全册为6开本，共545页，重量达8公斤。画册封面上印有国徽和由毛泽东题写的"中国"二字。整本画册以黑白照片为主（350幅），彩色照片为辅（114幅），并穿插少量的美术作品（29幅）。关于这本画册的缘起，张九卿曾在他的文章《1959年〈中国〉画册问世记》一文中介绍道：

图1 《中国》书影，1959年版，马丁·帕尔藏

> 　　1959年1月，廖承志先后几次召集有关人士开座谈会，确立了编辑出版的步骤和组织领导人员，并对照片图片的挑选进行了分工：古典的（如历史文物、古典画、革命运动）由王冶秋（革命博物馆）、吴仲超（故宫博物馆）挑选提供；国防建设的由《解放军画报》挑选提供；少数民族的由《民族画报》挑选提供；现代画由美协挑选提供；其他图片由《人民画报》、新华社、摄影协会负责。除现存图片以外，必要时可组织力量重新拍摄。新中国成立以来最大规模的照片编选工作的帷幕，就此正式拉开。

　　2月12日由他主持的编辑会上，就组织记者拍照作出三点决定：1.由新华社组织摄影记者到各地，重点拍社会主义建设方面的照片；2.由摄影协会、《人民画报》调专门的摄影人员给文

图 2 《中国》画册内页，1959 年版，马丁·帕尔藏

图 3 《中国》画册内页，1959 年版，马丁·帕尔藏

史（物）局拍静物和到各地拍古迹；3. 派两人到莫斯科拍摄我国在莫画展上的美术作品。[3]

为了编辑这本画册，中国摄影学会和新华社动员了全国的摄影力量参与"创作"，并多是各单位主力。例如：在新华社摄影部主任石少华的主持下，该社成立了三个采访小组，专赴外地为《中国》画册拍照。石少华和李基禄去东北；许必华和蒋齐生去西北；齐观山和袁苓去华东、西南。[4]这种突击和跃进式的"创作"方式本着拍摄"最新、最美的照片"[5]原则，对新中国进行着一种带有"国家视角"的摄影观看。

在《伟大的十年——建国以来摄影事业发展概况的简单回顾》一文中，关于《中国》这本画册，作者指出，"今年，全国的摄影工作者和摄影家，为了完成"中国"大画册和各地区的画册的用稿，为了用最新最美的摄影作品向国庆十周年献礼，都积极地投入了创作，造成了摄影创作的新高潮。"[6]

我们看到，这本画册中的照片所涉及的领域十分广泛，诸如：政治、经济、文化、艺术、科学、少数民族、少年儿童、国家领袖、自然风光、社会主义建设成就、日常生活、劳动、城市建设、科学、体育、卫生、革命战争、文物、动物等众多方面。充分的用摄影的方式表达出一个蒸蒸日上、充满生机与活力的国家形象。可以说，《中国》画册中的摄影，完全是一种形象宣传与视觉建构的国家影像大典（图 2、图 3）。这些摄影无时无刻不在反映着一种在"党的领导下，为劳动人民服务，为社会主义建设服务，是我国发展摄影事业的总方针"[7]指引下，以及在举国摄影体制的运作和高度政治化的操控下，所进行的一种视觉模式和范式的确立。

为了进一步说明这种对摄影的指引、运作和操控，在新中国建立之初的十年里，官方摄影机构对摄影是这样定位的：

> 艺术为政治服务，为人民服务，是马克思列宁主义经典作家屡次教导的，也是我党一贯的文艺政策。发展摄影事业的方针是由我们国家的社会主义性质所赋予它的特殊使命所决定的。在我们的国家里，摄影艺术的任务，和资产阶级"艺术"是决然不同的，它不再是服务于剥削阶级，供少数人享受，并用来欺骗人民和麻醉人民的；它是真实地反映客观现实，创作新的人物形象，表现党和劳动人民的伟大意志，它以摄影帮助人民正确地认识现实，从而推动人民进一步改造现实。因此，我们的摄影艺术，必须以共产主义的思想教育人民，鼓舞人民建设社会主义的劳动干劲，充分满足人民日益增长的文化生活需要。[8]

而这十分符合在所有摄影类型中，只有新闻摄影才被认为是摄影艺术中"一种广泛的和富于战斗性的体裁"的宗旨。

在这个宗旨的指导下，新闻摄影成为统领中国摄影艺术的急先锋和桥头堡。我们不难发现，自 1956 年 12 月中国摄影学会成立开始，其历届主席均由长期从事新闻和报道摄影的摄影家们担任。[9]与此同时，一批围绕新闻摄影理论展开摄影理论研究的专家们构成了摄影理

论研究队伍的核心。在这个意义上看，中国摄影开始走向了一个与此时在西方渐趋成熟，且开始占据摄影艺术主体的"直接摄影"（Straight Photography）截然不同的道路。也许这种比较很不恰当，或者根本不具备可比性。那么，我们换一种方式去进行比较，比如它很像三十年代美国的 FSA（农业调查局）发起的摄影考察项目。虽然，二者观察的视角、立场、背景，以及对摄影媒介的认识等诸多方面，都有着根本性的差别。但就一个"国家项目"和"拍摄动员"而言，它极有可能激发某种创作上的热情，并由此诞生出一批优秀的摄影家和经典作品。

于是，在这本画册中，我们也看到了一批围绕北京十三陵水库"创作"的作品。而这批作品背后也是基于一个大的摄影拍摄项目。

1958 年 6 月 30，被称为首都人民大跃进标志的十三陵水库工程，用了不到半年时间就竣工了。在工程期间，中国摄影学会曾经多次组织摄影家和摄影工作者到工地创作。在这次拍摄的过程中，很多老摄影家们也是把它看做是"联系实际改造思想的绝好机会"。[10]同时，也是摄影家"深入生活，深入群众，观察、体验"[11]，以及思考摄影的绝好机会。著名风光摄影家薛子江（1910—1962）就在参与此次"创作"归来后，反思道：

> 现在还有一些摄影家对摄影艺术抱着片面的看法，认为"反映现实生活只能拍出新闻图片"，又认为"新闻性的摄影很难结合艺术性"。也有个别的摄影工作者认为"反映现实存在着一定的局限性"。更有些摄影工作者认为"拍摄风景、人像和静物才是艺术创作"。关于这些问题我认为是值得我们摄影界共同来讨论的，我对这方面的认识还是很肤浅。但是反映现实生活究竟能不能创作出较高艺术性的照片？是否存在有一定的局限性？就我个人在十三陵水库工地身历其境的创作体会，我感到在反映现实生活的建设工地上是完全具备着摄影艺术照片的各种条件。[12]

薛子江的这种认识，不仅是一种老摄影家顺应时代的"妥协"和"自我改造"，而是一种将之前积累的摄影认识，与新的"创作"需求进行的一种融合。在他看来向新闻摄影的转型，似乎不构成"障碍"。其背后更多"是艺术观点和对每一种题材拍摄技巧的问题"。[13]薛子江的这种理解完全"正确"，本没有什么可以辩驳之处。但问题在于，当时的中国摄影界没有一个人的"技巧"、"技术"和对摄影艺术本体语言的理解能与同时代的西方摄影大师相提并论。这种认识上的差距，导致了中国摄影家们更多只能从主题、内容出发；同时结合一定的构图形式来进行一种对新闻照片的"创作"；从而逐渐形成了"范式"。当然，我们从薛子江在这次十三陵创作归来发表的代表作品《工地之晨》（图 4）中能够清晰的看到无论是画面构成方式还是用光，以及照片的影调节奏，都与其之前的代表作《千里江陵一日还》（图 5）异曲同工。比如：二者都是采取一种大场域的俯拍视角；相同的 S 形构图；逆光与晨雾的相同表现等。这件作品恰好印证了他所谓的反映现实生活的照片"完全具备着摄影艺术照片的各种条件。"

特别需要指出的是，中国的摄影史始终离不开一种西方的视角。此次十三陵的创作活动还邀请了法国著名摄影大师布列松（Henri Cartier-Bresson，1908—2004）参与拍摄。虽然拍摄的过程只有短短的几个钟头，但对当时陪同他的摄影家陈勃还是有着不小的"触动"。

> 有这样一位外国的摄影家（布列松），他也强调深入生活和观察生活，但是他到十三陵工地拍照的时候，他所观察并选择的是些什么东西呢？他对水库的建设全貌，对群众的创造发明，对机械化施工，他都不感兴趣；而他特别热衷于那些重体

图 4 薛子江，《工地之晨》，1958 年，38.8cm × 48.5cm，明胶银盐照片，黄建鹏藏

图 5 薛子江，《千里江陵一日还》，1957 年，76cm × 50.9cm，明胶银盐照片，黄建鹏藏

力劳动，热衷于那些趣味性的细节。他认为这些才是他的读者最喜欢的题材。由此可见，观察和选择并不是一个简单的问题，它和作者的认识，和作者创作的目的性是有着密切关连的。[14]

陈勃的这段观察性描述，显然暴露着对布列松拍摄的"不满"，或者说是反映着一种基于不同背景与立场的对"现实"的不同观察，以及对摄影的不同理解。在他看来：

> 社会主义现实主义的创作方法，要求我们在观察生活的时候，必须看到哪些是主要的东西，哪些又是次要的东西；哪些是先进的东西，哪些又是一般的东西，从而要求我们选择那些对人民有益的，即最能教育人民鼓舞人民前进的事实。摄影者要紧紧地抓住这些，及时地反映下来。[15]

其实，布列松与中国的关系可回溯至 1949 年。当时，他受美国《生活》杂志委托，来华拍照近一年，并于 1954 年出版了《从一个中国到另一个中国》摄影集。而此次重返中国，则是受到中国摄影学会邀请，进行"摄影访问"，目的是请其拍摄一本《十年来的中华人民共和国》画集。之所以邀请布列松是因为在 1956 年第 11 期的《摄影业务》上蒋齐生、丁耀琳翻译了一篇题为《莫斯科大街上的法国摄影家》的报道文章。文中对布列松的介绍是："法国摄影家亨利·卡尔捷·布列桑（布列松），即这本画册的作者，是属于当代世界上最好的摄影家之列的。"[16] 重要的是，这篇文章详细介绍了布列松于 1954 年进入苏联拍摄，并最终完成了一本由 163 张照片组成的画册《莫斯科》。在这篇文章的作者眼中，布列松的照片很好地"反映着莫斯科的过去和将来"，并且，"许多照片特别生动而真实地反映了人民的内心情绪，抓住了人们的表情和姿势"。同时，在苏联人民的眼中，布列松的照片是：

> 不粉饰现实，相反地他经常反映非常简朴的日常现象。因此，在我们很熟悉的画册，到了苏联人民手中，就被评为卡尔捷·布列桑（布列松）最辉煌的杰作。当然，我们认为它在全面表现的观点方面还是有缺陷的，但是在他首次到莫斯科的旅行中，他能够了解与他以前看到的完全不同的复杂而新奇的生活，他的作品是尽到了所必需的真诚的努力。[17]

很显然，1956 年引进来的这些对布列松的水准和对《莫斯科》画册内容的评价，对 1958 年中国邀请布列松的"摄影访问"起到了关键的影响和刺激。但由于态度、立场、趣味，以及对文化背景和对"现实"的不同理解，布列松的此次访问并不成功。至少在布列松在中国拍摄活动的的陪同者陈勃眼中，并没有得到理解和认同，以至于陈勃在随后撰写的关于此次十三陵水库建设摄影创作的文章中，对布列松的称谓只是"有这样一位外国的摄影家"。而那册原本想邀请布列松拍摄的《十年来的中华人民共和国》摄影集项目也宣告流产。取而代之的是完全由本土摄影家拍摄的《中国》画册。

因此，关于《中国》画册这个拍摄项目而言，我们暂不论其好坏与否，单就其独特的审美认知和逻辑起点，以及独特的政治需求和国家视角，基于《中国》摄影项目所产生的这种摄影艺术，其形成的独特的摄影视觉范式，完全可被视为一种有别于西方的，属于中国特有的现代主义摄影试验。而这种试验所产生的媒介后果，以及以此生发出来的模式与范式，不

仅是服务于权力、政治和意识形态，它更多体现为一种摄影家们对权力、政治和意识形态视觉的想象性建构。

由《中国》摄影项目产生的更重要后果是——摄影进一步被工具化和模式化了。而这种"模式化"直接对应的便是一个为后来摄影界约定俗成的摄影样式——"新华体"。正如1960年8月1日，周扬（1908—1989）在中国摄影学会第二次会员大会发言指出的那样：

> 摄影是一种有力的政治宣传工具，同时又是一种艺术。摄影这种艺术，服务于政治斗争，比其他艺术更直接，更迅速，他的观众非常广泛。摄影是同人民生活和政治斗争联系十分密切的一种宣传工具，是一个宣传社会主义、反对帝国主义的武器。[18]

二、反思与检讨：老摄影家的改造与自我改造

建国初期，一批民国时期活跃的老摄影家们，其地位在摄影界依然十分重要。随着1956年摄影学会的成立，这批老摄影家们也纷纷被组织吸纳。但是时代变了，对摄影的功能定位，价值判断都发生了根本转变。于是，这批出身旧知识分子的老摄影家们就面临着对他们的改造。而这种改造更多是在政治、思想，乃至由此基础上生发的。

首先，我们要弄清当时对"老摄影家"是如何界定，且其地位是何以重要，为什么要团结他们，同时还要改造他们呢？

摄影家张印泉在《老摄影家的任务》一文中对老摄影家身份的界定是："回溯以往中国摄影艺术事业的开展，主要是业余摄影者努力的结果。在当时是青年或壮年摄影家们，现在大多数年纪已经大了，因之，现在可以称为老摄影家们。"[19]摄影家齐观山对此又有了进一步的分析，他指出：

> 目前我国有这样一部分人，他们是抗日战争或解放战争时期在部队里培养起来的，（此前）多半生长在农村里，文化程度很低，缺乏各方面的知识，直到现在还没有或者很少掌握有关摄影的基本科学原理，当然也很缺乏艺术方面的修养。但是这些同志们长期以来对摄影工作是积极的，热情的，积累了相当丰富的经验。他们把摄影当作个人的终身事业，他们迫切希望提高自己的摄影艺术水平，愿意学习，但学习起来有困难。[20]

关于"老摄影家"这一概念的界定，这在《伟大的十年——建国以来摄影事业发展概况的简单回顾》一文中分析得比较透彻：

> 团结老摄影家，进一步发挥他们的作用，是一项具有重要意义的工作。我国的老摄影家，大体上又包括两部分人：一部分是在长期革命斗争中经过锻炼的摄影家、摄影工作者，他们具有以摄影反映现实，并为人民服务的精神；另一部分是在技术、技巧上有一定修养的摄影家，他们有的擅长拍摄风景或静物，有的在另一些方面有独到之处。这些老摄影家们的特长在发展社会主义的摄影事业中，都有极大的作用，都应当得到充分的发挥。[21]

图 6 刘旭沧，《窥》，1957 年底片，1960 年制作，
24.1cm×16.4cm，黄建鹏藏

显然，此时需要改造的"老摄影家"属于后者。在前者当中的很多人需要的并非改造，
而是提高。

不难发现，那些"在技术、技巧上有一定修养的摄影家"，就应该是指民国时期活跃的
这批老摄影家。他们的技术、技巧如何服务于对新社会的宣传、报道，似乎成为其重要的价
值所在。然而，这些出身旧知识分子的摄影家，在思想水平和价值观上，与这个新时代、新
社会，以及新政权对他们的期待和要求有很大差距。于是，这就面临一个改造与"自我改造"
的问题。那么，对他们的所谓"改造"到底如何下手呢？

首先，需要的是动员。张印泉提出：

> 目前，在过去的老摄影家中，有的把照相机收起来了，也有的改行了。这是
> 一件非常可惜的事情。现在中国摄影学会成立了，我们应当从新鼓起摄影创作的勇
> 气，把以往从事创作而忘了饥饿、忘了寒暑的精神振作起来，依照百花齐放的原则
> 和繁荣摄影艺术创作的宗旨，多多拍摄新鲜的艺术作品，以满足人民的需要。这是
> 我们全体摄影工作者的任务，也是有艺术修养的老摄影家们主要的任务。[22]

其次，需要"学习"。学什么呢？

> 为了实现摄影艺术为劳动人民服务、为社会主义建设服务的总方针，摄影工
> 作者和摄影家，应该努力学习，努力改造自己的思想。[23]
>
> 我们所负担的任务是巨大的和光荣的，因此需要学习。我们一部分人出身于
> 旧知识分子，资产阶级艺术思想的影响并没有彻底清除，因此也需要学习，需要改
> 造。[24]
>
> 我们应该学习的东西太多了，但重要的是学习政治，学习艺术和技术。学习
> 政治是为了提高思想水平，提高洞察客观现实的能力，从而深刻地反映现实；学习
> 技巧和技术，则是为了更有力地表达现实。对于一个艺术工作者来说，这两者都是
> 不可缺少的。[25]

当然，老摄影家们自身也意识到了"改造"的重要性。于是，觉悟较早的摄影家们纷纷
开始以身作则，进行"自我改造"。著名摄影家张印泉在这方面成为了表率人物。在他看来：

> 过去绝大多数摄影家，他们的创作都充分表现了为艺术而艺术的观点。这是
> 为了迎合资产阶级的心理，同时为了影射资本主义国家的心理，大多数摄影家们所
> 拍摄的，几乎都是逃避现实的风花雪月之类的东西。即使他们在摄影技术和技巧上
> 有一些较好的成就，但也仅仅是属于形式方面的，在内容上能够反映人民生活和革
> 命斗争，对人民群众起到鼓舞和教育作用的作品，实在寥寥无几。[26]

老摄影家刘旭沧（图 6）回忆道：

> 当时，为了正视自己作品"好"，也参加过资本主义国家举办的国际沙龙，这不
> 但得不到作品的正确评价，反而使自己愈加陷入形式主义的泥潭。[27]

从中我们不难发现，这些老摄影家们所撰写的回忆、反思文章，很像一篇篇公开发表的检讨信和悔过书。几乎千篇一律地展开从各自出发点上对民国时期沙龙摄影的深刻批判与反省，以及面对一个新社会、新时期的到来，如何跟上新时代，进而"真实地反映社会主义建设和人民日新月异的生活，宣扬祖国各方面的伟大成就"[28]，从而将其提升到"摄影家十分光荣的任务"[29]。此时，如何经常地向群众学习，不断地改造自己，和年轻一代摄影家们共同前进！在他们看来，已经"刻不容缓"。

张印泉所谓的"摄影家十分光荣的任务"，具有极强的宣传、报道和鼓动色彩。在这种对摄影的理解下，就会使人很容易把摄影与宣传画紧密联系起来。这种对摄影作为艺术的新的理解，把摄影带入一种宣传、动员的工具与手段的话语之中。在今天看来，当时的老摄影家们面对着不仅是选择为艺术而艺术的创作，还是转向关注现实生活。这种对老摄影家们的改造，也不是简单地将之前的"风花雪月"转入一种反映现实生活的，偏重新闻、宣传、报道的风格样式。它更多是希望将二者有机的结合。从而构成一种报道与艺术的完美结合。事实上，张印泉也在这个维度上做了一些尝试，比如他在1958年发表在《中国摄影》上的《严寒中的青年突击队员》，就体现出这种"结合"。在这张表现劳动热情高涨的青年突击队员群像中，作者采用了仰视的视角，并以此传递出一种"崇高感"的同时，将被拍者们充满动态肢体语言的"力量感"，用一种"举重若轻"的恰当形式表达出来。

此外，这种"结合"观念对风光摄影家薛子江而言，也给出了他的思考。他提出：

> 过去一段时间，我们在创作思想上是不够明确的。不错，我们由于受到旧意识的影响，作品内容是贫乏的，无论是思想性和艺术性都不能适合现实的要求。可是，在"百花齐放"的方针提出后，使我们豁然开朗，明白了什么是应当保存的精华，什么事应当舍弃的糟粕，使我们认识到凡是人民所爱好的摄影艺术作品，都有它存在的价值和发展的前途，也深深认识到保持自己的艺术风格，发扬摄影家的独创性的重要。这就使得我们顾虑全消，创作热情高涨起来。我们应当努力创作出富有民族风格又具有不同的艺术风格的、有我们时代特征的摄影作品。[30]

而薛子江在提出了这一观点之后，还将其运用到了其创作当中。不难发现，在他此时期的代表性作品《千里江陵一日还》《灵古寺道》中都体现出一种全新的宏大的气象。而这种气象在图像中则完全体现为：为了符合一个新时代的到来，站在一种为更广大人民群众的利益而进行的努力。当这种新的探索与薛子江之前丰厚的摄影积累相结合之后，呈现出一种祖国大好河山的"壮美"景观。薛子江这种探索和思想来源与在此之前石少华在中国摄影学会成立大会上的发言完全一致。石少华是这么说的：

> 关于摄影艺术的创作方法，我们过去的历史和和摄影实践都证明：走社会主义现实主义的道路是正确的，而且已经产生了不少优秀的作品。我们认为，摄影艺术，一旦脱离了现实生活，一旦脱离了广大人民群众所进行的斗争，就会变成没有生命的东西。但是，我们也认为：摄影家在选择他的创作方法上有完全的自由。别的创作方法，只要它对人民有利，也同样应该有存在和发展的机会。[31]

当然，也有能够提出独到见解的老摄影家发出自己的观点。比如早在民国时期就曾编辑

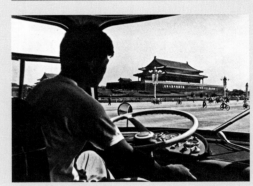

图7 金石声，《望见了天安门》，1958年，25.5cm×34.5cm，家属自藏

过重要摄影刊物《飞鹰》的主编金石声，在他的《业余摄影家的心理话》一文中指出：

> 实际上摄影不是那么困难，但也不是那么容易。会使用照相机不等于会摄影，正好像会使用钢笔的人并不一定就能写出文章一样，因为摄影并不是仅凭机械的工作就能成功的。[32]
>
> 摄影是不是艺术，是要看他的质量的。[33]
>
> 一个摄影家必须全面地掌握摄影业务，不仅应该会拍，暗室工作的技巧也应该很高明。因为一幅摄影作品，从拍摄到制成纸上的照片是一个完整的创作过程。

此外，金石声对当时的新闻报道摄影还提出了自己的批评和建议。

> 首先新闻照片表现的静的场面多，动的场面少，缺乏变化。比如每年国庆节的照片都是一样的，如果没有文字说明，根本分不清哪张是今年的，哪张是去年的。天安门上的镜头，每年都是差不多一样的，难道就没有其他的样子可拍吗？报道各国的代表团来中国的照片也是一样，往往是一排排的排在那里，很少变化。其次是光线呆板。
>
> 再次，我们的新闻照片要有些文字来说明是对的。但是要了解新闻照片是用来补充文字之不足的，必须十分生动。那些必须依赖文字来说明，才能叫人了解的新闻照片那就不是好照片！此外，提高编辑人员的摄影业务水平也是提高报章刊物图片质量的重要因素之一。[34]

为了表达个人对新闻摄影的不满，金石声[35]借着"天安门照片"的批评，来发出他对新闻报道摄影的"批判"。为此，金石声也自己尝试拍摄了一种不同视角的照片（图7）。他从一台由天安门前驶过的公交车厢内的副驾驶位置拍出去，在照片中虽然天安门作为图像的背景存在，但却成为一个非常清晰和醒目的视觉元素，而显得十分抢眼。而对此时已经投入城市规划领域的金石声来讲，摄影只是他的一种单纯自发的个人行为。而他的"批判"在当时能够被允许公开发表，从另一个侧面也体现着当时摄影界评论环境相对宽松。这与当时的"两条腿走路的方针"有关。

> 在摄影工作中，应该贯彻两条腿走路的方针。就是说，一方面，要继续团结老摄影家，进一步发挥他们的特长和积极性；另一方面，也要充分发动群众业余摄影爱好者，培养摄影的新生力量，贯彻群众路线。[36]

因此，在"真实地反映社会主义建设和人民日新月异的生活，宣扬祖国各方面的伟大成就"和"两条腿走路的方针"指引下，新中国的摄影伴随着《中国》大画册的编辑出版，出现了某种新的审美基础和标准样式。

三、不仅是"反面教材"：有限的"西方"影响

在1957年第二期《中国摄影》上，一篇题为"举办更多更好的摄影艺术展览"的文章提出：

目前，已经不大听到"摄影是不是艺术"的讨论了。我们的社会和广大群众已经承认并接受了这一种新兴的艺术。现在，更重要的问题在于，摄影怎样才能更好地为人民服务。[37]

　　另一方面，要加强国际摄影艺术的交流。首先是和苏联以及各兄弟国家之间的交流。无论是摄影还是社会主义，作为一种"舶来品"而言，此时明确的一个"西方"借鉴来源就是——苏联。但是，此时真正的"西方"——欧美摄影正处高度发展阶段，他们如何能够引进国内？确实需要一些技术上的处理——反面教材。

　　1957年，德意志民主共和国艺术科学院院士"符合摄影"（蒙太奇摄影）的奠基人约翰·赫托菲尔德（John Hertifield）在北京举办展览，并与北京的摄影家举行两次座谈。他的作品具有"强烈的战斗性和高度的艺术性，他在进行摄影创作时坚定的立场，明确的爱和憎，给人们留下了极其鲜明的印象。[38]

　　而此时的中国摄影学会也不断印发一些专供会员内部学习、交流、参考的小册子。其中尤其以《国际摄影译文丛刊》和飞利浦·哈尔斯曼《摄影的创作》最为典型。在这份每期印量在1000—1500份左右的《国际摄影译文丛刊》中，我们发现，除了那些来自苏联的摄影文章被翻译引进之外，还收录了大量美国、法国、日本、德国等资本主义西方国家的摄影评论文章。例如：斯泰肯的《俄国和〈人类大家庭〉》、金丸重岭的《主观主义摄影的发展及其意义》、W·许特《关于风景摄影讨论的小结》等。用主办者的话讲：

图8　吴印咸著，《摄影艺术表现方法》，1961年版，家属自藏

　　　　丛刊选载的译文题材内容是兼容并包、不拘一格的，其中有正面或反面的文章，也有模棱两可、正误并存的文章，阅读时应本着去芜取精，又批判又学习的态度。[39]

　　从这份刊物来看，我们不难发现新中国成立初期，我们对国外摄影的借鉴和了解，也并非只有广泛传播的苏联影响。其中还有大量的来自西方资本主义阵营的摄影思想在传播。例如，在《美国摄影》副主编 J·纽曼的《谈谈摄影的风格》一文中，就出现了诸如欧文·佩恩、阿诺德·纽曼、安塞尔·亚当斯、布列松等摄影家们的观点介绍，以及他们的作品图片。特别值得一提的是哈尔斯曼的那本《摄影的创作》。这本小册子原名为《哈尔斯曼论摄影意念的产生》（Halsman on The Creation of Photographic Ideas），作为摄影学会理论部而言，这本小册子也完全是用一种批判的方式，将哈尔斯曼的摄影理念"引进"到国内。在《编者的话》中编者指出：

　　　　飞利浦·哈尔斯曼（Philippe Halsman，1906—1979）1906年生。他的摄影活动主要是在人像、时装、广告和华宝的专题报道方面，1959年曾被美国的《大众摄影》杂志吹捧为"世界十大摄影名家"之一。他出版过《达里（达利）的胡子》、《跳跃的书》等无聊画册，这本《摄影的创作》实际上是他多年来摄影经历的回顾；是他夸耀自己的摄影"成绩"和推销资产阶级摄影观念的产物；同时也是一本有代表性的现代资产阶级摄影家坦率而荒谬的自白书。[40]

　　而关于对哈尔斯曼的作品的解读和评价是"哗众取宠""荒诞无聊""毒害人民"，尤其还特别以他的代表作《原子态的达利》为例展开批判。然而，对哈尔斯曼不仅是采取批判和

否定态度；重要的是，要将其作为"反面教材"，供中国摄影学会内部人士参考。"通过这个有代表性的资产阶级摄影家的现身说法，可使同志们比较具体地从反面了解现在资产阶级摄影艺术腐朽、堕落和毒害人民的情况；可使同志们进一步认识摄影艺术两条道路斗争的重要性，进一步坚信我们所走的道路和所遵循的摄影创作方向的正确性。"

虽然，这种只是在一个小范围内传播并且采取批判态度和方式的摄影理论和创作观念。但是，这本书的对当时摄影家们的创作所起到的作用，绝非仅仅作为一种反面参照，而同时还具有一定的启发意义。

周扬曾就摄影创作提出，"我们需要的是无产阶级的美，劳动人民的美，新世界的美。我们不是去追求资产阶级的没落的美，病态的美，旧世界的美。"[41]而哈尔斯曼的的摄影恰恰就是"没落"和"病态"美的代表。他同时也是资产阶级没落价值观的代表。而这种"没落"，在周扬看来，其作品中"总是有没落之感，秋天之感，迟暮之感，所以把灰暗、凄凉、阴郁，甚至恐怖、怪诞当作美。资产阶级把这些提到美的高度，正是反映了没落阶级的情绪和心理"。[42]而作为无产阶级的审美应该是什么样的呢？周扬进一步指出，"无产阶级的美同资产阶级的美的标准是不同的。我们看劳动是美，斗争是美，健康是美。"[43]

而在此之前，吴印咸就曾经指出：

> 一切艺术都是为政治服务的，为一定阶级服务的，不为这个阶级服务，就必然为那个阶级服务。不管艺术家是有意或无意，艺术作品在社会上总要起这个作用。"纯粹的艺术"、"为艺术的艺术"事实上是不存在的。[44]

随后，他又在《提高摄影制作的艺术质量》一文中指出了一个作品的创作过程，除了生活时间过程以外，在艺术实践中，一般说来分为四个阶段：

> 第一是主体构思，也就是说要表现什么，这是属于创作内容的问题，是思维的过程；
> 第二是塑造形象，也就是说如何表现，这也属于思维的过程；
> 第三是现场拍摄，也就是说运用摄影技巧把选择好的形象拍下来，这是创作体现的过程；
> 第四后期制作，包括冲洗和放大，也就是把已经拍摄过的内容表现在照片上，这也是创作体现的一个部分。

吴印咸此时对摄影的这种认识和态度，是否与哈尔斯曼的"启发"有关，不得而知。但这种将摄影从宣传媒介转向艺术媒介的思考而言，吴印咸提出的这四点，完全体现出一种"主题先行"的创作思维。这四点认识，至少让我们看到一种中国摄影家试图不断深入思考和探索中国摄影艺术的表现方法，以及逐渐形成某种内在的转型动力。而这种动力，由于受到一种革命与建国的时代背景影响，也会显得具有革命色彩。而在这种思考背景的影响下，吴印咸分别在 1961 年和 1964 年先后出版了他对后来中国摄影领域影响深远的著作——《摄影艺术表现方法》[45]（上下册，图 8）。

（原文发表于《中国摄影：二十世纪以来》，中国美术学院出版社，2016 年）

注释

[1] 新华社：《中国摄影学会在京成立》，载于《人民日报》1956 年 12 月 24 日，第 4 版。

[2] 石少华：《新中国的摄影艺术》，载于《人民日报》1955 年 5 月 15 日，第 3 版。

[3] 张九卿：《1959 年〈中国〉画册问世记》，载于《档案春秋》2010 年第 2 期，第 44 页。

[4] 同注[3]，第 46 页。

[5] 除新华社外，中国摄影学会（石少华任主席）也发文，要求全体会员及全国的摄影家"把全国最新、最美的东西拍摄下来"。

[6] 本刊编辑部：《伟大的十年——建国以来摄影事业发展概况的简单回顾》，载于《中国摄影》1959 年第 5 期，第 50 页。

[7] 同注[6]，第 50 页。

[8] 同注[6]，第 51 页。

[9] 这一现象至今没有改变。

[10] 张印泉：《我的感想》，载于《中国摄影》1958 年第 3 期，第 50 页。

[11] 陈勃：《生活和摄影创作——十三陵水库工地摄影杂谈》，载于《中国摄影》1958 年第 3 期。

[12] 薛子江：《面向生活，面向建设》，载于《中国摄影》1958 年第 3 期。

[13] 同注[12]。

[14] 同注[11]。

[15] 同注[11]。

[16]（苏）特·荷维茨卡娅：《莫斯科大街上的法国摄影家》，载于《摄影业务》1956 年第 11 期。

[17] 同注[16]。

[18]《周扬同志谈摄影艺术》，载于《中国摄影》1960 年第 6 期，第 1 页。

[19] 张印泉：《老摄影家的任务》，载于《中国摄影》1957 年第 1 期，第 11 页。

[20] 齐观山：《一个摄影工作者的希望》，载于《中国摄影》1957 年第 1 期，第 17 页。

[21] 同注[6]，第 52 页。

[22] 同注[19]。

[23] 同注[6]，第 52 页。

[24] 同注[6]，第 52 页。

[25] 同注[6]，第 52 页。

[26] 张印泉：《老摄影家艺术观点的转变》，载于《中国摄影》1959 年第 5 期，第 53 页。

[27] 刘旭沧：《摄影生活的一段回忆》，载于《中国摄影》1959 年第 5 期，第 55 页。

[28] 同注[26]。

[29] 同注[26]。

[30] 薛子江：《我们有了自己的'家'》，载于《中国摄影》1957 年第 1 期，第 15 页。

[31] 石少华：《组织起来，为繁荣我国的摄影艺术创作而努力！——在中国摄影学会成立大会上的报告》，载于《中国摄影》1957 年第 1 期，第 8 页。

[32] 金石声：《业余摄影家的心里话》，载于《中国摄影》1957 年第 1 期，第 19 页。

[33] 同注[32]。

[34] 同注[32]。

[35] 金石声（1910—2000），原名金经昌。江西婺源人。1932 年参加三友影会，创办并主编《飞鹰》摄影杂志。

1937年毕业于同济大学土木系。1940年赴德国留学。1946年回国。后任上海市工务局都市计划委员会工程师。曾长期从事业余摄影。1949年后，历任同济大学教授，中国摄影家协会第三届理事、上海分会副主席。

［36］同注［6］，第51页。

［37］袁仓：《举办更多更好的摄影艺术展览》，载于《中国摄影》1957年第2期，第4页—5页。

［38］李品：《友谊的访问》，载于《中国摄影》1957年第4期，第52页。

［39］中国摄影学会理论研究部编：《说明》，载于《国际摄影译文丛刊》1962年第3期。

［40］飞利浦·哈尔斯曼：《编者的话》，载于《摄影的创作》，中国摄影学会理论部编印，1962年版。

［41］同注［18］。

［42］同注［18］。

［43］同注［18］。

［44］吴印咸：《我在摄影艺术创作上的转变》，载于《中国摄影》1962年第3期。

［45］《摄影艺术表现方法》由中国电影出版社出版，上册出版于1961年，下册出版于1964年。作为一本权威的出版物，这本书曾影响了几代中国摄影家。"文革"结束后，吴印咸开始着手将原书内容拆分为7册，即《摄影用光》（1979年）、《人像摄影》（1983年）、《摄影构图120例》（1983年）、《摄影构图》（1984年）、《摄影滤色镜使用法》（1985年）、《风光摄影》（1985年）和《彩色摄影》（1995年）。

A

阿涅斯·瓦尔达（Agnès Varda，1928—）

生于比利时布鲁塞尔。
毕业于卢浮宫学院。
是法国著名的电影导演，她的电影、摄影作品和艺术装置作品具有独特的实验风格，主要体现了现实主义的纪实、女权主义问题以及社会评论。电影历史学家认为瓦尔达的作品在法国新浪潮电影运动的发展中占据重要地位。
2012年在中央美术学院美术馆举办"阿涅斯·瓦尔达的海滩在中国展"。

安哥（1947—）

生于辽宁大连。
1979年任中国新闻社广东分社摄影记者。
1988年底到香港《中国旅游》画报任记者、编辑。
1994年9月调回中国新闻社广东分社任摄影记者。
1981年至1988年有作品参加在北京中国美术馆举办的"自然·社会·人"影展、"十年一瞬间"影展和"现代摄影沙龙'88展"。

安斋重男（Zeit Foto，1939—）

生于日本神奈川县厚木市。
1969年在李禹焕指导下，开始拍摄展品和艺术品，之后40年坚持用自己的相机记录当代艺术。
2010年在中央美术学院美术馆举办"定格：安斋重男摄影展"。

C

蔡东东（1978—）

生于甘肃天水。
2002年于北京电影学院进修。
2015年参加中央美术学院美术馆主办的"陌生的亚洲：第二届北京国际摄影双年展"。

陈传兴（1952—）

生于中国台湾。
毕业于法国高等社会科学学院。
2015年在中央美术学院美术馆举办"未有烛而后至——陈传兴摄影展"。

陈漫（1980—）

生于北京。
2007年毕业于中央美术学院摄影专业，获硕士学位。

陈秋林（1975—）

生于湖北宜昌。
2000年毕业于四川美术学院版画系。

陈萧伊（1992—）

生于四川。
2013年毕业于英国利兹都会大学。
2014年获得伦敦艺术大学伦敦传媒学院硕士学位。

陈哲（1989—）

生于北京。
毕业于美国艺术中心设计学院摄影与图像专业。
2012年参加中央美术学院美术馆主办的"首届CAFAM未来展：亚现象·中国青年艺术生态报告"。

迟鹏（1981—）

生于山东烟台。
2005年毕业于中央美术学院。
2010年参展中央美术学院美术馆主办的"十年曝光——'我变故我在'影像新人展"。

D

邸晋军（1978—）

2017年毕业于中央美术学院，获硕士学位。
2013年参加中央美术学院美术馆主办的"灵光与后灵光：首届北京国际摄影双年展"。

F

法尔扎纳·侯森（Farzana Hossen，1982—）

生于孟加拉国吉大港。
2015年毕业于帕斯沙拉南亚媒体学院。
2015年参加中央美术学院美术馆主办的"陌生的亚洲：第二届北京国际摄影双年展"。

冯海（1971—）

生于江西南昌。
2000年于澳大利亚亚格里菲斯大学昆士兰学院与中央美术学院联合摄影硕士班研究生毕业。

冯立（1971—）

生于四川成都。
2015年参加中央美术学院美术馆主办的"陌生的亚洲：第二届北京国际摄影双年展"。

付羽（1968—）

生于辽宁兴城。
1993年毕业于鲁迅美术学院。
2015年参加中央美术学院美术馆主办的"陌生的亚洲：第二届北京国际摄影双年展"。

G

高帆（1922—2004）

生于浙江萧山。原名冯声亮。
1938年参加革命，曾任八路军一二九师政治部宣传干事、晋冀鲁豫军区政治部宣传科科长等职。参加了上党、定陶、临汾、晋中等战役的战地摄影。在战争时期，历任《战场画报》《人民画报》《华北画报》的主要负责人。
建国后，历任西南军区《西南画报》主编，解放军画报社副总编辑、总编辑、社长，《中国摄影》主编。是中国摄影学会的发起人之一。历任中国摄影家协会（中国摄影学会）理事、副主席、主席、名誉主席。

顾铮（1959—）

生于上海。
1998年毕业于大阪府立大学人类文化研究科，获博士学位。
2015年参加中央美术学院美术馆主办的"陌生的亚洲：第二届北京国际摄影双年展"。

郭国柱（1982—）

生于福建永春。
2005年毕业于南昌航空大学机械制造工程系。
2015年参加中央美术学院美术馆主办的"陌生的亚洲：第二届北京国际摄影双年展"。

H

海波（1962—）

生于辽宁昌图。
1984年毕业于吉林艺术学院美术系版画专业。
2015年参加中央美术学院美术馆主办的"陌生的亚洲：第二届北京国际摄影双年展"。

韩磊（1967—）

生于河南开封。
1989年毕业于中央工艺美术学院。
2015年参加中央美术学院美术馆主办的"陌生的亚洲：第二届北京国际摄影双年展"。

何崇岳（1960—）

生于北京。
2009年参加中央美术学院美术馆主办的"景观·静观：中国当代摄影专题展"。

侯登科（1950—2003）

生于陕西凤翔。
1966年初中毕业，1969年参加工作，1980年从事摄影。
1987年，曾参与发起并组织对中国摄影界产生巨大影响的《艰巨历程》全国摄影公开赛，以及其后的《中国摄影四十年》大型摄影画册的策划；曾先后发表《现状与思考》

（1986年）、《自觉的历程》（1987年）、《以现实的名义》（1999年）等长篇文论。代表作有《子弟》（1983年）、《成人》（1983年）、《出征》（1986年）等。是中国纪实摄影近20年来颇有代表性的摄影家，在海内外具有广泛的影响。

J

吉拉德·俄斐（Gilad Ophir，1957—）

生于以色列特拉维夫。
1986年毕业于纽约亨特学院，获硕士学位。
2015年参加中央美术学院美术馆主办的"陌生的亚洲：第二届北京国际摄影双年展"。

蒋建秋（1972—）

生于安徽亳州。
1995年于中央美术学院毕业。
2015年参加中央美术学院美术馆主办的"陌生的亚洲：第二届北京国际摄影双年展"。

蒋鹏亦（1977—）

生于湖南沅江。
2014年毕业于中国美术学院。
2013年参加中央美术学院美术馆主办的"灵光与后灵光：首届北京国际摄影双年展"。

金江波（1972—）

生于浙江玉环。
2012年毕业于清华大学美术学院艺术学系，获博士学位。
2009年参加中央美术学院美术馆主办的"景观·静观：中国当代摄影专题展"。

久保田博二（Hiroji Kubota，1938—）

生于日本东京。
1962年赴美国芝加哥大学学习新闻和国际政治。
1983年被马格南图片社吸收为正式成员。日本当代摄影大师。
2016年在中央美术学院美术馆举办"久保田博二：观之物语"。

L

骆伯年（1911—2002）

生于浙江杭州。
1934年，发表了成名作《汲瓮》，开启中国人体摄影的先河。其作品集中西技法，多数作品由中国传统的审美观所贯穿。他的风光、人像及景物摄影，为印证那段特定时期的中国社会留下了珍贵的瞬间。
代表作有：《汲瓮》、《春满西湖》、《任重致远》等，多收录于民国时期的《飞鹰》、《中华摄影杂志》、《美术摄影特辑》等重要摄影期刊和专辑。

罗杰·拜伦（Roger Ballen，1950—）

生于美国纽约。
当今最重要、最具影响力的摄影艺术家之一，其作品介于绘画、素描、装置和摄影之间，以重视心理与空间关系的图像风格而著称。
2016年在中央美术学院美术馆举办"罗杰·拜伦：荒诞剧场"。

黎朗（1969—）

生于四川成都。
1990年毕业于山西财经大学。
2013年参加中央美术学院美术馆主办的"灵光与后灵光：首届北京国际摄影双年展"。

李天元（1965—）

生于黑龙江双鸭山。
1988年毕业于中央美术学院。
2015年参加中央美术学院主办的"走出校尉——中央美术学院壁画系前三届艺术展"。

刘瑾（1971—）

生于江苏连云港。
1995年毕业于徐州工程学院。
2013年参加中央美术学院美术馆主办的"灵光与后灵光：首届北京国际摄影双年展"。

刘立宏（1958—）

生于辽宁沈阳。
1986年毕业于鲁迅美术学院。
2013年参加中央美术学院美术馆主办的"灵光与后灵光：首届北京国际摄影双年展"。

刘香成（1951—）

生于香港。
1975年毕业于纽约市立大学。
2015年参加中央美术学院美术馆主办的"陌生的亚洲：第二届北京国际摄影双年展"。

刘张铂泷（1989—）

生于北京。
2012年于纽约视觉艺术学院攻读艺术硕士学位，专业为摄影、视频及相关媒体。
2015年参加中央美术学院美术馆主办的"第二届CAFAM未来展：创客创客·中国青年艺术的现实表征"。

M

马刚（1956—）

生于四川成都。
1982年毕业于中央美术学院。
现任教于中央美术学院，并任中央美术学院学术委员会委员。

马克·吕布（Marc Riboud，1923—2016）

生于法国里昂。
法国著名摄影师。
2010年在中央美术学院美术馆举办"直觉的瞬息：马克·吕布摄影回顾展"。

马永强（1984—）

生于辽宁锦州。
2004年毕业于锦州师范高等专科学校。
2015年参加中央美术学院美术馆主办的"陌生的亚洲：第二届北京国际摄影双年展"。

缪晓春（1964—）

生于江苏无锡。
1999年毕业于德国卡塞尔美术学院。
现任教于中央美术学院。
2013年参加中央美术学院美术馆主办的"灵光与后灵光：首届北京国际摄影双年展"。

N

牛国政（1955—）

生于河南平顶山。
2015年参加中央美术学院美术馆主办的"陌生的亚洲：第二届北京国际摄影双年展"。

牛畏予（1927—）

生于河南唐河县。
1945年春参加革命，在抗日军政大学学习。
1947年任晋冀鲁豫军区政治部宣传干事。
1948年任华北画报摄影记者，后随二野南下，在西南画报工作。
1951年初转业到新闻摄影局任摄影记者，任新华社华北分社摄影组长，北京分社摄影组长。
1955年回到总社任中央新闻摄影记者。
1973年调任对外组摄影记者。
1978年任香港分社摄影组长。
1982年离休。

Q

渠岩（1955—）

生于江苏徐州。
1985年毕业于山西大学。

2009年参加中央美术学院美术馆主办的"景观·静观：中国当代摄影专题展"。

R

荣荣 & 映里

卢志荣（1968—）

生于福建漳州。
1992年在中央工艺美术学院摄影教研室学习。
1996年创办《新摄影》杂志。

铃木映里（1973—）

生于日本神奈川县。
1992年毕业于日本东京写真艺术专科学校。
2000年，中国摄影艺术家荣荣与日本摄影艺术家映里开始合作。
2007年荣荣 & 映里在北京草场地国际艺术区创办了三影堂摄影艺术中心。
2015年参加中央美术学院美术馆主办的"陌生的亚洲：第二届北京国际摄影双年展"。

阮义忠（1950—）

生于台湾宜兰。
1988年开始于台北艺术大学美术系任教，2014年以教授资格退休。
1990年创办摄影家出版社。
1992年创办《摄影家》杂志。
2016年设立阮义忠摄影人文奖，鼓励华人摄影家创作具有人文精神的影像。

S

沙飞（1912—1950）

生于广州开平。原名司徒传。
1935年参加上海黑白影社。
1936年考入上海美术专科学校西画系。
1936年10月8日，沙飞拍摄的第一组新闻照片，是在上海八仙桥青年会第二届全国木刻展览会上，沙飞为鲁迅拍摄的照片《鲁迅先生在第二届全国木刻流动展览会》，成为鲁迅留在人们心中经典的肖像。
1939年筹建晋察冀军区政治部宣传部新闻摄影科。
1940年为成立《晋察冀画报》等军区宣传机构的骨干力量。

邵文欢（1971—）

生于新疆和田。
2004年毕业于中国美术学院综合绘画系，获硕士学位。
2013年参加中央美术学院美术馆主办的"灵光与后灵光：首届北京国际摄影双年展"。

沈玮（1977—）

生于上海。
2006年获纽约视觉艺术学院纯艺术摄影和影像类硕士学位。

T

塔可（1984—）

生于山东青岛。
2003年就读于中央美术学院。
2006年就读于美国罗彻斯特理工大学（RIT）摄影系。
2008年转读纽约艺术学生联盟，进入 Ronnie Landfield 工作室。
2012年参加中央美术学院美术馆主办的"首届 CAFAM 未来展：亚现象·中国青年艺术生态报告"。

W

王川（1967—）

生于北京。
2000年于澳大利亚亚格里菲斯大学昆士兰艺术学院与中央美术学院联合摄影硕士班研究生毕业。
现任教于中央美术学院。
2009年参加中央美术学院美术馆主办的"景观·静观：中国当代摄影专题展"。

王国锋（1967—）

生于辽宁。
1998年于中央美术学院毕业。
2013年参加中央美术学院美术馆主办的"灵光与后灵光：首届北京国际摄影双年展"。

魏壁（1969—）

生于湖北梦溪。
2013年参加中央美术学院美术馆主办的"灵光与后灵光：首届北京国际摄影双年展"。

翁乃强（1936—）

生于印度尼西亚雅加达。
1963年毕业于中央美院油画系。
现任教于中央美术学院。
2013年在中央美术学院美术馆举办"记录时代是我的追求：翁乃强捐赠作品展"。

吴印咸（1900—1994）

生于江苏宿迁。
早年在上海美术专科学校接受绘画教育。
在校期间，出于对摄影的好奇，省吃俭用买下了第一台相机，开始了摄影活动。在长达70年的摄影生涯中，吴印咸作为中国近代史的见证人，拍摄了大量领导人的记录照片。同时他也用镜头对准大众，记录了变革下的人民的生活。鲜为人知的是吴印咸亦有实验性、观念性的美术作品；他早在延安时期就拍摄过人体摄影。摄影之外，他还倾力拍摄了7部故事片和5部纪录片，获得"百花奖"最佳摄影师。代表作有：《晓市》、《呐喊》、《白求恩大夫》等。

X

线云强（1965—）

生于辽宁铁岭。
2005年毕业于鲁迅美术学院。
2009年参加中央美术学院美术馆主办的"景观·静观：中国当代摄影专题展"。
现任中国摄影家协会副主席，辽宁省摄影家协会主席。

邢丹文（1967—）

生于陕西西安。
2001年毕业于纽约视觉艺术学院，获硕士学位。
2013年参加中央美术学院美术馆主办的"灵光与后灵光：首届北京国际摄影双年展"。

许培武（1963—）

生于广东潮州。
现工作于人民日报社广东分社。

Y

闫宝申（1980—）

生于河北石家庄。
2014年毕业于中央美术学院。
2014年参加中央美术学院美术馆主办的"研展：中央美术学院研究生毕业作品展"。

杨怡（1971—）

生于重庆开县。
2016年至2017年于中央美术学院摄影专业进修。

杨越峦（1963—）

生于河北石家庄。
1985年毕业于河北师范学院。
2015年参加中央美术学院美术馆主办的"陌生的亚洲：第二届北京国际摄影双年展"。
现为中国摄影家协会副主席。

姚璐（1967—）

生于北京。
2000年于澳大利亚亚格里菲斯大学昆士兰艺术学院与中央美术学院联合摄影硕士班研究生毕业。
现任教于中央美术学院。
2009年参加中央美术学院美术馆主办的"景观·静观：中国当代摄影专题展"。

于筱（1984—）

生于山东淄博。

2012年毕业于中央美术学院。
2010年参加中央美术学院美术馆主办的"十年曝光——'我变故我在'影像新人展"。

———————

于洋（1978—）

生于上海浦东。
2006年毕业于中央美术学院，新媒体工作室摄影专业。
2009年参加中央美术学院美术馆主办的"景观·静观：中国当代摄影专题展"。

Z

———————

张大力（1963—）

生于黑龙江哈尔滨。
1987年毕业于中央工艺美术学院。
2015年参加中央美术学院美术馆主办的"陌生的亚洲：第二届北京国际摄影双年展"。

———————

张克纯（1980—）

生于四川。
2012年参加中央美术学院美术馆主办的"首届CAFAM未来展：亚现象·中国青年艺术生态报告"。

———————

张楠卿（1983—）

生于山东邹平。
2011年至2012年于中央美术学院进修。

———————

张巍（1977—）

生于陕西商洛。
2002年于北京电影学院进修。
2013年参加中央美术学院美术馆主办的"灵光与后灵光：首届北京国际摄影双年展"。

———————

张晓（1981—）

生于山东烟台。
2005年毕业于烟台大学建筑设计系。
2011年参加中央美术学院美术馆举办的"生活的脸孔：中国当代肖像群展"。

———————

赵峰 林惠义

———————

赵峰（1980—）

生于马来西亚吉隆坡。
2003年于新加坡国立大学毕业，获学士学位。

———————

林惠义（1980—）

生于新加坡。
2010年于清华大学毕业，获工商管理学硕士学位。
2015年参加中央美术学院美术馆主办的"陌生的亚洲：第

———————

二届北京国际摄影双年展"。

———————

朱宪民（1943—）

生于山东濮城。
1965年至1968年于长春电影制片厂摄影专业进修。
1985年北京中国美术馆举办"朱宪民摄影展"，并先后在济南、郑州、长春、大连、台北等地巡回展出。
曾任中国摄影家协会副主席。

———————

庄学本（1909—1984）

生于上海浦东。
1935年至1937年被国民党政府护送班禅回藏专使行署聘为摄影师。
1941年举办了"西康影展"。
1945年抗战胜利后返回阔别十年的上海，整理《十年西行记》等图文作品。
1948年在南京、上海、杭州举办"积石山区影展"。

———————

左黔（1979—2015）

生于贵州息烽。
2012年毕业于鲁迅美术学院摄影系，获硕士学位。
2013年参加中央美术学院美术馆主办的"灵光与后灵光：首届北京国际摄影双年展"。

———————

邹盛武（1969—）

生于山东烟台。笔名彦彰。
1993年毕业于中央美术学院。
现任教于中央美术学院。
2015年参加中央美术学院美术馆主办的"陌生的亚洲：第二届北京国际摄影双年展"。

———————

相关研究作者简介

———————

巫鸿（1945—）

1963年考入中央美术学院美术史系。
1978年攻读中央美术学院美术史系硕士学位。
1980年至1987年就读于哈佛大学，获美术史与人类学双博士学位，并于哈佛大学美术史系任教。
1994年获哈佛大学终身教授职位，同年受聘芝加哥大学艺术史系及东亚语言与文明系，任"斯德本特殊贡献中国艺术史"讲席教授。
2002年建立芝加哥大学东亚艺术研究中心并任主任，兼任芝加哥大学斯马特美术馆顾问、策展人。

———————

王璜生（1956—）

生于广东汕头。

———————

2006年毕业于南京艺术学院，获博士学位。
2000年至2009年任广东美术馆馆长。
2009年至2017年任中央美术学院美术馆馆长。
现任教于中央美术学院。
曾创办"中国人本纪实在当代""广州国际摄影双年展""北京国际摄影双年展"。

———————

王春辰（1964—）

生于河北张家口。
2007年毕业于中央美术学院人文学院，获博士学位。
2012年被美国密执根州立大学布罗德美术馆聘为特约策展人。
现任教于中央美术学院，并为中央美术学院美术馆副馆长。

———————

蔡萌（1978—）

生于辽宁沈阳。
2011年毕业于中国艺术研究院，获博士学位。
2009年至2010年任广东美术馆摄影项目总监。
现任职于中央美术学院美术馆。

（注：本卷"作者简介"中的参展经历，仅限与中央美术学院美术馆相关展览。）